NATURE'S PALETTE.

自然色彩圖鑑：
源於自然的
經典色彩系統

NATURE'S
PALETTE.

A colour reference system from the natural world.

LaVie

色彩名稱

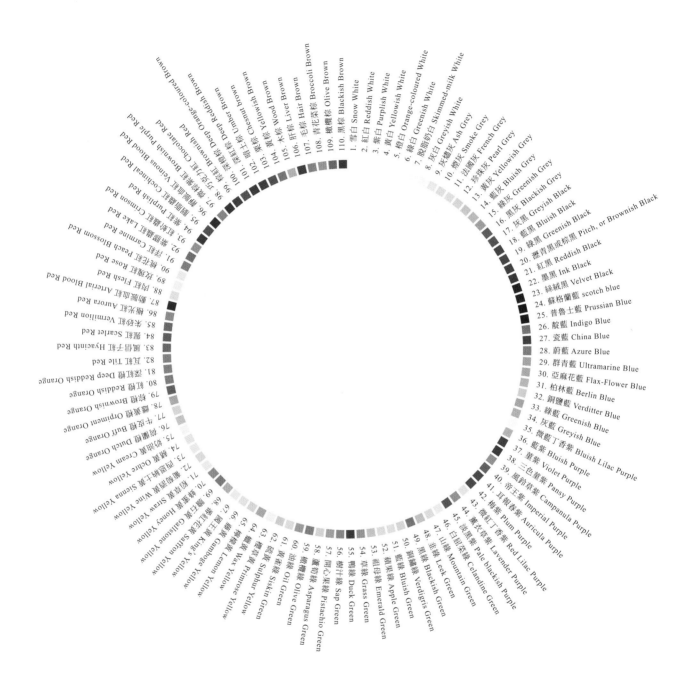

1. 雪白 Snow White
2. 紅白 Reddish White
3. 紫白 Purplish White
4. 黃白 Yellowish White
5. 橙白 Orange-coloured White
6. 綠白 Greenish White
7. 脂脂奶白 Skimmed-milk White
8. 灰鐵灰 Ash Grey
9. 煙灰 Smoke Grey
10. 法國灰 French Grey
11. 珍灰 Pearl Grey
12. 黃灰 Yellowish Grey
13. 藍灰 Bluish Grey
14. 綠灰 Greenish Grey
15. 灰黑 Blackish Grey
16. 黑灰 Greyish Black
17. 藍黑 Bluish Black
18. 綠黑 Greenish Black
19. 瀝青黑或棕黑 Pitch, or Brownish Black
20. 紅黑 Reddish Black
21. 墨黑 Ink Black
22. 絲絨黑 Velvet Black
23. 蘇格蘭藍 scotch blue
24. 普魯士藍 Prussian Blue
25. 靛藍 Indigo Blue
26. 瓷藍 China Blue
27. 蔚藍 Azure Blue
28. 群青藍 Ultramarine Blue
29. 亞麻花藍 Flax-Flower Blue
30. 柏林藍 Berlin Blue
31. 銅鹽藍 Verditter Blue
32. 綠藍 Greenish Blue
33. 灰藍 Greyish Blue
34. 微藍丁香紫 Bluish Lilac Purple
35. 藍紫 Bluish Purple
36. 菫紫 Violet Purple
37. 三色菫紫 Pansy Purple
38. 風鈴草紫 Campanula Purple
39. 帝王紫 Imperial Purple
40. 耳報春紫 Auricula Purple
41. 梅紫 Plum Purple
42. 麗紅丁香紫 Red Lilac Purple
43. 淡紫 Pale blackish Purple
44. 薰衣草紫 Lavender Purple
45. 白屈菜綠 Celandine Green
46. 山綠 Mountain Green
47. 韭綠 Leek Green
48. 黑綠 Blackish Green
49. 銅鹽綠 Verdigris Green
50. 蘋果綠 Apple Green
51. 綠綠 Bluish Green
52. 祖母綠 Emerald Green
53. 草綠 Grass Green
54. 鴨綠 Duck Green
55. 樹汁綠 Sap Green
56. 開心果綠 Pistachio Green
57. 蘆筍綠 Asparagus Green
58. 橄欖綠 Olive Green
59. 油綠 Oil Green
60. 韭蔥綠 Siskin Green
61. 硫磺黃 Sulphur Yellow
62. 報春黃 Primrose Yellow
63. 蠟黃 Wax Yellow
64. 檸檬黃 Lemon Yellow
65. 藤黃 Gamboge Yellow
66. 國王黃 King's Yellow
67. 雌黃 Gallstone Yellow
68. 蜂蜜黃 Honey Yellow
69. 稻草黃 Straw Yellow
70. 赭土黃 Sienna Yellow
71. 酒黃 Wine Yellow
72. 乳酪黃 Cream Yellow
73. 赭土黃 Ochre Yellow
74. 荷蘭橙 Dutch Orange
75. 皮橙 Buff Orange
76. 雌黃橙 Orpiment Orange
77. 褐橙 Brownish Orange
78. 紅橙 Reddish Orange
79. 深橙 Deep Reddish Orange
80. 瓦紅 Tile Red
81. 風信子紅 Hyacinth Red
82. 猩紅 Scarlet Red
83. 朱紅 Vermilion Red
84. 極光紅 Aurora Red
85. 動脈血紅 Arterial Blood Red
86. 肉紅 Flesh Red
87. 玫瑰紅 Rose Red
88. 桃花紅 Peach Blossom Red
89. 胭脂紅 Carmine Red
90. 褐紅 Lake Red
91. 深紅 Crimson Red
92. 紫紅 Purplish Red
93. 胭脂蟲紅 Cochineal Red
94. 靜脈血紅 Veinous Blood Red
95. 棕紅 Brownish Purple Red
96. 巧克力紅 Chocolate Red
97. 深橙紅 Deep Orange
98. 棕紅 Deep Reddish Brown
99. 煙褐 Umber Brown
100. 栗褐 Chestnut Brown
101. 黃褐 Yellowish Brown
102. 木褐 Wood Brown
103. 肝褐 Liver Brown
104. 毛髮褐 Hair Brown
105. 青花菜褐 Broccoli Brown
106. 橄欖褐 Olive Brown
107. 黑褐 Blackish Brown

目錄

源於自然的色彩系統

1774年，德國地質學家亞伯拉罕·戈特洛布·維爾納（Abraham Gottlob Werner）為了協助辨識與描述礦物，根據礦物的外觀設計出一套分類系統。維爾納認為色彩可以做為辨識礦物的關鍵特徵，因此他發明了54種顏色的命名法，並收集一系列礦物，作為每一種顏色的對應實例。

在接下來的約莫40年間，維爾納持續修訂擴充他的色彩命名法，並定期將更新過的色彩表傳給他的學生，讓他們能在自己的研究中運用，甚至在列表中新增內容。1814年，蘇格蘭藝術家派屈克·塞姆（Patrick Syme）將維爾納的命名法擴充至108種顏色，接著在1821年又增加到110種。除了維爾納的礦物案例，塞姆又延伸出動物與植物的對照，並為每一種已命名的色彩新增手繪色票。

頁面中的13張色票就是取自塞姆版（第二版）的《維爾納色彩命名法》（*Werner's Nomenclature of Colours*, 1821），裡面收錄塞姆的110種色彩標準。色彩名稱旁邊都加入手繪色票，大

多數都附上對應該種顏色的動物、植物與礦物。這些色彩被整理成：白、灰、黑、藍、紫、綠、黃、橙、紅、棕等十個顏色家族。第8到9頁則展示了維爾納的完整礦物收藏，每一種礦物也對應了塞姆版的色票和色彩名稱。而塞姆的成果在《自然的色彩圖鑑》（*Nature's Palette*）一書中得到了更充分的體現與提升。不論色票，或是塞姆參考的動物、植物與礦物插圖，在本書都得到更多的版面。而部分舊版時便缺少案例的內容，在本書也盡可能加以補充（以＊標示），只為了讓塞姆的色彩系統更加完整。

塞姆的色票、色彩敘述與原始參考資料會標示於每一個項目的上方，加上〔W〕的記號，表示在維爾納的原始或後續色彩表中，也能找到同樣的色彩名稱。但要讀者注意的是，隨著時間推移，塞姆的色票和插圖的顏色變得較為暗淡。為了替這些頁面補充說明，本書納入19世紀博物學家的收藏，並將其中的每件樣本與塞姆的色票配對，藉以示範塞姆的色彩系統，與博物學與藝術創作中的連接與表現可能。

白、灰、黑（第36到73頁）

藍、紫（第88到121頁）

註：

在整本書中，編號32的銅鹽藍（Verditter Blue）和編號103的栗棕（Chesnut brown），我們會保留塞姆獨特的英語拼音方式（Verditter和Chesnut）。

另外，雖然在第13號色板（右頁最後一張圖）中，塞姆將顏色編號109列為「丁香棕」（Clove Brown），但在下一頁的敘述，以及其他地方提到同一個顏色時，他卻稱之為「橄欖棕」（Olive Brown）。對他而言，這兩個名稱是可以互相替換的。不過，有鑑於「橄欖棕」是他較常使用的名稱，因此在本書中，我們就維持這個色名。

GREENS.

Nº	Names	Colours	ANIMAL	VEGETABLE	MINERAL
46	Celandine Green.		Phalæna Margaritaria.	Back of Tussilago Leaves.	Beryl.
47	Mountain Green.		Phalæna Viridana.	Thick leaved Cadeaved, Silver-leaved Almond.	Actynolite Beryl.
48	Leek Green.			Sea Kale, leaves of Rocks in Winter.	Actynolite Prase.
49	Blackish Green.		Elytra of Melœ Violaceus.	Dark-Streaks on Leaves of Cayenne Pepper.	Serpentine.
50	Verdigris Green.		Tail of small Long tailed Green Parrot.		Copper Green.
51	Bluish Green.		Eggs of Thrush.	Under Disk of Wild-leave leaves.	Beryl.
52	Apple Green.		Under Side of Wings of Green Broom Moth.		Chrysoprase.
53	Emerald Green.		Beauty Spot on Wing of Teal Drake.		Emerald.

GREENS.

Nº	Names	Colours	ANIMAL	VEGETABLE	MINERAL
54	Grass Green.		Scarabæus Nobilis.	General Appearance of Grass Fields, Sweet Sugar Pear.	Uran Mica.
55	Duck Green.		Neck of Mallard.	Upper Disk of Yew Leaves.	Ceylanite.
56	Sap Green.		Under Side or lower Wings of Orange tip Butterfly.	Upper Disk of Leaves of woody Night Shade.	
57	Pistachio Green.		Neck of Eider Drake.	Ripe Pound Pear, Hypnum-like Saxifrage.	Crysolite.
58	Asparagus Green.		Brimstone Butterfly.	Variegated Horse-Shoe Geranium.	Beryl.
59	Olive Green.			Foliage of Lignum vitæ.	Epidote Olivine ore.
60	Oil Green.		Animal and Shell of common Water Snail.	Nonpareil Apple from the Wall.	Beryl.
61	Siskin Green.		Siskin.	Ripe Colmar Pear, Irish Pitcher Apple.	Uran Mica.

YELLOWS.

Nº	Names	Colours	ANIMAL	VEGETABLE	MINERAL
62	Sulphur Yellow.		Yellow Parts of large Dragon Fly.	Various Coloured Snap dragons.	Sulphur.
63	Primrose Yellow.		Pale Canary Bird.	Wild Primrose.	Pale coloured Sulphur.
64	Wax Yellow.		Larva of large Water Beetle.	Greenish Parts of Nonpareil Apple.	Semi Opal.
65	Lemon Yellow.		Large Wasp or Hornet.	Shrubby Goldilocks.	Yellow Orpiment.
66	Gamboge Yellow.		Wings of Goldfinch, Canary Bird.	Yellow Jasmine.	High coloured Sulphur.
67	Kings Yellow.		Head of Golden Pheasant.	Yellow Tulip, Cinque foil.	
68	Saffron Yellow.		Tail Coverts of Golden Pheasant.	Anthers of Saffron Crocus.	

YELLOWS.

Nº	Names	Colours	ANIMAL	VEGETABLE	MINERAL
69	Gallstone Yellow.		Gallstones.	Marigold Apple.	
70	Honey Yellow.		Lower Parts at Neck of Bird of Paradise.		Fluor Spar.
71	Straw Yellow.		Polar Bear.	Oat Straw.	Scheelite, Calamine.
72	Wine Yellow.		Body of Silk Moth.	White Currants.	Saxon Topaz.
73	Sienna Yellow.		Tail Parts of Tail of Bird of Paradise.	Stamina of Honey-suckle.	Pale Brazilian Topaz.
74	Ochre Yellow.		Vent Coverts of Red Start.		Porcelain Jasper.
75	Cream Yellow.		Breast of Teal Drake.		Porcelain Jasper.

ORANGE.

Nº	Names	Colours	ANIMAL	VEGETABLE	MINERAL
76	Dutch Orange.		Crest of Golden crested Wren.	Common Marigold, Seed-pod of Spindle-tree.	Streak of Red Orpiment.
77	Buff Orange.		Streak from the Eye of the King Fisher.	Stamina of the large White Cistus.	Natrolite.
78	Orpiment Orange.		The Neck Ruff of the Golden Pheasant, Belly of the Warty Newt.	Indian Cress.	
79	Brownish Orange.		Eyes of the largest Flesh fly.	Style of the Orange Lily.	Dark Brazilian Topaz.
80	Reddish Orange.		Lower Wings Tiger Moth.	Hemimeris, Buff Hibiscus.	
81	Deep Reddish Orange.		Gold Fish lustre abstracted.	Scarlet Lombardy Apple.	

RED.

Nº	Names	Colours	ANIMAL	VEGETABLE	MINERAL
82	Tile Red.		Breast of the Cock Bullfinch.	Shrubby Pimpernel.	Porcelain Jasper.
83	Hyacinth Red.		Red Spots of the Lygæus Apterus Fly.	Red on the golden Rennette Apple.	Hyacinth.
84	Scarlet Red.		Scarlet Ibis or Curlew, Mark on Head of Red & black Indian Ones.	Large red oriental Poppy, Red Parts of Tail and black Indian Ones.	Light red Cinnabar.
85	Vermilion Red.		Red Coral.	Love Apple.	Cinnabar.
86	Aurora Red.		Vent coverts of Red Wood Pecker.	Red on the Naked Apple.	Red Orpiment.
87	Arterial Blood Red.		Head of the Cock Gold finch.	Corn Poppy, Cherry.	
88	Flesh Red.		Human Skin.	Larkspur.	Heavy Spar, Limestone.
89	Rose Red.			Common Garden Rose.	Figure Stone.
90	Peach Blossom Red.			Peach Blossom.	Red Cobalt Ore.

RED.

Nº	Names	Colours	ANIMAL	VEGETABLE	MINERAL
91	Carmine Red.			Raspberry, Cocks Comb, Carnation Pink.	Oriental Ruby.
92	Lake Red.			Red Tulip, Rose Officinalis.	Spinel.
93	Crimson Red.				Precious Garnet.
94	Purplish Red.		Outside of Quills of Tail.	Dark Crimson Clove officinal Garden Rose.	Precious Garnet.
95	Cochineal Red.			Under Disk of decayed leaves of Rose or prickly.	Dark Cinnabar.
96	Veinous Blood Red.		Venous Blood.	Black Flower or dark Purple Sultanus.	Pyrope.
97	Brownish Purple Red.			Flower of deadly Nightshade.	Red Antimony Ore.
98	Chocolate Red.		Breast of Bird of Paradise.	Brown Disk of common Marigold.	
99	Brownish Red.		Mark on Throat of Red-throated Diver.		Iron Flint.

BROWNS.

Nº	Names	Colours	ANIMAL	VEGETABLE	MINERAL
100	Deep Orange-coloured Brown.		Head of Pochard, Wing coverts of Shelldrake.	Female Spike of Cattail Reed.	
101	Deep Reddish Brown.		Breast of Pochard, and Neck of Teal Drake.	Dead Leaves of green Pani Grass.	Brown Blende.
102	Umber Brown.		Moor Buzzard.	Disk of Rudbeckia.	
103	Chesnut Brown.		Neck and Breast of Red Grouse.	Chesnut.	Egyptian Jasper.
104	Yellowish Brown.		Light Brown Spots on Guinea-Pig, Breast of Snipe.		Iron Flint and common Jasper.
105	Wood Brown.		Common Weasel, Light parts of Feathers on the Back of the Snipe.	Hazel Nuts.	Mountain Wood.
106	Liver Brown.		Middle Parts of Feathers of Hen Pheasant, and Wing coverts of Greenloch.		Semi Opal.
107	Hair Brown.		Head of Pintail Duck.		Wood Tin.
108	Broccoli Brown.		Head of Black headed Gull.		Zircon.
109	Olive Brown.		Head and Neck of Mallard.	Stems of Black Chesnut Rose.	Axinite, Bottle Green Glass.
110	Blackish Brown.		Bunny Feat Wing Coverts of Black Cock, Forehead of Pintail.		Mineral Pitch.

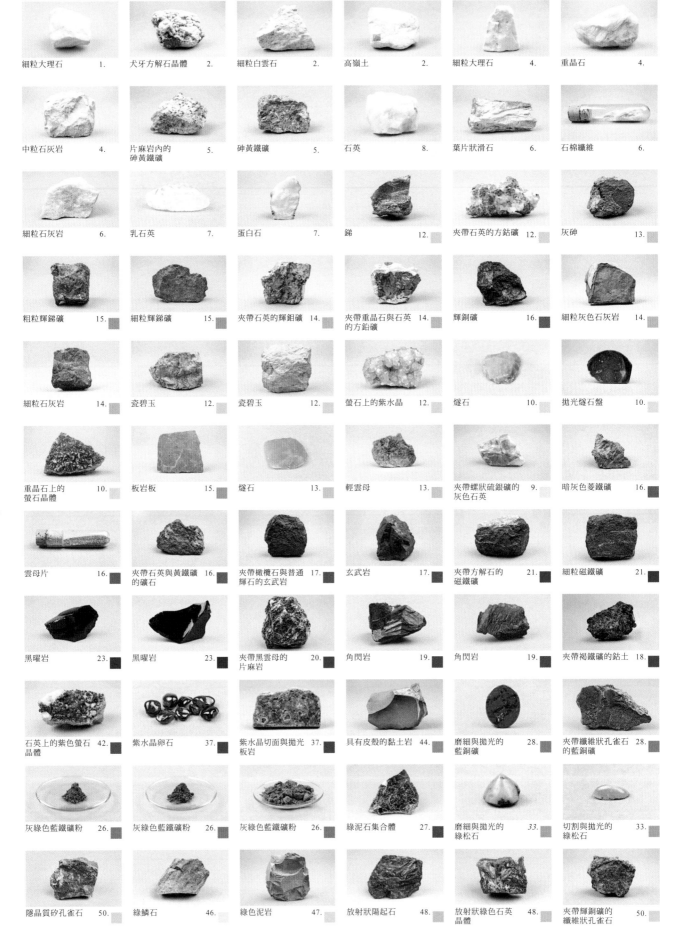

細粒大理石　1.　　犬牙方解石晶體　2.　　細粒白雲石　2.　　高嶺土　2.　　細粒大理石　4.　　重晶石　4.

中粒石灰岩　4.　　片麻岩內的　5.　　砷黃鐵礦　5.　　石英　8.　　葉片狀滑石　6.　　石棉纖維　6.
　　　　　　　　　砷黃鐵礦

細粒石灰岩　6.　　乳石英　7.　　蛋白石　7.　　銻　12.　　夾帶石英的方鈷礦　12.　　灰砷　13.

粗粒輝銻礦　15.　　細粒輝銻礦　15.　　夾帶石英的輝鉬礦　14.　　夾帶重晶石與石英　14.　　輝銅礦　16.　　細粒灰色石灰岩　14.
　　　　　　　　　　　　　　　　　　　　　　　　　　　　　　的方鉛礦

細粒石灰岩　14.　　瓷碧玉　12.　　瓷碧玉　12.　　螢石上的紫水晶　12.　　燧石　10.　　拋光燧石盤　10.

重晶石上的　10.　　板岩板　15.　　燧石　13.　　輕雲母　13.　　夾帶螺狀硫銀礦的　9.　　暗灰色菱鐵礦　16.
螢石晶體　　　　　　　　　　　　　　　　　　　　　　　　　　　　　灰色石英

雲母片　16.　　夾帶石英與黃鐵礦　16.　　夾帶橄欖石與普通　17.　　玄武岩　17.　　夾帶方解石的　21.　　細粒磁鐵礦　21.
　　　　　　　的礦石　　　　　　　輝石的玄武岩　　　　　　　　　　　　　　磁鐵礦

黑曜岩　23.　　黑曜岩　23.　　夾帶黑雲母的　20.　　角閃岩　19.　　角閃岩　19.　　夾帶褐鐵礦的鈷土　18.
　　　　　　　　　　　　　　　片麻岩

石英上的紫色螢石　42.　　紫水晶卵石　37.　　紫水晶切面與拋光　37.　　具有皮殼的黏土岩　44.　　磨細與拋光的　28.　　夾帶纖維狀孔雀石　28.
晶體　　　　　　　　　　　　　　　　　　　　板岩　　　　　　　　　　　　　　　藍銅礦　　　　　　　的藍銅礦

灰綠色藍鐵礦粉　26.　　灰綠色藍鐵礦粉　26.　　灰綠色藍鐵礦粉　26.　　綠泥石集合體　27.　　磨細與拋光的　33.　　切割與拋光的　33.
　　　　　　　　　　　　　　　　　　　　　　　　　　　　　　　　　綠松石　　　　　　　綠松石

隱晶質矽孔雀石　50.　　綠鱗石　46.　　綠色泥岩　47.　　放射狀陽起石　48.　　放射狀綠色石英　48.　　夾帶輝銅礦的　50.
　　　　　　　　　　　　　　　　　　　　　　　　　　　　　　　　　晶體　　　　　　　纖維狀孔雀石

8

源於自然的色彩系統

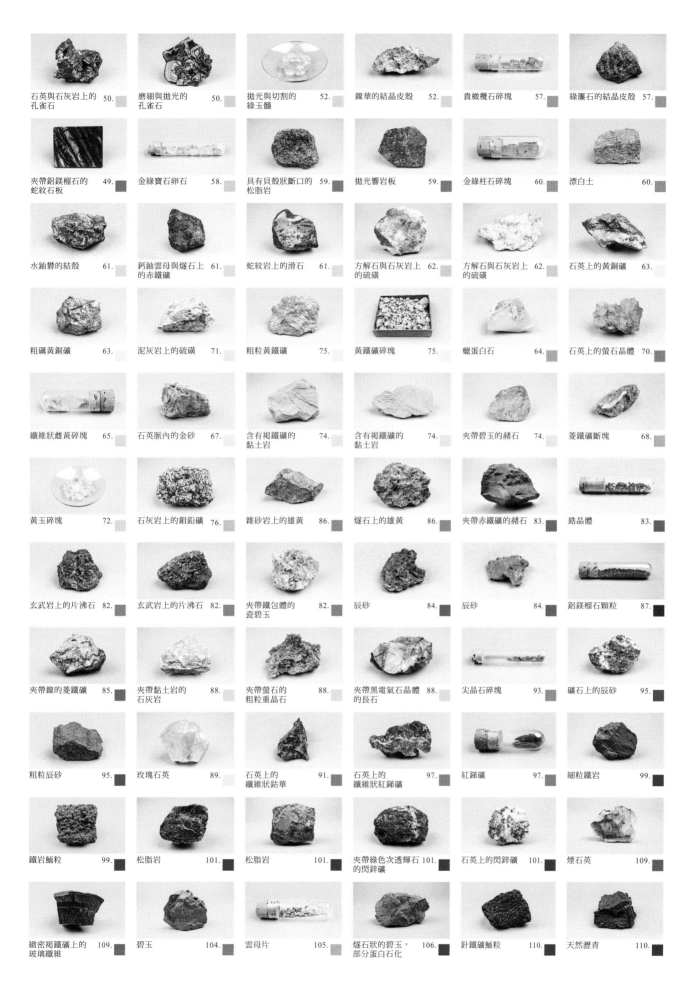

石英與石灰岩上的孔雀石　50.

磨細與拋光的孔雀石　50.

拋光與切割的綠玉髓　52.

鎳華的結晶皮殼　52.

貴橄欖石碎塊　57.

綠簾石的結晶皮殼　57.

夾帶鋁鎂榴石的蛇紋石板　49.

金綠寶石卵石　58.

具有貝殼狀斷口的松脂岩　59.

拋光響岩板　59.

金綠柱石碎塊　60.

漂白土　60.

水鈾礬的結殼　61.

鈣鈾雲母與燧石上的赤鐵礦　61.

蛇紋岩上的滑石　61.

方解石與石灰岩上的硫磺　62.

方解石與石灰岩上的硫磺　62.

石英上的黃銅礦　63.

粗礪黃銅礦　63.

泥灰岩上的硫磺　71.

粗粒黃鐵礦　75.

黃鐵礦碎塊　75.

蠟蛋白石　64.

石英上的螢石晶體　70.

纖維狀雌黃碎塊　65.

石英脈內的金砂　67.

含有褐鐵礦的黏土岩　74.

含有褐鐵礦的黏土岩　74.

夾帶碧玉的赭石　74.

菱鐵礦斷塊　68.

黃玉碎塊　72.

石灰岩上的鉬鉛礦　76.

雜砂岩上的雄黃　86.

燧石上的雄黃　86.

夾帶赤鐵礦的赭石　83.

鋯晶體　83.

玄武岩上的片沸石　82.

玄武岩上的片沸石　82.

夾帶鐵包體的瓷碧玉　82.

辰砂　84.

辰砂　84.

鋁鎂榴石顆粒　87.

夾帶鎳的菱鐵礦　85.

夾帶黏土岩的石灰岩　88.

夾帶螢石的粗粒重晶石　88.

夾帶黑電氣石晶體的長石　88.

尖晶石碎塊　93.

礦石上的辰砂　95.

粗粒辰砂　95.

玫瑰石英　89.

石英上的纖維狀鈷華　91.

石英上的纖維狀紅銻礦　97.

紅銻礦　97.

細粒鐵岩　99.

鐵岩鮞粒　99.

松脂岩　101.

松脂岩　101.

夾帶綠色次透輝石的閃鋅礦　101.

石英上的閃鋅礦　101.

煙石英　109.

緻密褐鐵礦上的玻璃纖維　109.

碧玉　104.

雲母片　105.

燧石狀的碧玉，部分蛋白石化　106.

針鐵礦鮞粒　110.

天然瀝青　110.

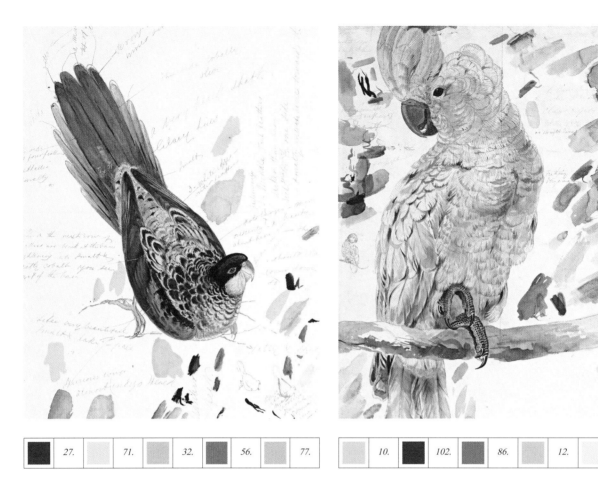

源
於
自
然
的
色
彩
系
統

	27.		71.		32.		56.		77.

	10.		102.		86.		12.		75.

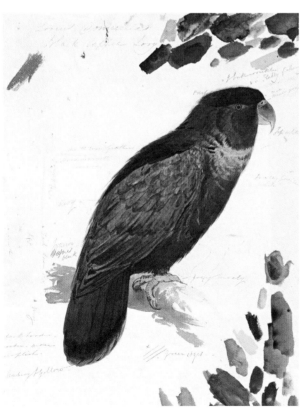

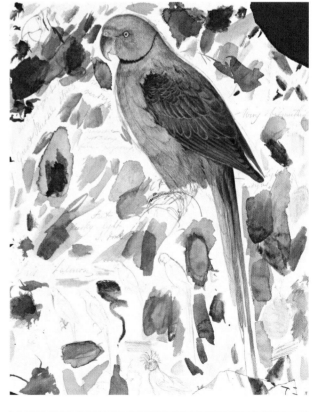

	41.		84.		50.		54.		76.

	28.		61.		66.		34.		14.

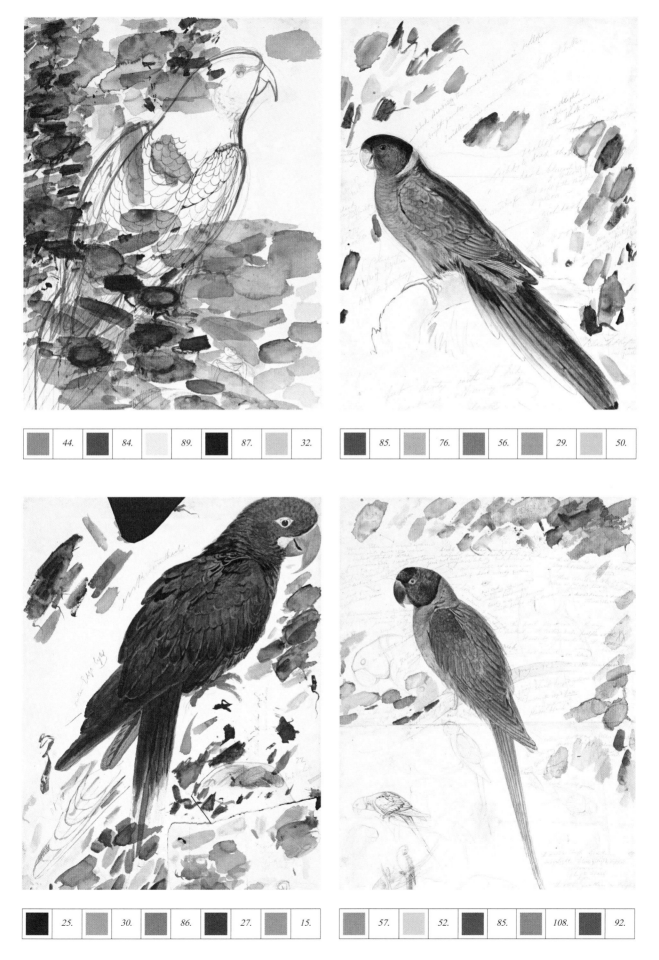

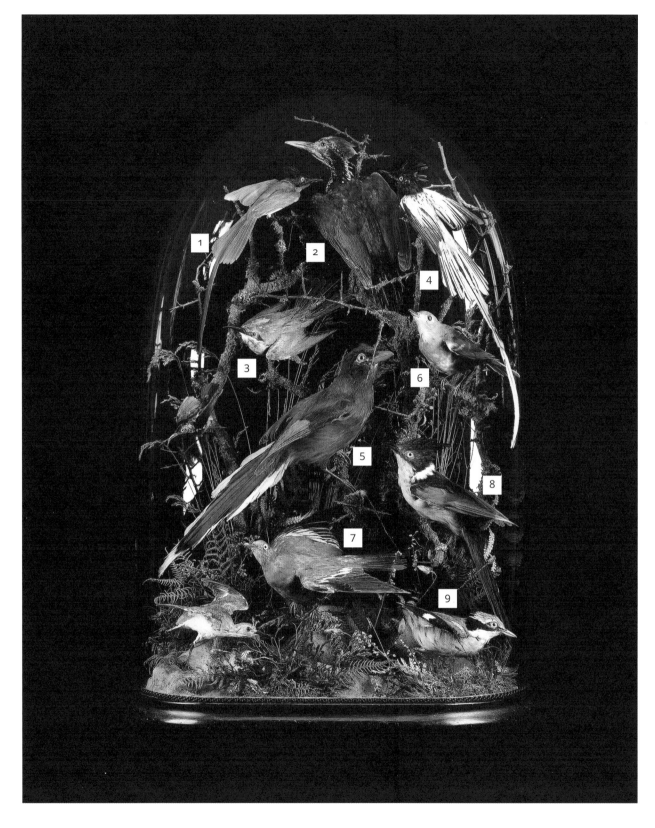

1		78. 雌黃橙	2		85. 朱砂紅	3		53. 祖母綠
4		1. 雪白	5		28. 蔚藍	6		77. 牛皮橙
7		64. 蠟黃	8		81. 深紅橙	9		32. 銅鹽藍

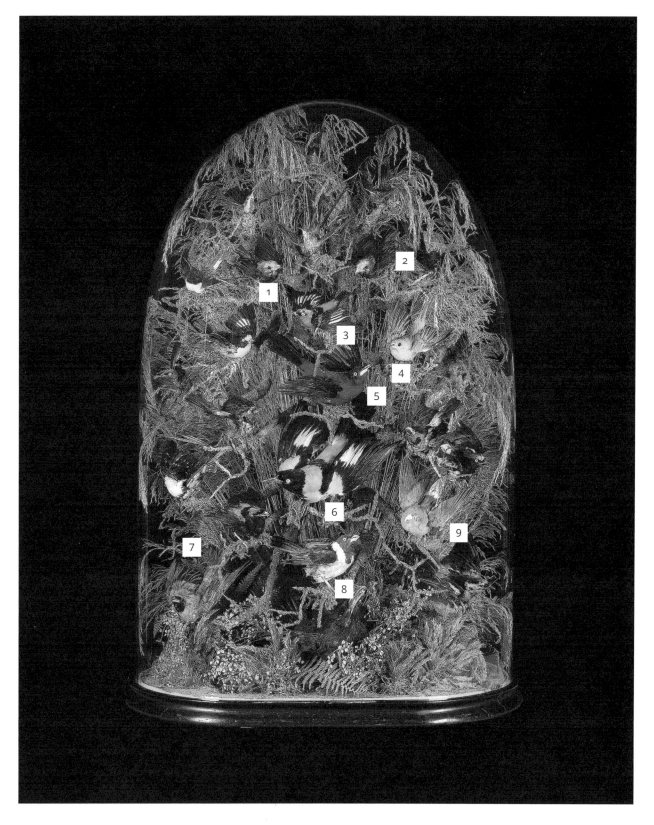

1		76. 荷蘭橙	2		98. 巧克力紅	3		29. 群青藍
4		67. 國王黃	5		84. 猩紅	6		78. 雌黃橙
7		50. 銅鏽綠	8		8. 灰白	9		33. 綠藍

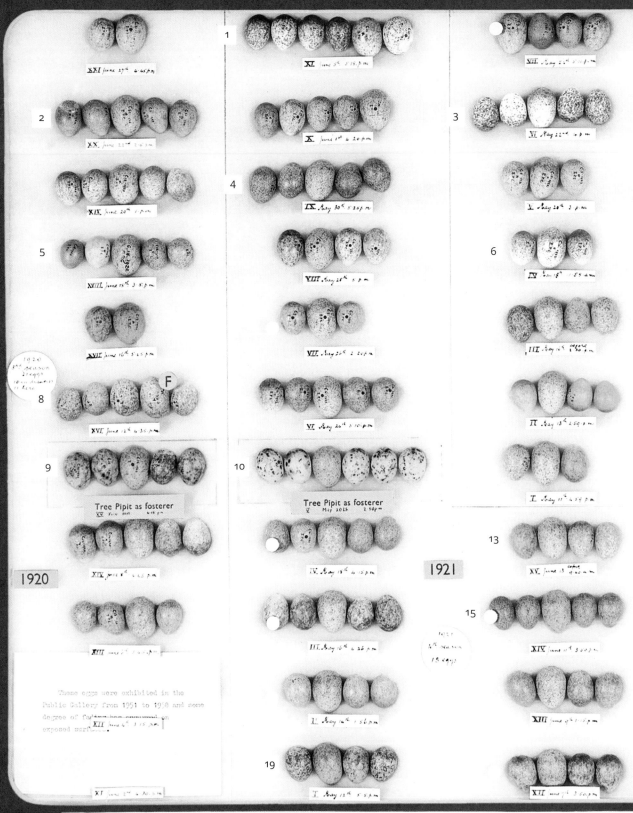

Tree Pipit as fosterer

Tree Pipit as fosterer

1920

1921

These eggs were exhibited in the
Public Gallery from 1951 to 1958 and some
degree of fading has occurred on
exposed surfaces.

The remaining 51 eggs of Cuckoo A. Almost all these eggs were seen deposited in the presence of many eminent ornith

1		4. 黃白
2		108.青花菜棕
3		5. 橙白
4		103.栗棕
5		35. 微藍丁香紫
6		2. 紅白
7		46. 白屈菜綠
8		13. 黃灰
9		107.毛棕
10		90. 桃花紅
11		7. 脫脂奶白
12		6. 綠白
13		8. 灰白
14		104.黃棕
15		88. 肉紅
16		43. 微紅丁香紫
17		51. 藍綠
18		102.暗土棕
19		79. 棕橙
20		3. 紫白

左：
英國鳥類學家艾德格·帕西瓦爾·錢斯收集的杜鵑鳥蛋（1920–1922），與塞姆的色票對應。

第10–11頁：
英國藝術家愛德華·利爾爲《鸚鵡家族插畫集》所繪的初稿（1832），與塞姆的色票對應。

第12–13頁：
玻璃盅內的熱帶鳥類標本（約1880年），與塞姆的色票對應。

前言

維爾納色彩命名法的起源、發展與影響

作者/派屈克‧巴蒂
（PATRICK BATY）

瑞典植物學與動物學家卡爾‧林奈（Carl Linnaeus, 1707–1778）在1735年的著作《自然系統》中，概略描述了他針對自然界提出的「階層式分類」。他將自然界劃分爲：動物界（regnum animale）、植物界（regnum vegetabile）以及礦物界（regnum lapideum）。

到了1753年，林奈在其《植物種誌》一書中，採用了二名法（以屬名與種名組合而成的命名系統，賦予每一種生物明顯不同的標記），列出每一個當時已知的植物物種。隨著《自然系統》第十版的出版，在1758年至1759年間，他引介了相同的系統，將動物劃分爲六個綱：哺乳、鳥綱、兩棲綱、魚綱、昆蟲綱以及蠕蟲綱。然而，因爲他缺乏辨識礦物化學成分的技術，也不具備晶體方面的知識，因此在爲礦物命名時並沒有那麼順利。

在18世紀晚期以前，礦物學幾乎不能被稱作是一門科學，原因是它缺乏明確的定義。同樣的物質經常被賦予不同的名字，而不同的物質有時又會以同樣的名字稱呼，這也導致礦物學的文字描述武斷、含糊又模稜兩可。當時普遍認爲應該要發展出一套標準化的名稱，用來標示礦物的特徵，包括外形與顏色，如此一來就能讓辨識與溝通的過程變得更容易。幸好就如同愛爾蘭地質學家理查德‧科萬（Richard Kirwan, 1733–1812）在其著作《礦物學元素》第二版的序言中所述：

在林奈、皮斯納（Peithner）[1]和其他人多次嘗試要排除這些困難都徒勞無獲後，對於礦物的描述文字終於在1774年由維爾納先生轉化為盡可能精準。[2]

亞伯拉罕‧戈特洛布‧維爾納的貢獻

亞伯拉罕‧戈特洛布‧維爾納（1749–1817）的家族與探礦業有著長久的淵源，其中也包括他的父親，他在韋勞河（Wehrau）與洛倫茨多夫（Lorenzdorf）一帶爲索爾姆斯–巴魯特伯爵（the Count of Solms-Baruth）的煉鐵廠擔任監察員。維爾納在韋勞河地區的煉鐵廠工作了一段短暫的時間後，到了1769年，他受邀到剛成立的弗萊貝格礦業學校（Freiberg School of Mining）就讀。然而，他很快便意識到自己要修得法律學位，才有辦法繼續深造，於是他在萊比錫大學（University of Leipzig）唸了三年書。

雖然他致力於研習法律，但同時也持續在礦物學的領域追求志業，且在1774年當他還是學生時，就出版了第一本描述礦物學的教科書，書名爲《化石的外部特徵》（*Von den äusserlichen Kennzeichen der Fossilien*，後來發行的英文版書名是 *A Treatise on the External Characters of Fossils*；當時「化石」代表的是岩石與礦物[3]）。這本書令他隨即受到當時礦物學家的矚目，並且被稱呼爲「第一個以正確方法描述礦物物種的範例」[4]。

維爾納提出的辨識方法是藉由五感來覺察岩石與礦物的外部特徵；這五種感覺包括視覺、觸覺、嗅覺、聽覺，甚至味覺。由於他認爲礦物給人的第一印象來自（可見的）色彩，因此他列出了54種顏色，且區分出八個主要的標題：白、灰、黑、藍、綠、黃、紅、棕。這些顏色（維爾納稱爲主色調〔德文爲Hauptfarben〕）各自以一個描述性的字詞加以修飾，這個詞通常用來表示色彩的混合，例如「紅白」（reddish-white）或「藍黑」（bluish-black）；

1. 約翰‧安東‧塞德斯‧皮斯納(Johann Thaddäus Anton Peithner, 1727–1792)，捷克探礦專家。
2. 見Kirwan 1794第xii頁，意指維爾納的著作《化石的外部特徵》出版一事。
3. 岩石與礦物有所不同：所有的岩石都是由礦物組成，但並非所有的礦物都是岩石。維爾納的書有兩種英文的書名翻譯，其一是1805年湯瑪斯‧威佛（Thomas Weaver）的 *A Treatise on the External Characters of Fossils*，其二是1849年查爾斯‧莫克森（Charles Moxon）的 *A Treatise on the External Characters of Minerals*。
4. 引述詹姆森（Jameson）所言，見Rees 1819第38卷，查詢Werner詞條。

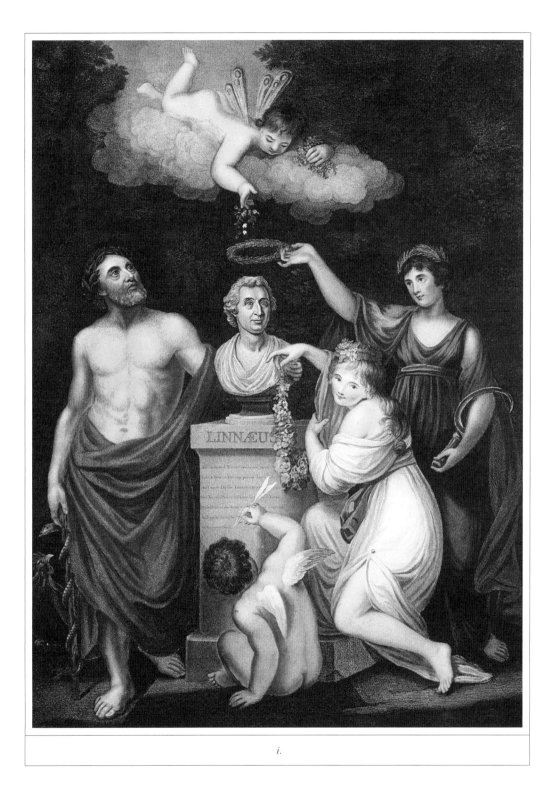

i.

i. 詹姆斯‧考德沃爾（James Caldwell）仿約翰‧羅素（John Russell）與約翰‧奧佩（John Opie）的畫作，《卡爾‧林奈獲得阿斯克勒庇俄斯、芙蘿拉、克瑞斯與邱比特的表揚》（*Carolus Linnaeus Receives Honour from Aesculapius, Flora, Ceres and Cupid*），彩色細點腐蝕銅版畫，1806。卡爾‧林奈在18世紀期間正式確立了現代的生物命名系統，因而被稱爲「現代分類學之父」。

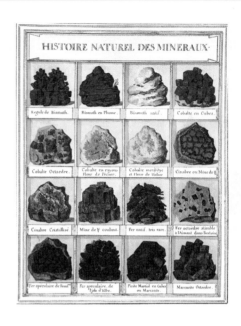

i.

ii.

iii.

iv.

i. 礦物圖板I，斯韋巴赫–德斯方舟斯（Swebach-Desfontaines），《自然歷史》，1789。

ii. 礦物圖板6a，斯韋巴赫–德斯方舟斯，《自然歷史》，1789。

iii. 七種單純自然的主色色樣，雅各布‧克里斯蒂安‧謝弗（Jacob Christian Schäffer），《色彩通用關係制訂方案》，1769。

iv. 表格II，紅色演色表，雅各布‧克里斯蒂安‧謝弗，《色彩通用關係制訂方案》，1769。

或是某種顏料，例如「赭黃」（ochre-yellow）或「洋紅」（carmine-red）；或是某種眾所周知的事物，例如「天藍」（sky-blue）、「蘋果綠」（apple-green）或「牛奶白」（milk-white）。每一個顏色再進一步劃分成暗（dark）、透（clear）、淺（light）或淡（pale）的版本，理論上色彩的總數將會增加到216種。

維爾納命名系統的設計目的，是為了提供給自然哲學家（科學家）與地質學家應用。然而，儘管所有的色彩名稱都很明白易懂，無須仰賴專門知識就能理解，但是書中並未提供實際的色樣，光靠主觀判斷可能會產生不同的解讀。認真的礦物學家可能會在專門的儲藏櫃裡存放自己的岩石與礦物收藏，以作為參考。比方說約翰‧沃夫岡‧馮‧歌德（Johann Wolfgang von Goethe, 1749–1832）就將自己的收藏擺放於他位於威瑪（Weimar）的花園亭閣中[5]。曾在維爾納底下研習（見下方）的蘇格蘭自然歷史學家羅伯特‧詹姆森（Robert Jameson, 1774–1854）則在恩師的指導下，製作了自己的「礦物色彩樣本組」（Colour-suite of Minerals）[6]。學術機構的收藏或許能供學生參考，但外行人很難光憑文字就理解維爾納所描述的顏色為何。

為了提升其中幾種色彩的準確度，維爾納敘述了它們能如何被調配。舉例來說，他提到「清晨紅或極光紅」（Morgenroth, oder Auror），畫家會用鉛丹調製，並表示在西伯利亞的鉻鉛礦、從雄黃，以及從沙爾芬貝格（Scharfenberg）某些地方的紅閃鋅礦中，都可以看到這個顏色。

令人感到意外的是，維爾納雖然數度提及博物學家雅各布‧克里斯蒂安‧謝弗（Jacob Christian Schäffer, 1718–1790）的早期著作（書名可譯為《色彩通用關係制訂方案；或針對色彩確立與命名適用於大眾的研究與模型》）[7]，但卻沒有仿效他的做法加入色樣。謝弗之所以想到要制定通用色彩標準，是因為他在製作手繪昆蟲插圖集時遇到了困難。可惜的

是，這個色彩標準化的早期嘗試，終究還是因為實際問題而失敗。謝弗先辨別出七種主要顏色（白、黑、藍、綠、黃、紅、棕），接著針對應該用來調製這些色彩的顏料詳加敘述。例如紅色的顏料包括鉛丹（minium）、胭脂蟲（cochineal）、辰砂（cinnabar）、洋紅（carmine）、球膠（kugellack）[8]、巴西紅（Brazil red）、佛羅倫斯色澱（Florentine lake）與英國紅（English red，也就是棕紅）。在謝弗著作最後所附的表格I中，有一個盾形圖案就是用這些顏料上色。而在表格II的紅色演色表中，也能看到這些顏色依序呈現在第一到八號欄位中。

表格II被劃分成150個有編號的欄位，其中只有33個欄位塗上顏色，其餘皆是空白，留待學生混合二或三種主色來上色。第69到71號欄位包含數種與植物有關的顏色，例如第71號玫瑰紅（rose red）是由胭脂蟲與鉛白混合而成。第76到78號填上了礦物色，例如第76號磚紅（brick red）是由鉛丹、鉛白、雌黃與英國紅混合而成。第104到112號則是隨機收集的顏色，例如第105號是由球膠與佛羅倫斯色澱混合而成。

不過，這份顏料表已經透露出謝弗所遭遇的其中一個問題，因為球膠和佛羅倫斯色澱都是洋紅的變化版本，而洋紅是以胭脂蟲製作而成。除了對顏料本質的了解外，更需要具備的是對調色師（也就是顏料供應商）在誠信與準確度上的信任。早期的顏料經常會透過五花八門的程序摻假與製作，導致不同版本出現，而這些版本又時常使用相同的名稱。混色的配方則使得這個問題更加惡化，因為在未提供比例的情況下，排列組合的方式數也數不清，而且全都產生不同的結果。

維爾納借用了謝弗的主色，但又另外加了灰色，因為他觀察到這個顏色經常出現在礦物界中。此外，他也不贊同謝弗使用編號區分顏色的做法，因為他認為不夠好記。

5. 見Hamm 2001各處。

6. 見Jameson 1816第85–86頁。

7. 英文書名由卡琳‧尼克爾森（Kärin Nickelsen）博士翻譯為*Plan for a Universal Relationship of Colours; or Research and Model for Determining and Naming Colours in a Way that is Useful to the General Public*，見Simonini 2018第17期；該著作原本的德文書名為*Entwurf einer allgemeinen Farbenverein, oder Versuch und Muster einer gemeinnützlichen Bestimmung und Benennung der Farben*。

8. 一種紅色的色澱顏料，也稱為「縷斗縈紅」（columbinroth或kolombinroth）。

不過維爾納發現謝弗的色樣很好用，因爲在他自己的十種紅色色樣中，有八種被他拿來對照謝弗表格中的色塊。倘若謝弗提供了其他主色的色樣，維爾納很可能也會用來比對。

維爾納色彩系統的發展

維爾納的著作最早是由加爾文教派的牧師費倫茲・班克（Ferentz Benkö, 1745–1816）翻譯成匈牙利文[9]。1770年代，班克到德國的哥廷根（Göttingen）修習德國博物學家約翰・弗里德里希・格梅林（J. F. Gmelin, 1748–1804）的礦物學課程時，曾經研究過維爾納的著作。班克1784年返回匈牙利後，他便出版了自己的翻譯。班克的譯本後來被稱爲「匈牙利的維爾納」（Magyar Werner），因爲他在原版中加入了自己的筆記以及匈牙利的地點與範例，並將這些內容清楚標示爲附加資訊。

克勞迪娜・皮卡德（Claudine Picardet, 1735–1820）翻譯的法文版則是在1790年出版，書名爲 *Traité des caractères extérieurs des fossiles*。她在之前已翻譯過數本英文、瑞典文和德文的科學書籍，後來嫁給了路易–貝納・居頓・德・莫沃（Louis-Bernard Guyton de Morveau, 1737–1816）。居頓・德・莫沃是著名的化學家、政治家與飛船駕駛員，他的成就在於創造出第一套有系統的化學命名法。而在皮卡德的譯本中，她在維爾納的色彩列表中，另外增加了17種顏色。

當理查德・科萬在1784年出版的《礦物學元素》第一版序言中提到維爾納時，科萬似乎並不認同色彩命名的重要性，表示「要以任何形容清楚明瞭地表達出各種色系，就算不無可能，也絕非易事」[10]。十年後，當這本書的第二版在1794年出現時，「因爲有了相當多的進步與新增資訊」，他的態度似乎已變得軟化。在他書中羅列色彩名稱的那幾頁上，科萬舉出了52種顏色[11]，比維爾納稍微少一點，而且他參考的顯然是皮卡德的翻譯。然而，在他針對各種礦物的描述中，他也根據在維爾納書中與其後著作中可以看到的混合

顏色，採用了數種較普遍的色彩分類，有些名稱曖昧模糊，例如紅白（reddish white）、黃白（yellowish white）和灰白（greyish white），有些則是新創的名稱，例如紫紅（purplish red）和紅紫（reddish purple）。

在他的色彩列表中，他只舉出一種普通的黑色，而且幾乎沒有白色或灰色。不過他倒是加入了兩種新的顏色：麻雀草綠（sparrow grass green）和銅黃（copper yellow），但前者究竟是草綠（grass green）或者是草原綠（meadow green），則有待商榷；造成混淆的原因是當他在描述綠泥石時，使用了草綠[12]一詞。科萬在他對瑪瑙的敍述中使用了約20個色彩名稱，「因爲就如同維爾納先生貼切的評論所述，瑪瑙不是一個明確的岩石種類，而是由石英、水晶、角石、燧石、玉髓（calcedony）、紫水晶、碧玉、血石、玉所組成」[13]。

另外還有其他人應用維爾納的色彩命名法，包括德國耶拿大學的採礦與礦物學教授約翰・格奧爾格・倫茨（Johann Georg Lenz, 1748–1832）。他最初研究的是哲學，但在接觸到維爾納的命名系統後受到了啟發，於是轉爲研究礦物學。1791年，倫茨出版了他的《礦物學手冊：維爾納命名系統的實踐》。如名所示，這本書進一步發展了維爾納的著作，並採用完全相同的用語。舉例來說，他對燧石（Feurstein）的描述可翻譯爲「有時呈現煙燻–微黃–暗灰（smoke-yellowish-dark grey）與灰黑（greyish black），有時則是棕紅（brownish red）、赭黃（ochre yellow）、紅棕（reddish brown）與黃棕（yellowish brown）[14]」。在這八個當中有七個是維爾納使用過的詞彙，而且暗灰在倫茨使用前就已經是標準用語了。

倫茨的著作相當成功，之後的版本內容更有所擴展。到了1796年第五版發行時，該書不僅增添了150頁，還加入了許多更具維爾納特色的敍述。在這些新增的用語中，樓斗菜紅（columbine-red）、毛棕（hair-brown）與木棕（wood-brown）變得非常受歡迎，後來其他

9. 書名爲 *A köveknek és értzeknek külsömegesmértetöjegyeikröl*。
10. 參見Kirwan 1784第viii頁。
11. 參見Kirwan 1794第27–30頁。
12. 還有幾個命名也可能造成混淆。譬如，普魯士藍（Prussian blue）與柏林藍（Berlin blue）可相互替換，但塞姆卻同時使用這兩個名稱。
13. 參見Kirwan 1794第330–331頁。
14. 原文爲「…bald kommt er rauch – gelblich – dunkelgrau und gräulichschwarz, bald bräunlichroth, ocher-gelb, röthlich – und gelblichbraun vor」，1796，第14頁。

i.

ii.

iii.

i. 愛爾蘭地質學家理查德‧科萬的肖像畫,由不知名藝術家所繪。
ii. 德國地質學家亞伯拉罕‧戈特洛布‧維爾納的肖像畫,由不知名藝術家所繪。
iii. 法國化學家團體肖像畫,畫中人物(從左到右)包括瑪莉–安‧包爾茲‧拉瓦節(Marie-Anne Paulze Lavoisier)、克勞迪娜‧皮卡德、克勞德‧路易‧貝托萊(Claude Louis Berthollet)、安托萬‧弗朗索瓦‧福克瓦(Antoine François Fourcroy)、安托萬‧拉瓦節(Antoine Lavoisier)與路易–貝納‧居頓‧德‧莫沃,由不知名藝術家所繪。

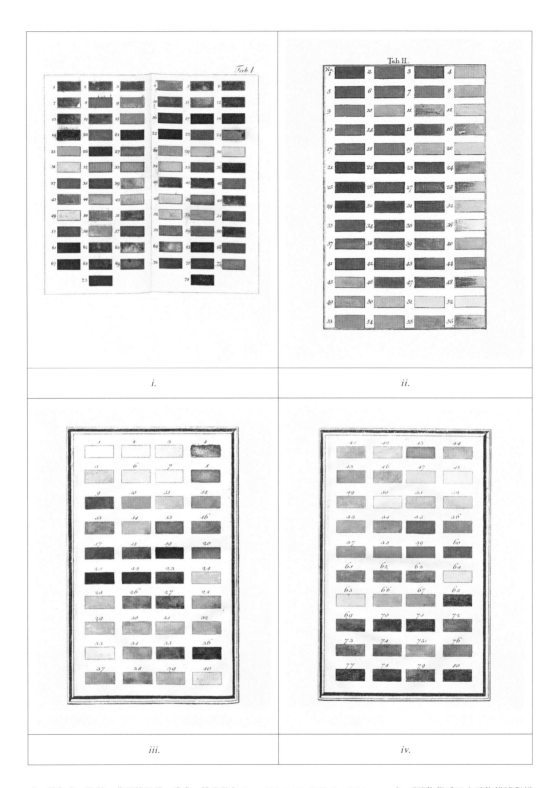

i. 演色表，約翰·弗里德里希·威廉·維登曼（Johann Friedrich Wilhelm Widenmann），《礦物學手冊之礦物描述與辨
　　識》，1794。

ii. 演色表，法蘭茲·約瑟夫·安東·埃斯特（Franz Joseph Anton Estner），《礦物學入門》，1794。

iii. 顏色1–40，亨利·斯特魯夫（Henri Struve），《以外部特徵爲依據的化石分析法》，1797。

iv. 顏色41–80，亨利·斯特魯夫，《以外部特徵爲依據的化石分析法》，1797。

人在描述礦物時也會使用。

倫茨也在1796年成立了「耶拿礦物學學會」（Die Sozietät für die gesamte Mineralogie zu Jena）。這是第一個專門研究礦物學的學術團體，成員包括歌德（Goethe）與亞歷山大·馮·洪堡德（Alexander von Humboldt, 1769–1859）。歌德也是《礦物種類表》的26名訂閱者之一；那是倫茨於1794年出版的著作，很可能也是最稀有的一本彩色礦物學書籍（見第82頁）。書中的多個欄位，收錄了手工上色的礦物圖、礦物外形、斷口、透明度與光澤、硬度，以及名稱。

倫茨的著作皆深具意義，在色彩名稱上的擴增尤對他人產生影響，不過直到約翰·弗里德里希·威廉·維登曼（Johann Friedrich Wilhelm Widenmann, 1764–1798）的出現，才加入了一直以來所欠缺的元素—演色表。維爾登是維爾納在弗萊貝格礦業學校的學生之一。事實上，他在1794年出版的《礦物學手冊之礦物描述與辨識》[15]，就是以皮卡德翻譯與擴充維爾納著作的版本作為依據。維爾登另外在皮卡德的色彩列表中，新增了三種取材自倫茨的顏色，包括灰白（greyish white）和兩種棕色，使總數增加到74種。這些顏色展示於本書末尾的表I中，不過在倖存的原書中，有些顏色在長年累月之下已變得暗沉，或產生了極大的變化。

同樣在1794年，德國傳教士法蘭茲·約瑟夫·安東·埃斯特（Franz Joseph Anton Estner）出版了另一本擴展維爾納著作的書，名為《礦物學入門》——這次有79種色彩名稱，且大量取材自皮卡德與倫茨[16]。埃斯特的著作特別實用，因為他不僅在四個分開的表中列出色樣，更首次呈現出維爾納表示能應用到色彩上的四種變化。譬如，在紅色色樣的那一頁上，就可以看到血紅色（Blutroth）從暗到淡的四種版本。

亨利·斯特魯夫（Henri Struve, 1751–1826）是一名瑞士化學家。他從醫學轉到礦物學領域，並在1797年擔任洛桑學院（Lausanne academy）榮譽教授之際，撰寫了《以外部特徵為依據的化石分析法》一書。本書有兩種版本：一種有包含兩頁的80種色樣，另一種較便宜的則沒有。斯特魯夫的書似乎主要是以維登曼與倫茨作為依據，另外也參考了科萬的著作[17]。他加入了幾個極為明確的色彩名稱，例如薔薇果紅（Rouge de kinorodon），據他所述是「鏽紅薔薇」（Rosa eglanteria）這種灌木或甜荊棘薔薇（sweet briar）[18]的果實顏色。主教藍（Bleu d'évêque）也是其中一個例子。

礦場監察員路德維格·奧古斯特·艾默林（Ludwig August Emmerling, 1765–1841）在1786年時也跟隨維爾納在弗萊貝格礦業學校研習，並在1793年到1797年間出版了共三卷的礦物學教材，名為《礦物學教科書》。他參考倫茨、埃斯特和維登曼（Widemann）的著作，並擴增維爾納的色彩名稱，描述了至少83種顏色。不過，其著作最有用之處或許在於傳承了更多恩師的學問，因為維爾納本人鮮少發表自己的看法。

若將維爾納對於自然科學界的色彩影響繪製成圖表，法國動物學家皮耶爾·安德烈·拉特雷耶（Pierre André Latreille）的名字或許也會出現在上面。在共14卷的《甲殼類與昆蟲類自然史》第一卷中，他用長篇幅的一章探討色彩並檢視數種命名系統。其中他提到了博物學家喬瓦尼·安東尼奧·斯科波利（Giovanni Antonio Scopoli, 1723–1788）所概述的一套系統，發表人是奧地利耶穌會的昆蟲學家尼古勞斯·波達·馮·諾伊豪斯（Nikolaus Poda von Neuhaus, 1723–1798）。不過他認為這套系統的色彩種類太少，因此並未予以重視。他也說明了英國昆蟲學家摩西·哈里斯（Moses Harris, 約1730–1788）所繪製的色相環（colour wheel），並為當中的72種顏色提供了名稱（亦參見第138–139頁），但幾乎都沒有受到維爾納與其追隨者的採用。雖然他接著也提到了維爾納，然而當他列出擴大範圍的80種色彩

15. 英文書名為 *Handbook of the oryctognostic part of mineralogy*

16. 《依據維爾納命名法為初學者與愛好者所設計之礦物學入門》（德文書名為 *Versuch einer Mineralogie für Anfänger und Liebhaber nach des Herrn Bergcommissionsraths Werners Methode*），共三卷，維也納，1794–1804。

17. 亨利·斯特魯夫確實曾指出科萬著作的第二版（新版）和第一版差異甚大，並表示他現在已改為採用維爾納的方法。

18. 參見《以外部特徵為依據的化石分析法》第8頁。值得指出的是，大多數的人都認為犬薔薇（Rosa canina，英文俗稱為 dog rose）的果實顏色比甜荊棘薔薇更接近薔薇果紅。也許是玫瑰果與（Cynorhodon）混淆了，*Dictionnaire languedocien-françois* 由 Pierre Augustin Boissier de Sauvages de la Croix 著，第 2 版，1821 年，第22頁。

時，顯然是以斯特魯夫的書作爲依據。拉特雷耶並未評論維爾納的色彩名稱，而是繼續提及法國博物學家尙–巴蒂斯特‧拉馬克（Jean-Baptiste Lamarck, 1744–1829）的系統。據他所述，這是「迄今發表過最合理的一套色彩命名系統」[19]。

從約瑟夫‧馬利亞‧里丹特斯‧札佩（Joseph Maria Redemtus Zappe, 1751–1826）的著作中能再次見識到維爾納的影響力。札佩是奧地利加爾默羅會的修士。在他的《礦物學字典》中，札佩列出了維爾納的八種主色，但將色彩名稱增加到82種。札佩顯然是將皮卡德、倫茨和艾默林當作是主要的參考對象。同年（也就是1804年）還有另一部受維爾納影響的礦物學著作問世，那就是德國博物學家克里斯蒂安‧弗里德里希‧路德維格（Christian Friedrich Ludwig, 1757–1823）的《以A‧G‧維爾納爲依據的礦物學手冊》第二卷。在整本書中，他採用的是倫茨與艾默林廣爲宣傳的維爾納命名法。

針對維爾納的主要著作內容進行翻譯的第一個英文譯本出現在1805年，譯者是英國地質學家與礦業顧問湯瑪斯‧威佛（Thomas Weaver, 1773–1855）。他也是維爾納以前的學生。在從德國回到英格蘭的途中，他受政府指派到愛爾蘭威克洛郡（County Wicklow）克羅根莫伊拉山（Croghan Moira）的金礦工作。他在那裡一直待到1811年，而這也說明了他的譯作爲何在都柏林出版。在一封寫給都柏林學會的信中，身爲化學家與發明家的漢弗里‧戴維爵士（Sir Humphry Davy, 1778–1829）描述他的譯作「既精準又有深度」[20]。

這本名爲《化石外部特徵專著》的譯作是要向理查德‧科萬致敬。威佛藉由這次機會擴展與更新了維爾納的原著。其中涵蓋的77個色彩名稱暗示這本書主要是參考維登曼與艾默林的著作，而威佛本人在序言中也承認這點。此外，倫茨的著作也同樣是這本書的參考依據。根據威佛的解釋，由於許多其他的活動

導致維爾納無法回應版本更新的眾多請求，因此需要在翻譯中參考與納入其他資訊來源：

這些資訊主要來自學生之間流傳的副本，內容是維爾納的手稿訂正與新增部分。另外也包括1791年到1792年間的課堂筆記，以及其學生維登曼（Wiedenmann）與艾默林的礦物學著作[21]。

從英國礦物學家約翰‧莫（John Mawe, 1764–1829）的著作也能看出維爾納的影響力。這點在莫出版於1802年的最早作品中尚不明顯，但是到了1813年在他的《鑽石與珍貴寶石專著》中，就能看到那些認得出來的名稱遍布於各處。在該書中能找到許多例子，例如在「電氣石」底下的風信子紅（hyacinth red）、黃棕（yellowish brown）、紅棕（reddish brown）、紅蚧蟲紅（crimson red）、靛藍（indigo blue）、天藍（sky blue）與菫紫（violet），以及在「石榴石」與「蛋白石」部分的血紅（blood red）、櫻桃紅（cherry red）、紅蚧蟲紅與火紅（fire red）[22]。

隔年，英國化學家與礦物學家亞瑟‧艾金（Arthur Aikin, 1773–1854）出版了他的《礦物學手冊》。第一個美國的版本隨即在1815年問世，當中再度出現了明顯的維爾納用語，例如蠟黃（wax yellow）與蜂蜜黃（honey yellow）、血紅，以及出現在燧石敍述中的煙灰（smoke grey）[23]。另一本與色彩命名有關的早期美國著作則由地質學家與礦物學家帕克‧克里夫蘭（Parker Cleaveland, 1780–1858）於1816年出版，書名爲《基礎礦物學與地質學專著》。他參考了維爾納、科萬、詹姆森與其他人的著作。而他的八大「基本色」（fundamental colours）與列出的80種顏色幾乎都與詹姆森在1805年的著作內容完全相同，後者本身則是以維爾納的書作爲依歸。

詹姆森對宣揚維爾納理論的貢獻
羅伯特‧詹姆森（1774–1854）在1800年進入弗萊貝格礦業學校就讀，在維爾納底下研習

20. 參見Curry 1834第167頁。
21. 參見Weaver 1805第viii–ix頁。
22. 參見Mawe 1813第116、137與141頁。從日期看來，維爾納的影響力似乎是透過詹姆森或威佛在1805年的著作而有所發揮。
23. 參見Aikin 1815第198頁。

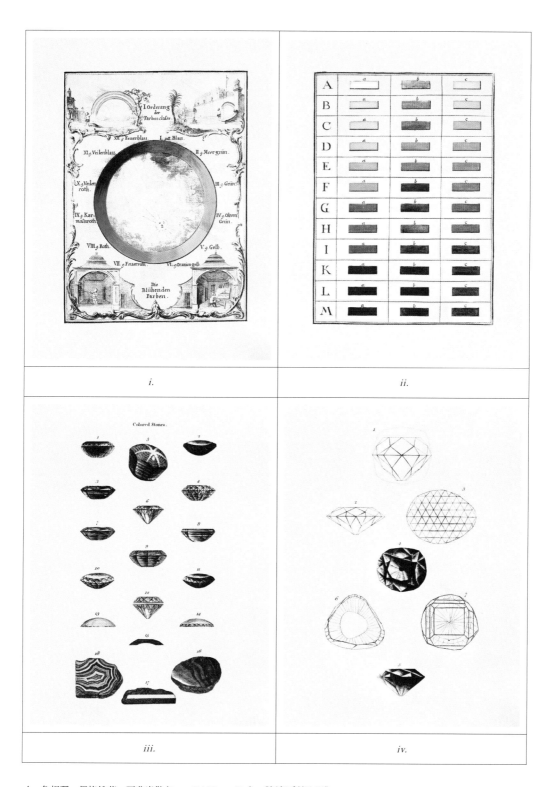

i. 色相環，伊格納茲‧西弗米勒（Ignaz Schiffermüller），《顏色系統入門》，1772。

ii. 藍色演色表，伊格納茲‧西弗米勒，《顏色系統入門》，1772。

iii. 有色寶石，約翰‧莫，《鑽石與珍貴寶石專著》，1823。

iv. 奇特鑽石，約翰‧莫，《鑽石與珍貴寶石專著》，1823。

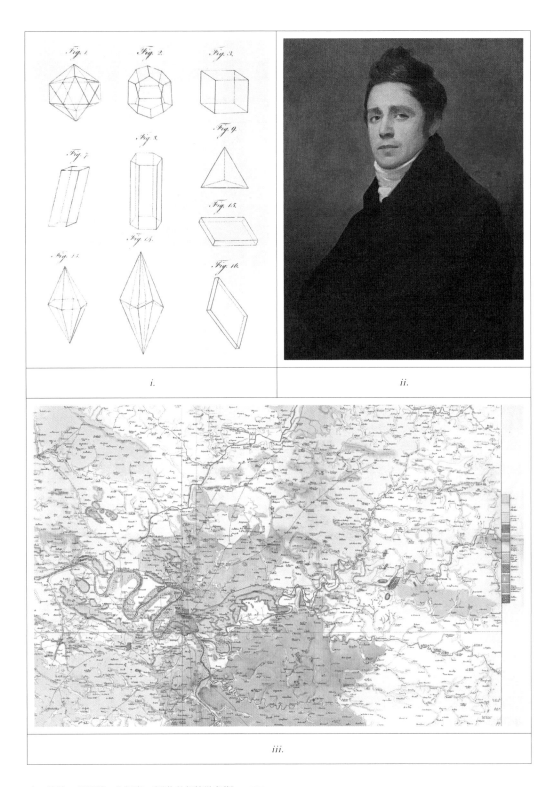

i.

ii.

iii.

i. 圖板I，羅伯特‧詹姆森，《礦物外部特徵專著》，1805。
ii. 礦物學家羅伯特‧詹姆森的肖像畫，由喬治‧華生（George Watson）所繪，約1800。
iii. 喬治‧居維葉（Georges Cuvier）與亞歷山大‧布隆尼亞特（Alexandre Brongniart），《巴黎周邊的地理地圖》，1810。

了兩年。這段經驗對他產生了重大的影響，促使他繼續深造，成為維爾納地質學系統中最主要的英國代表。1804年，也就是他成為愛丁堡大學自然史欽定教授的同一年，他出版了《供礦物學學生使用之礦物外部特徵表》，並表示參考資料是「維爾納提供給他的」。這是一份列表的英文翻譯，裡面涵蓋了80種色彩名稱。接著在1805年，同一份列表（雖然增加了四種色彩名稱，並加上對應的德文、法文與拉丁文翻譯）出現在詹姆森的《礦物外部特徵專著》[24]當中。

詹姆森並未只提供一種鉛灰色（lead grey），而是介紹了四種變化版本：普通鉛灰（common lead grey）、清新鉛灰（fresh lead grey）、微黑鉛灰（blackish lead grey）與微白鉛灰（whitish lead grey）。他也修改了幾種已使用30年的色彩名稱：在綠色的部分，他將金絲雀綠（canary green）改成黃雀綠（siskin green）；在紅色的部分將磚紅（brick red）改成瓦紅（tile red）；在棕色的部分將煤棕（coal brown）改成青花菜棕（broccoli brown）。詹姆森的列表包含了84種色彩名稱；等到他的書在1817年發行第三版時[25]，他又加進了三種最初由倫茨介紹的顏色：兩種藍色——黑藍（blackish blue）與鴨藍（duck blue）——以及豌豆黃（pea yellow）。

1808年，詹姆森創立了維爾納自然史學會（Wernerian Natural History Society），並持續擔任主席直到1850年代初期為止。在最初的其中一場會議中，他讀了一篇為「地質構造」（geognostical）地圖上色[26]的相關論文。地質構造學或「地球知識」是維爾納所使用的名稱，用來描述岩石與礦物的研究以及地球的形成。在他的論文中，詹姆森說明在為地圖上色時：「顏色必須盡可能與自然一致，也就是說，它們必須符合最常見的岩石顏色。」

他列出了約莫30種顏色以區分不同的岩石，並宣稱那些顏色是「維爾納建議的」。其中大多數顏色都涵蓋在他1805年的《專著》中。查

爾斯‧達爾文（Charles Darwin, 1809–1882）很可能讀過詹姆森的論文，因為在達爾文1839年記錄的閱讀筆記中，《維爾納自然史學會回憶錄》被標記為「已讀」[27]。達爾文在愛丁堡讀書時，曾經上過詹姆森的自然歷史課，但他認為課程「極其枯燥乏味」，並表示「那些課對我產生的唯一作用，就是讓我下定決心：只要還活著，就決不會去讀任何一本地質學的書，或以任何方式研究這門科學」[28]。

不過，當時有一堂課的主題是「論動物物種起源」，不免令人好奇那堂課可能對達爾文造成的影響。他或許不認同詹姆森教授的所有內容，但他從課程中帶走的許多知識證實都很受用。其中一項不容忽略的重要收穫來自詹姆森的《礦物學手冊》，達爾文的那本書上滿是他寫下的註解[29]。另外，達爾文也極有可能是在愛丁堡讀書時接觸到《維爾納色彩命名法》，並在他著名的小獵犬號航行之旅中加以應用（參見第131頁）。

在詹姆森於愛丁堡大學任教的50年間，他擴增了大學博物館的礦物與地質標本收藏，以致博物館在1852年擁有的標本超過七萬四千種，成為全國第二大收藏。這些收藏雖然沒有全部公開，但他一周還是會和學生在那裡碰面三次，以練習用維爾納命名系統準確地描述館內收藏品[30]。

塞姆傳承志業

詹姆森似乎也對一本小小的著作起了作用。這本在1814年發行於愛丁堡的書名為《維爾納色彩命名法》，具新增內容，並經編排使其高度適用於藝術與科學，特別是動物學、植物學、化學、礦物學與病理解剖學。附錄是從動物、植物與礦物界熟悉事物中挑選出的範例》（*Werner's Nomenclature of Colours, with Additions, Arranged so as to Render it Highly Useful to the Arts and Sciences, Particularly Zoology, Botany, Chemistry, Mineralogy, and Morbid Anatomy. Annexed to which are Examples Selected from Well-Known*

24. 參見Jameson 1805第5–15頁。
25. 當時書名已改為《礦物的外部、化學與物理特徵專著》。
26. 參見Jameson 1811第149–61頁。
27. 資料出處的網址:https://www.darwinproject.ac.uk/people/about-darwin/what-darwin-read/darwin-s-reading-notebooks
28. 參見Hartley 2001第61頁。
29. 參見Secord 1991(b)第135頁。
30. 參見Morrell 1972第49頁。

Objects in the Animal, Vegetable, and Mineral Kingdoms），作者是派屈克・塞姆（1774–1845），愛丁堡的「花卉畫家」。

塞姆是研讀植物學與昆蟲學的學生，同時也是一名藝術家，爲喀裡多尼亞園藝協會（Caledonian Horticultural Society）與維爾納自然史學會繪製畫作。身爲前者的成員與後者的創辦人與主席，詹姆森理當認識塞姆。事實上，塞姆也曾感謝「詹姆森教授」展示出維爾納提到的礦物標本作爲參考，並精準地運用維爾納創造的用語來描述色彩。塞姆的書涵蓋了108個範例，並按照維爾納的八個主色分組，分別爲白、灰、黑、藍、綠、黃、紅、棕。除此之外，塞姆還加進了紫和橙色，他認爲這兩種色彩同樣有資格被納入。

儘管塞姆讚譽維爾納創立了如此有影響力的命名法，並針對這套系統詳加說明，但他也突顯出維爾納在色彩範圍上的限制。

這些色彩名稱足以用來描述大多數的礦物，但應用在一般科學上卻有所匱乏。塞姆有意將他的著作打造成一本適用於更廣泛讀者群的實用參考書，就如同該書的副標與引言所示。爲了有助於使用者理解，他盡可能地從動物、植物與礦物界找出確切顏色在自然中的實例，並將這些例子編排在一條條色票後面的欄位中。每一種顏色都有個別的文字敍述，以說明「配方」。

塞姆新增了一些顏色以擴大該書用途，爲了避免混淆，維爾納原有的色彩名稱在書中會以W字母標示。儘管如此，書中還是出現了少數不一致的情況。舉例來說，猩紅（scarlet red）與肝棕（liver brown）是維爾納原有的顏色，但是卻沒有照塞姆所說的標示出來。另一方面，胭脂蟲紅（cochineal red）是克勞迪娜・皮卡德在1790年介紹的顏色，毛棕（hair brown）最初則是出現在倫茨的著作中，但這兩者卻都被標示成維爾納的顏色。

關於塞姆的參考來源，可從「原有」色彩的數目得到線索——也就是79。仔細檢視許多出現在1790年到1805年間以各種語言寫成的著作，會發現當中只有埃斯特的《礦物學入門》列出79種顏色。然而，埃斯特列出的白色有七種而非八種，至於塞姆新增的灰白，最初則是出現在倫茨1791年的著作中。在灰色的部分，埃斯特列出了十種顏色，但塞姆只列出了八種。類似的情況也出現在其他所有的顏色群組中，只是各有差異。

斯特魯夫與拉特雷耶的色彩列表皆包含80種顏色，但就顏色群組或名稱而言都和塞姆的列表不盡相同。在名稱上最接近的是詹姆森的《礦物外部特徵表》（1804），當中亦包括80種詹姆森宣稱由維爾納提供的顏色。然而，簡單的相關性並不存在，因爲從塞姆的著作中就能察覺到數位作者對他的影響，包括倫茨、札佩、皮卡德與詹姆森。

令人好奇的是，當詹姆森的《專著》第三版於1817年時（塞姆出書的三年後），他列出的色彩名稱大多沒有改變。這或許意味著他對塞姆的某些新名稱不夠信服，因此沒有將它們納入書中。反過來說，當塞姆的第二版於1821年問世時，書中也沒有涵蓋詹姆森的新增部分。頗令人困惑的是，在1821年版本中蘇格蘭藍（Scotch blue）與先前版本中的靛藍（indigo blue）配方相同；他也保留了靛藍這個名稱，但配方已經過修改；紫紅（purplish red）是科萬在1794年的著作中已用過的名稱；而渡鴉黑（raven black）似乎在第二版中重新命名爲墨黑（ink black）。

雖然有許多不同的先例可循，但塞姆的書卻相當迥異於以往出版的任何同類型著作。他的書很袖珍，幾乎是口袋書的大小，編排方式也很簡單易讀，非常適合用在實地考察。書中的色彩以家族來區分，所有的關鍵信息都放在色樣的旁邊。而且和之前少數包含色樣的礦物學著作相比，這本書的色彩通常也較爲明亮。

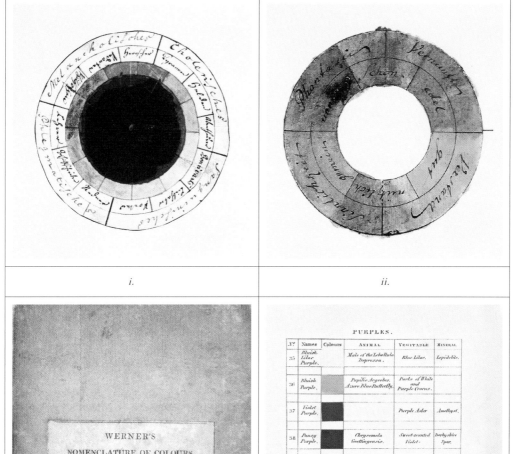

i. 《展現不同氣質的玫瑰》（*the rose of temperaments*），約翰·沃夫岡·馮·歌德與弗里德里希·席勒（Friedrich Schiller），1798／99。該圖將12種顏色對應到不同的性格特質。

ii. 色環，約翰·沃夫岡·馮·歌德，《色彩論》，1810。

iii. 書封，派屈克·塞姆，《維爾納色彩命名法》，1821。

iv. 紫色演色表，派屈克·塞姆，《維爾納色彩命名法》，1821。

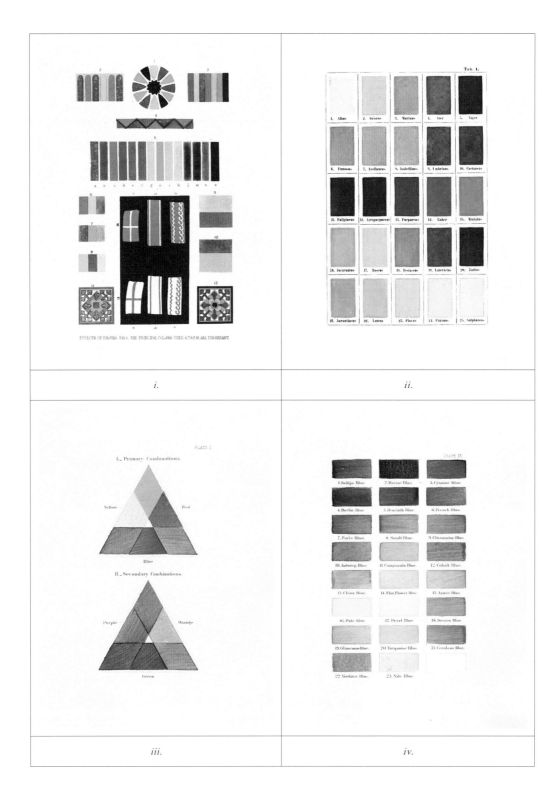

i. 色彩效果，約翰‧加德納‧威爾金森，《論色彩》，1858。

ii. 圖板I，皮爾‧安德烈‧薩卡多（Pier Andrea Saccardo），《全彩色譜或色彩命名法》，1894。

iii. 主要與次要組合，羅伯特‧里奇韋（Robert Ridgway），《爲博物學家設計之色彩命名法》，1886。

iv. 藍色演色表，羅伯特‧里奇韋，《爲博物學家設計之色彩命名法》，1886。

持續的影響力

1858年，埃及古物學家約翰‧加德納‧威爾金森（John Gardner Wilkinson, 1797–1875）出版了一本很奇特的書，名為《論色彩及廣泛傳播品味於所有階層之必要》。他在一開頭便談到英國人通常偏好「安靜的顏色」，但是對那些有能力理解的人來說，他們只需要接受適當的指導，就會懂得欣賞明亮色彩的協調運用。他參考《維爾納色彩命名法》，在書中納入了一份有英文、阿拉伯文、法文、德文、希臘文、拉丁文和義大利文版本的「主色」表，其中有37個色彩名稱是從維爾納那裡借用而來[31]。

在接近19世紀末之際，一套非比尋常的色彩命名法於1894年出版，表面上是為植物學家與動物學家設計，主要卻是供黴菌學家使用；作者是皮爾‧安德烈‧薩卡多（Pier Andrea Saccardo, 1845–1920），書名為《色譜》[32]。這本小書是以拉丁文印刷而成，其中包含一份有法文、英文、德文與義大利文翻譯的色彩名稱表（Tabella colori）。雖然維爾納並未受到表揚，但從中能發現一些非常眼熟的用語以各種語言寫成，例如肉色的（flesh-coloured）、桃花色（peach-blossom colour）、磚色的（brick-coloured），以及柏林藍（Berline blue）[33]。這位作者也在書的末尾附上了50種色樣供作參考（亦參見第188–189頁）。

下一個發揮重大影響的是美國鳥類學家羅伯特‧里奇韋（Robert Ridgway, 1850–1929）的著作。里奇韋在美國國家博物館（現為史密森尼博物館），擔任首位鳥類研究員，並創作了共八卷的《北美與中美鳥類》（1901–1919）。除此之外，為了替鳥類學家描述鳥類所用的色彩名稱建立標準，他也寫了兩本著作（亦參見第138頁與第142–143頁）。

第一本在1886年推出，書名為《為博物學家設計之色彩命名法》。這本著作的大小相對適中，其中包含186種色樣。至少有19種塞姆的色彩名稱被納入里奇韋的書中，包括櫻草黃（primrose yellow）、蠟黃（wax yellow）、番紅花黃（saffron yellow）、耳報春紫（auricula purple）與木棕（wood brown）。1912年，里奇韋自費出版了《色彩標準與色彩命名法》一書，其中涵蓋1115種顏色，並且以重現在53個圖板上的手繪色樣作為說明。他再次提到《維爾納色彩命名法》（第二版，1821）是他取用色彩名稱的其中一本著作[34]。這一次至少有25種色彩名稱是塞姆的書中出現過的，不過也許有人會認為當中的許多用語並不專屬於塞姆或維爾納。在里奇韋於1929年逝世後，這本書成為了標準參考書，數十年來不僅受到鳥類學家的重用，集郵、真菌學與食用色素等方面的專家也會用來參考，涉及領域十分廣泛[35]。

不論塞姆挪用與進一步延伸的資訊來源為何，他的成就在於發展與擴大由維爾納最初發表以及由其他礦物學家後續改良的命名法，使基本又極為受限的色彩範圍得以拓展，進而創造出一套可供科學描述的標準化色彩名稱。

儘管尺寸和範圍皆小，《維爾納色彩命名法》仍是一本重要的著作，因為它開創了一系列色彩參考系統的先河，以致在其最初發表後的兩個世紀間，陸續出現了許多更重大的發展。而這本著作的持續進展更是歷經曲折，不僅包括為法國康乃馨與菊花花農（參見第189頁）以及英國園藝家所設計的多組色彩、三種英國標準色彩範圍，同時也為了偽裝目的與兒童教育，納入了更專業的色彩收藏。

31. 參見Wilkinson 1858第81–90頁。
32. 全名為《色譜：供植物學家與動物學家所用之全彩多語言色譜或色彩命名法附加全彩標本》。
33. 參見Saccardo各處。
34. 參見Ridgway 1912第11頁。
35. 參見Lewis 2012第235頁。

從維爾納到塞姆
色彩命名標準的演進過程
1774–1821

■ 維爾納，1774年
54種顏色

● 皮卡德，1790年
71種顏色

◆ 倫茨，多本著作
94＋種顏色

維爾納		皮卡德		倫茨
亮白	棕紅	亮白	葡萄酒黃	亮白
紅白	紅棕	紅白	赭黃	紅白
黃白	丁香棕	黃白	伊莎貝拉黃	黃白
銀白	黃棕	銀白	橙黃	銀白
綠白	頓巴黃銅棕	綠白	清晨／極光紅	綠白
奶白	肝棕	奶白	風信子紅	奶白
錫白	黑棕	錫白	磚紅	錫白
鉛灰		鉛灰	猩紅	灰白
藍灰		藍灰	銅紅	藍白
煙灰		珍珠灰	血紅	黑灰
黃灰		煙灰	洋紅	鋼灰
黑灰		綠灰	胭脂蟲紅	黃灰
鐵灰		黃灰	紅蚧蟲紅	煙灰
灰黑		鋼灰	肉紅	藍灰
棕黑		黑灰	玫瑰紅	鉛灰
暗黑		灰黑	桃花紅	珍珠灰
藍黑		棕黑	金紅	紅灰
靛藍		瀝青黑	棕紅	灰燼灰
柏林藍		鐵黑	紅棕	綠灰
蔚藍		藍黑	丁香棕	灰黑
大青藍		靛藍	黃棕	棕黑
董藍		普魯士藍〔柏林藍〕	頓巴黃銅棕	暗黑
天藍		蔚藍	肝棕	藍黑
銅鏽綠		大青藍	黑棕	鐵黑
山綠		薰衣草藍		綠黑
草綠		董藍		絲絨黑
蘋果綠		天藍		靛藍
韭綠		銅鏽綠		柏林藍
金絲雀綠		青瓷綠		蔚藍
硫黃		山綠		大青藍
檸檬黃		祖母綠		董藍
金黃		草綠		天藍
鐘用金屬黃		蘋果綠		薰衣草藍
稻草黃		韭綠		綠藍
葡萄酒黃		開心果綠		銅鏽綠
伊莎貝拉黃		黑綠		山綠
赭黃		蘆筍綠		草綠
橙黃		橄欖綠		蘋果綠
清晨紅／極光紅		金絲雀綠		祖母綠
猩紅		硫黃		韭綠
血紅		黃銅黃		橄欖綠
銅紅		檸檬黃		開心果綠
洋紅		金黃		蘆筍綠
紅蚧蟲紅		蜂蜜黃		黑綠
桃花紅		蠟黃		青瓷綠
肉紅		青銅黃		金絲雀綠
金紅		稻草黃		煙綠

對18世紀晚期與19世紀初期的自然科學家而言，爲了辨識該領域的物種與進行分類，建立一個通用標準色彩系統的需求變得愈益重要。此外，藝術也需要訴諸一套標準色彩，以準確地描繪出動物、植物與礦物。維爾納原創的色彩標準命名法發表於他的礦物學教科書《化石的外部特徵》（1774）當中，特色是涵蓋了54種色彩標準，設計目的則是爲了和他的礦物色彩樣本組一起使用。

在接下來的約莫40年間，他收集了修訂和擴增後的色彩表，並將其中一些傳給了他的學生，包括維登曼和詹姆森。他也將一份傳給了皮卡德，後者於1790年成爲將維爾納的教科書翻譯成法文的第一人。礦物學家與博物學家緊隨著維爾納的腳步，各自在不同階段程度有所差異地借鑒維爾納的色彩名稱，包括維爾納未出版的色彩表，藉以創造出自己的色彩標準，並加入自己的新色相。

本書在以下幾頁呈現了色彩標準名稱的發展過程。這些都是已發表的色相名稱，並且與維爾納以及塞姆特別相關。倫茨寫了許多包含色彩命名的作品，我們只挑選了那些與維爾納–塞爾姆的色彩標準表發展有關的著作。各個色彩名稱都有其代表形狀，用來表明在此一背景下是哪位科學家在已出版的著作中介紹該顏色。針對色彩名稱改變、但色相相同的情況，則會於括號中標示原本的名稱。

● 維登曼，1794年
74種顏色

■ 科萬，1794年
83種顏色

維登曼（第一欄）
◆ 藍綠
◆ 海綠
◆ 油綠
▦ 硫黃
▦ 檸檬黃
▦ 金黃
▦ 鐘用金屬黃
稻草黃
葡萄酒黃
伊莎貝拉黃
赭黃
▦ 橙黃
● 蜂蜜黃
● 蠟黃
◆ 紅黃
● 黃銅黃
◆ 豌豆黃
■ 清晨紅／極光紅
■ 猩紅
■ 血紅
■ 銅紅
■ 洋紅
▦ 紅蚧蟲紅／紅寶石紅
桃花紅
肉紅
● 櫻桃紅
■ 棕紅
金紅
● 胭脂蟲紅
玫瑰紅
● 風信子紅
● 磚紅
◆ 黃紅
◆ 石榴石紅
◆ 紅寶石紅
◆ 朱砂紅
◆ 火紅
◆ 縷斗菜紅
■ 紅棕
■ 丁香棕
黃棕
■ 頓巴黃銅棕
■ 肝棕
■ 黑棕
◆ 毛棕
◆ 木棕
◆ 甘藍菜棕

維登曼（第二欄，74種顏色）
雪白〔亮白〕
紅白
黃白
銀白
灰白
綠白
奶白
錫白
▦ 鉛灰
▦ 藍灰
◉ 珍珠灰
▦ 煙灰
◉ 綠灰
◉ 黃灰
◉ 鋼灰
■ 黑灰
■ 灰黑
■ 棕黑
■ 暗黑
● 鐵黑
■ 藍黑
▦ 靛藍
▦ 柏林藍
▦ 蔚藍
▦ 大青藍
■ 菫藍
● 薰衣草藍
▦ 天藍
▦ 銅鏽綠
▦ 青瓷綠
▦ 山綠
◉ 祖母綠
▦ 草綠
▦ 蘋果綠
▦ 韭綠
● 黑綠
◉ 開心果綠
● 橄欖綠
◉ 蘆筍綠
▦ 金絲雀綠
▦ 硫黃
▦ 黃銅黃
▦ 檸檬黃
▦ 金黃
● 蜂蜜黃
▦ 蠟黃
▦ 鐘用金屬黃

科萬（第三欄）
▦ 稻草黃
葡萄酒黃
赭黃
▦ 伊莎貝拉黃
▦ 橙黃
▦ 清晨紅／極光紅
● 風信子紅
■ 磚紅
■ 猩紅
■ 銅紅
■ 血紅
▦ 洋紅
● 胭脂蟲紅
▦ 紅蚧蟲紅
▦ 肉紅
▦ 玫瑰紅
▦ 桃花紅
▦ 金紅
▦ 棕紅
■ 紅棕
■ 丁香棕
▦ 黃棕
◆ 木棕
◆ 毛棕
■ 頓巴黃銅棕
■ 肝棕
■ 黑棕

科萬（第四欄）
死白
紅白
黃白
銀白
綠白
奶白
灰白
▦ 鉛灰
◉ 藍灰
◉ 珍珠灰
◉ 煙灰
● 綠灰
▦ 黃灰
● 鋼灰
■ 黑灰
▦ 灰燼灰
◆ 紅灰
▦ 棕灰
■ 灰黑
■ 綠黑
■ 棕黑
▦ 藍黑
▦ 靛藍
▦ 蔚藍
▦ 大青藍
■ 菫藍
● 薰衣草藍
▦ 天藍
▦ 灰藍
▦ 藍紫
■ 紅紫
■ 灰紫
▦ 銅鏽綠
◉ 青瓷綠
◉ 山綠
◉ 祖母綠
▦ 草原綠
▦ 蘋果綠
▦ 韭綠
● 開心果綠
▦ 蘆筍綠
● 橄欖綠
● 金絲雀綠
▦ 麻雀草綠
● 硫黃
● 黃銅黃
● 檸檬黃

科萬（第五欄，83種顏色）
▦ 銅黃
● 蠟黃
● 蜂蜜黃
▦ 稻草黃
▦ 赭黃
▦ 葡萄酒黃
伊莎貝拉黃
▦ 橙黃
◆ 紅黃
◆ 綠黃
白黃
▦ 極光紅
● 風信子紅
● 磚紅
■ 猩紅
■ 血紅
▦ 肉紅
■ 銅紅
洋紅
● 胭脂蟲紅
▦ 紅蚧蟲紅
玫瑰紅
桃花紅
■ 金紅
■ 棕紅
▨ 紫紅
▨ 灰紅
◆ 黃紅
■ 紅棕
■ 丁香棕
▦ 黃棕
▦ 頓巴黃銅棕
◆ 堅果棕
■ 肝棕
■ 黑棕
▨ 綠棕

艾默林，1799年
78種顏色

雪白〔亮白〕	洋紅
紅白	胭脂蟲紅
黃白	玫瑰紅
銀白	紅蚧蟲紅
灰白	褸斗菜紅
綠白	櫻桃紅
奶白	桃花紅
錫白	棕紅
鉛灰	紅棕
藍灰	丁香棕
珍珠灰	毛棕
紅灰	黃棕
煙灰	頓巴黃銅棕
綠灰	木棕
黃灰	肝棕
鋼灰	黑棕
灰燼灰	
黑灰	
灰黑	
暗黑	
鐵黑	
棕黑	
綠黑	
藍黑	
靛藍	
柏林藍	
蔚藍	
菫藍	
薰衣草藍	
大青藍	
天藍	
銅鏽綠	
青瓷綠	
山綠	
祖母綠	
草綠	
蘋果綠	
韭綠	
黑綠	
開心果綠	
橄欖綠	
蘆筍綠	
金絲雀綠	
硫黃	
黃銅黃	
稻草黃	
蜂蜜黃	
蠟黃	
鐘用金屬黃	
檸檬黃	
金黃	
葡萄酒黃	
赭黃	
伊莎貝拉黃	
橙黃	
清晨紅／極光紅	
風信子紅	
磚紅	
肉紅	
猩紅	
銅紅	
血紅	

詹姆森，1805年
84種顏色

雪白〔亮白〕	極光紅／
紅白	清晨紅
黃白	風信子紅
銀白	瓦紅
灰白	猩紅
綠白	血紅
奶白	肉紅
錫白	銅紅
鉛灰	洋紅
普通鉛灰	胭脂蟲紅
清新鉛灰	紅蚧蟲紅
微黑鉛灰	褸斗菜紅
微白鉛灰	玫瑰紅
藍灰	桃花紅
煙灰	櫻桃紅
珍珠灰	棕紅
綠灰	紅棕
黃灰	丁香棕
灰燼灰	毛棕
鋼灰	青花菜棕
灰黑	栗棕
鐵黑	黃棕
絲絨黑	金色黃銅棕
瀝青黑或	〔頓巴黃銅棕〕
棕黑	木棕
綠黑或	肝棕
渡鴉黑	黑棕
藍黑	
靛藍	
柏林藍	
蔚藍	
菫藍	
梅藍	
薰衣草藍	
大青藍	
天藍	
銅鏽綠	
青瓷綠	
山綠	
韭綠	
祖母綠	
蘋果綠	
草綠	
黑綠	
開心果綠	
蘆筍綠	
橄欖綠	
油綠	
黃雀綠	
硫黃	
黃銅黃	
稻草黃	
青銅黃	
蠟黃	
蜂蜜黃	
檸檬黃	
金黃	
赭黃	
葡萄酒黃	
奶油黃或	
伊莎貝拉黃	
橙黃	

塞姆，1814年
108種顏色

雪白〔亮白〕
紅白
紫白
黃白
橙白
綠白
脫脂奶白
〔奶白〕
灰白
灰燼灰
煙灰
法國灰
珍珠灰
黃灰
藍灰
綠灰
黑灰
灰黑
藍黑
綠黑
瀝青黑或
棕黑
紅黑
墨黑
絲絨黑
靛藍
普魯士藍
瓷藍
蔚藍
群青藍
亞麻花藍
柏林藍
銅鹽藍
綠藍〔天藍〕
灰藍〔大青藍〕
微藍丁香紫
藍紫
菫紫〔菫藍〕
三色菫紫
風鈴草紫
帝王紫
耳報春紫
梅紫〔梅藍〕
微紅丁香紫
薰衣草紫
〔薰衣草藍〕
淡黑紫
白屈菜綠
〔青瓷綠〕
山綠
韭綠
黑綠
銅鏽綠
藍綠
蘋果綠
祖母綠
草綠
鴨綠
樹汁綠
開心果綠
蘆筍綠

克里夫蘭，1816年（80種顏色）


橄欖綠	雪白〔亮白〕	洋紅
油綠	紅白	胭脂蟲紅
黃雀綠	黃白	紅蚧蟲紅
硫黃	銀白	樓斗菜紅
櫻草黃	灰白	玫瑰紅
蠟黃	綠白	桃花紅
檸檬黃	奶白	櫻桃紅
藤黃	錫白	棕紅
國王黃	鉛灰	紅棕
番紅花黃	藍灰	丁香棕
膽石黃	煙灰	毛棕
蜂蜜黃	珍珠灰	青花菜棕
稻草黃	綠灰	栗棕
葡萄酒黃	黃灰	黃棕
西恩納土黃	灰燼灰	金色黃銅棕
赭黃	鋼灰	〔頓巴黃銅棕〕
奶油黃	灰黑	木棕
〔伊莎貝拉黃〕	鐵黑	肝棕
荷蘭橙	絲絨黑	黑棕
〔橙黃〕	瀝青黑	
牛皮橙	渡鴉黑	
雌黃橙	藍黑	
棕橙	靛藍	
紅橙	柏林藍	
深紅橙	蔚藍	
磚紅	菫藍	
風信子紅	梅藍	
猩紅	薰衣草藍	
朱砂紅	大青藍	
極光紅	天藍	
動脈血紅	銅鏽綠	
肉紅	海綠	
玫瑰紅	山綠	
桃花紅	祖母綠	
洋紅	蘋果綠	
紫膠蟲紅	草綠	
紅蚧蟲紅	黑綠	
胭脂蟲紅	韭綠	
靜脈血紅	開心果綠	
〔血紅〕	蘆筍綠	
微棕紫紅	橄欖綠	
〔櫻桃紅〕	油綠	
巧克力紅	黃雀綠	
棕紅	硫黃	
深橙棕	黃銅黃	
	稻草黃	
深紅棕	青銅黃	
暗土棕	蠟黃	
栗棕	蜂蜜黃	
黃棕	檸檬黃	
木棕	金黃	
肝棕	赭黃	
毛棕	葡萄酒黃	
青花菜棕	伊莎貝拉黃	
橄欖棕／丁香棕	橙黃	
黑棕	極光紅	
	風信子紅	
	磚紅	
	猩紅	
	血紅	
	肉紅	
	銅紅	

塞姆，1821年（110種顏色）


雪白〔亮白〕	蘆筍綠
紅白	橄欖綠
紫白	油綠
黃白	黃雀綠
橙白	硫黃
	櫻草黃
綠白	蠟黃
脫脂奶白	檸檬黃
〔奶白〕	藤黃
灰白	國王黃
灰燼灰	番紅花黃
煙灰	膽石黃
法國灰	蜂蜜黃
珍珠灰	稻草黃
黃灰	葡萄酒黃
藍灰	西恩納土黃
綠灰	赭黃
黑灰	奶油黃
灰黑	〔伊莎貝拉黃〕
藍黑	荷蘭橙
綠黑	〔橙黃〕
瀝青黑或	牛皮橙
棕黑	雌黃橙
紅黑	棕橙
墨黑	紅橙
絲絨黑	深紅橙
蘇格蘭藍	磚紅
普魯士藍	風信子紅
靛藍	猩紅
瓷藍	朱砂紅
蔚藍	極光紅
群青藍	動脈血紅
亞麻花藍	肉紅
柏林藍	玫瑰紅
銅鹽藍	桃花紅
綠藍〔天藍〕	洋紅
灰藍〔大青藍〕	紫膠蟲紅
微藍丁香紫	紅蚧蟲紅
藍紫	紫紅
菫紫〔菫藍〕	〔樓斗菜紅〕
三色菫紫	胭脂蟲紅
風鈴草紫	靜脈血紅
帝王紫	〔血紅〕
耳報春紫	微棕紫紅
梅紫〔梅藍〕	〔櫻桃紅〕
微紅丁香紫	巧克力紅
薰衣草紫	棕紅
〔薰衣草藍〕	深橙棕
淡黑紫	
白屈菜綠	深紅棕
〔青瓷綠〕	暗土棕
山綠	栗棕
韭綠	黃棕
黑綠	木棕
銅鏽綠	肝棕
藍綠	毛棕
蘋果綠	青花菜棕
祖母綠	橄欖棕／丁香棕
草綠	黑棕
鴨綠	
樹汁綠	
開心果綠	

i.

白、灰、黑
Whites, Greys and Blacks.

白／Whites.

WHITES.

N°	Names.	Colours.	ANIMAL.	VEGETABLE.	MINERAL.
1	Snow White.		Breast of the black headed Gull.	Snow-Drop.	Carara Marble and Calc Sinter.
2	Reddish White.		Egg of Grey Linnet.	Back of the Christmas Rose.	Porcelain Earth.
3	Purplish White.		Junction of the Neck and Back of the Kittiwake Gull.	White Geranium or Storks Bill.	Arragonite.
4	Yellowish White.		Egret.	Hawthorn Blossom.	Chalk and Tripoli.
5	Orange coloured White.		Breast of White or Screech Owl.	Large Wild Convolvulus.	French Porcelain Clay.
6	Greenish White.		Vent Coverts of Golden crested Wren.	Polyanthus Narcissus.	Calc Sinter.
7	Skimmed milk-White.		White of the Human Eyeballs.	Back of the Petals of Blue Hepatica.	Common Opal.
8	Greyish White.		Inside Quill-feathers of the Kittiwake.	White Hamburgh Grapes.	Granular Limestone.

黑／Blacks.

BLACKS

No	Names	Colours	ANIMAL	VEGETABLE	MINERAL
17	*Greyish Black*		*Water Ousel. Breast and upper Part of Back of Water Hen.*		*Basalt.*
18	*Bluish Black*		*Largest Black Slug*	*Crowberry.*	*Black Cobalt Ochre.*
19	*Greenish Black*		*Breast of Lapwing*		*Hornblende*
20	*Pitch or Brownish Black*		*Guillemot. Wing Coverts of Black Cock.*		*Yenite Mica*
21	*Reddish Black*		*Spots on Large Wings of Tyger Moth. Breast of Pochard Duck.*	*Berry of Fuchsia Coccinea*	*Oliven Ore*
22	*Ink Black*			*Berry of Deadly Night Shade*	*Oliven Ore*
23	*Velvet Black*		*Mole. Tail Feathers of Black Cock.*	*Black of Red and Black West Indian Peas.*	*Obsidian*

灰 / G r e y s .

GREYS.

N?	Names.	Colours.	ANIMAL.	VEGETABLE.	MINERAL.
9	Ash Grey.		Breast of long tailed Hen Titmouse.	Fresh Wood ashes	Flint.
10	Smoke Grey.		Breast of the Robin round the Red.		Flint.
11	French Grey.		Breast of Pied Wag tail.		
12	Pearl Grey.		Backs of black headed and Kittiwake Gulls.	Back of Petals of Purple Hepatica.	Porcelain Jasper.
13	Yellowish Grey.		Vent coverts of White Rump.	Stems of the Barberry.	Common Calcedony.
14	Bluish Grey.		Back, and tail Coverts Wood Pigeon.		Limestone
15	Greenish Grey.		Quill feathers of the Robin.	Bark of Ash Tree.	Clay Slate. Wacke.
16	Blackish Grey.		Back of Nut-hatch.	Old Stems of Hawthorn.	Flint.

白／Whites.

No.	名稱	顏色	動物	
1	雪白		紅嘴鷗的胸部	
2	紅白		赤胸朱頂雀的蛋	
3	紫白		三趾鷗的 頸部與背部接合處	
4	黃白		白鷺	
5	橙白		白鴉或鳴角鴞的 胸部	
6	綠白		戴菊的下腹部覆羽	
7	脫脂奶白		人類的眼白	
8	灰白		三趾鷗的羽毛內側	

塞姆的1821年版本包含五種維爾納原創的白色(編號1、2、4、6與7)，不過他將亮白(Bright White)重新命名為「雪白」(Snow White)，並將奶白(Milk White)重新命名為「脫脂奶白」(Skimmed-milk White)。其中一種白色是源自倫茨的系統(編號8)，另外兩種白色則是源自他自己1814年版本(編號3與5)。

白 / Whites.

植物		礦物	
雪花蓮		卡拉拉大理石與石灰華	
聖誕玫瑰的背面		瓷土	
白天竺葵或芹葉牻牛兒苗		霰石	
山楂花		白堊與矽藻土	
大型野生旋花		法國瓷土	
多花水仙		石灰華	
藍獐耳細辛的花瓣背面		普通蛋白石	
白漢堡葡萄		粒狀石灰岩	

1. 雪白

(i). 紅嘴鷗〔學名 *Chroicocephalus ridibundus*〕的胸部
(ii). 雪花蓮〔雪花蓮屬〕
(iii). 卡拉拉大理石〔變質岩〕
　　　石灰華〔方解石;碳酸鹽礦物〕

雪白在白色當中極具代表性;它是最
純粹的白,不參雜任何顏色,如同新
雪一般。〔W〕*

*雪白是塞姆所創的名稱,用來代替維爾
　納的亮白。

動物

動物:
約翰·古爾德,《歐洲
鳥類》,卷5,1832-
1837。
雪白可見於紅嘴鷗的胸
前羽毛。

植物:
柯奈利斯·安東·揚·亞
伯拉罕·奧德曼斯,《荷
蘭植物圖鑑》,1865。
雪白可見於雪花蓮的花
瓣。

礦物:
萊哈德·布朗斯,《礦物
界》,卷2,1912。
雪白可見於卡拉拉大理
石(最下排,中間靠左)。
其內嵌有一塊石英。

植物

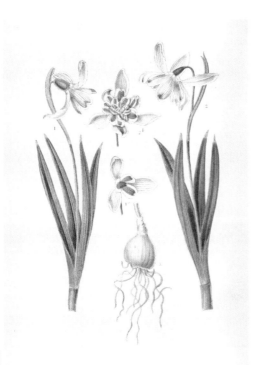

礦物

2. 紅白

(i).　赤胸朱頂雀〔普通朱頂雀；學名 *Linaria cannabina*〕的蛋
(ii).　聖誕玫瑰〔學名 *Helleborus niger*〕的背面
(iii).　瓷土〔高嶺土；黏土礦物〕

紅白是雪白加上非常少量的紅蚧蟲紅與灰燼灰混合而成。〔W〕

45

i
白、灰、黑

植物　　　礦物

動物：
威廉・查普曼・修伊森，《英國鳥卵學》，卷1，1833。
紅白可見於普通朱頂雀的蛋（上排，左）。

植物：
約翰・懷特，《黑根鐵筷子》，水彩畫，約1600。
紅白可見於聖誕玫瑰的花瓣背面。

礦物：
詹姆斯・索爾比，《英國礦物學》，卷3，1802–1817。
紅白可見於高嶺土。

3. 紫白

紫白是雪白加上極其微量的紅蚧蟲紅、柏林藍，以及非常少量的灰燼灰。

(i). 三趾鷗〔三趾鷗屬〕的頸部與背部接合處
(ii). 白天竺葵〔老鸛草屬〕
芹葉牻牛兒苗〔學名 *Erodium cicutarium*〕
(iii). 霰石〔碳酸鹽礦物〕

i
白、灰、黑

動物

動物：
約翰·古爾德，《歐洲鳥類》，卷5，1832–1837。
紫白可見於三趾鷗的頸部與背部接合處（左）。

植物：
奧古斯特·曼茲與卡爾·漢森·奧斯坦費德《北歐植物圖鑑》，第一卷，1917。
紫白可見於芹葉牻牛兒苗的花瓣。

礦物：
葛特赫夫·海因里希·馮·舒伯特，《動物界、植物界暨礦物界自然史》，1886。
紫白可見於霰石（最上排，中間靠左）。

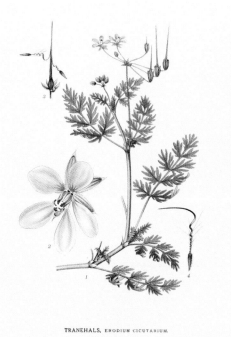

TRANEHALS, ERODIUM CICUTARIUM.

植物

礦物

4. 黃白

(i).　　白鷺〔鷺科〕
(ii).　　山楂花〔山楂屬〕
(iii).　　白堊〔碳酸鹽礦物〕
　　　　矽藻土〔腐石；矽質岩〕

黃白是雪白加上非常少量的檸檬黃與
灰燼灰混合而成。〔W〕

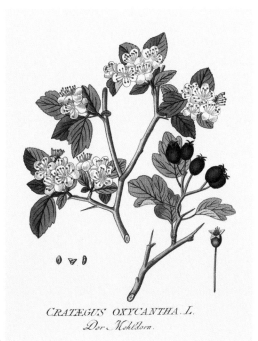

CRATÆGUS OXYCANTHA. L.
Der Mehldorn.

動物

植物

礦物

47

i
白
、
灰
、
黑

動物：
約翰・古爾德，《歐洲
鳥類》，卷4，1832–
1837。
黃白可見於白鷺的羽毛。

植物：
《銳刺山楂》，水彩畫，
年代不詳。
黃白可見於山楂花花瓣。

礦物：
約翰・戈特洛普・庫爾，
《礦物界大全》，1859。
黃白可見於白堊（最下
排，中間）。

5. 橙白

(i).　　　白鴞〔雪鴞；學名*Bubo scandiacus*〕
　　　　　或鳴角鴞〔鳴角鴞屬〕的胸部
(ii).　　　大型野生旋花〔旋花屬〕
(iii).　　　法國瓷土〔高嶺土；硬質瓷；黏土礦物〕

橙白是雪白加上非常少量的瓦紅與國
王黃，以及微量的灰燼灰。

48

i

白、灰、黑

動物

Fig. 4.

動物：
約翰・古爾德，《美國
鳥類》，1827–1838。
橙白可見於鳴角鴞的胸
前羽毛。

植物：
奧古斯特・曼茲與卡
爾・漢森・奧斯坦費
德，《北歐植物圖鑑》，
第一卷，1917。
橙白可見於旋花花瓣。

礦物：
亞歷山大・布隆尼亞
特，《關於高嶺土或瓷土
的首篇論文》，1839。
橙白可見於高嶺土。其
內嵌有一塊長石。

植物

礦物

6. 綠白

綠白是雪白混合非常少量的祖母綠與灰燼灰。〔W〕

(i).　　戴菊〔學名*Regulus regulus*〕的下腹部覆羽
(ii).　　多花水仙〔學名*Narcissus tazetta*〕
(iii).　　石灰華〔方解石；碳酸鹽礦物〕

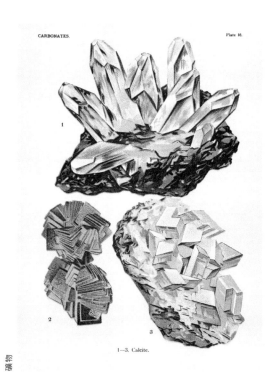

CARBONATES.　　　　　　Plate 16.

1—3. Calcite.

動物：
約翰・古爾德，《大不列顛鳥類》，卷2，1863–1873。
綠白可見於戴菊的下腹部覆羽，也就是泄殖腔周圍的羽毛。

植物：
《多花水仙；東方水仙；圍裙水仙》，水彩畫，年代不詳。
綠白可見於水仙（左）的外圍花瓣。

礦物：
雷歐納・史賓賽，《世界礦物誌》，1916。
綠白可見於方解石（上排與下排，右）。

49

i
白、灰、黑

動物

植物　　礦物

7. 脫脂奶白

(i). 人類的眼白〔鞏膜〕
(ii). 藍獐耳細辛〔肝葉草；學名 *Anemone hepatica*〕的
花瓣背面
(iii). 普通蛋白石〔矽石〕

脫脂奶白是雪白混合少量的柏林藍與
灰燼灰。〔W〕*

*脫脂奶白是塞姆所創的名稱，用來代替
維爾納的奶白。

i
白、灰、黑

動物

植物

礦物

動物：
克勞德‧貝爾納與查爾
斯‧韋特，《手術醫學
與外科解剖學的精確圖
像集》，1848。
脫脂奶白可見於人類的
眼白。

植物：
奧古斯特‧曼茲與卡
爾‧漢森‧奧斯坦費
德，《北歐植物圖鑑》，
卷1，1917。
脫脂奶白可見於肝葉草
的花瓣背面。

礦物：
萊哈德‧布朗斯，《礦物
界》，卷2，1912。
脫脂奶白可見於普通蛋
白石。

8. 灰白

灰白是雪白混合少量的灰燼灰。〔W〕

(i).　　　三趾鷗〔三趾鷗屬〕的羽毛內側
(ii).　　　白漢堡葡萄〔葡萄屬〕
(iii).　　　粒狀石灰岩〔碳酸鹽岩〕

動物

植物

6

礦物

51

i

白、灰、黑

動物：
約翰・古爾德，《大不列
顛鳥類》，卷5，1862–
1873。
灰白可見於三趾鷗的羽
毛。

植物：
喬治・布魯克肯，《葡
萄－白漢堡》，水彩
畫，1812。
灰白可見於白漢堡葡
萄。

礦物：
萊哈德・布朗斯，《礦物
界》，卷2，1912。
脫脂奶白可見於普通蛋
白石。

No.	名稱	顏色	動物		
9	灰燼灰		銀喉長尾山雀的胸部		
10	煙灰		歐亞鴝的胸部		
11	法國灰		白鶺鴒的胸部		
12	珍珠灰		紅嘴鷗與三趾鷗的背部		
13	黃灰		灰澤鵟的下腹部覆羽		
14	藍灰		斑尾林鴿的背部與尾部覆羽		
15	綠灰		歐亞鴝的羽毛		
16	黑灰		鴟的背部		

塞姆的1821年版本包含四種維爾納所原創的灰色（編號10、13、14與16）、兩種源自皮卡德系統的灰色（編號12與15）、一種源自倫茨系統的灰色（編號9），以及一種源自其1814年版本的灰色（編號11）。

灰/Greys.

植物		礦物	
新鮮木材的灰燼		燧石	
		燧石	
紫獐耳細辛的 花瓣背面		瓷碧玉	
小檗的莖		普通玉髓	
		石灰岩	
歐洲梣的樹皮		黏板岩;雜砂岩	
山楂的老莖		燧石	

9. 灰燼灰

(i). 銀喉長尾山雀〔學名 *Aegithalos caudatus*〕的胸部
(ii). 新鮮木材的灰燼〔灰燼〕
(iii). 燧石〔石英〕

灰燼灰在維爾納的灰色當中極具代表性；他並未提供任何關於其成分的描述；此顏色是由雪白加上一部分的煙灰與法國灰，以及非常少量的黃灰與洋紅混合而成。〔W〕

動物

礦物

植物

動物：
約翰・古爾德，《歐洲鳥類》，卷3，1832–1837。
灰燼灰可見於銀喉長尾山雀的胸前羽毛。

植物：
《燃木》，年代不詳。
灰燼灰可見於燃燒的新鮮木材的灰燼。

礦物：
菲力普・瑞希黎，《英國礦物標本圖鑑》，1797。
灰燼灰可見於燧石。

煙灰是灰燼灰混合少量的棕。〔W〕

(i).　　歐亞鴝〔學名*Erithacus rubecula*〕的胸部
(ii).　　————
(iii).　　燧石〔石英〕

動物

植物

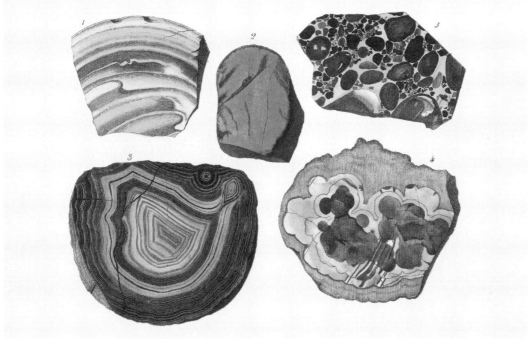

Sonchus oleraceus Common Sow-thistle

礦物

動物：
約翰·古爾德，《大不列
顛鳥類》，卷2，1862-
1873。
煙灰可見於歐亞鴝的胸
部上，就位於紅色羽毛
的邊緣處。

植物：
威廉·巴克斯特，《英
國種子植物學》，1832-
1843。
煙灰可見於苦蕒菜的種
子絨毛。*

礦物：
約翰·戈特洛普·庫爾，
《礦物界大全》，1859。
煙灰可見於燧石（上
排，左）。

11. 法國灰

(i).　　　白鶺鴒的胸部〔學名 *Motacilla alba*〕
(ii).　　　————————
(iii).　　　————————

法國灰近似維爾納的鋼灰，只是少了光澤；此一顏色是灰白加上微量的黑與洋紅。

56

i

白
、
灰
、
黑

動物

Ranunculus Seguieri Villar.

植物

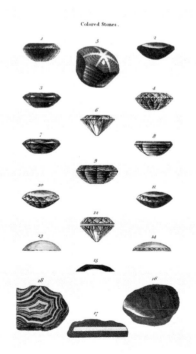

Colored Stones.

礦物

動物：
約翰・古爾德，《歐洲鳥類》，卷2，1832–1837。
法國灰可見於白鶺鴒的胸前羽毛。

植物：
雅各・史杜姆，《師法自然之德國花卉圖鑑》，1798。
法國灰可見於毛茛屬植物的花瓣。*

礦物：
約翰・莫，《鑽石與珍貴寶石專著》，1823。
法國灰可見於雙層寶石（第四排，中間）。

12. 珍珠灰

(i). 紅嘴鷗〔學名*Chroicocephalus ridibundus*〕與
三趾鷗〔三趾鷗屬〕的背部
(ii). 紫獐耳細辛〔肝葉草;學名*Anemone hepatica*〕的花瓣背面
(iii). 瓷碧玉〔矽石〕

珍珠灰是灰燼灰混合少量的紅蚧蟲紅
與藍,或是藍灰混合少量的紅。〔W〕

動物

植物

礦物

動物:
約翰・古爾德,《歐洲
鳥類》,卷5,1832–
1837。
珍珠灰可見於紅嘴鷗的
背部羽毛。

植物:
奧斯卡・雷維爾、阿里
斯蒂德・杜菲斯、費雷
德里克・傑拉德與法蘭
索瓦・埃蘭克,《植物
界》,1864–1871。
珍珠灰可見於肝葉草的
花瓣背面。

礦物:
詹姆斯・索爾比,《英國
礦物學》,卷2,1802–
1817。
珍珠灰可見於瓷碧玉的
上半部。

13. 黃灰

黃灰是灰燼灰混合檸檬黃與微量的棕。〔W〕

(i).　灰澤鵟〔學名*Circus cyaneus*〕的下腹部覆羽
(ii).　小檗〔學名*Berberis vulgaris*〕的莖
(iii).　普通玉髓〔玉髓；矽酸鹽礦物〕

　i
白
、
灰
、
黑

動物

植物

礦物

動物：
約翰·古爾德，《大不列顛鳥類》，卷1，1862–1873。
黃灰可見於灰澤鵟的下腹部覆羽，也就是泄殖腔周圍的羽毛。

植物：
弗朗切斯科·裴洛里，《小檗科》，水彩畫，1765。
黃灰可見於小檗的莖。

礦物：
菲力普·瑞希黎，《英國礦物標本圖鑑》，1797。
黃灰可見於玉髓（所有種類）。

14. 藍灰

藍灰是灰燼灰混合少量的藍。〔W〕

(i).　斑尾林鴿〔學名 *Columba palumbus*〕的背部與尾部覆羽
(ii).　———
(iii).　石灰岩〔碳酸鹽岩〕

動物

WOOD PIGEON.
Columba palumbus. *Linn.*

植物

Crambe maritima L.

59

i

白、灰、黑

礦物

動物：
約翰·古爾德，《歐洲
鳥類》，卷4，1832–
1837。
藍灰可見於斑尾林鴿的
背部與尾部覆羽。

植物：
雅各·史杜姆，《師法自
然之德國花卉圖鑑》，
1798。
藍灰可見於海甘藍的葉
子。*

礦物：
萊哈德·布朗斯，《礦物
界》，卷2，1912。
藍灰可見於石灰岩（上
排，中間靠右）。其內
嵌有兩塊符山石。

15. 灰綠

(i).　　歐亞鴝〔學名*Erithacus rubecula*〕的羽毛
(ii).　 歐洲梣〔學名*Fraxinus excelsior*〕的樹皮
(iii).　黏板岩〔變質岩〕
　　　　雜砂岩〔砂石〕

綠灰是灰燼灰混合少量的祖母綠、一小部分的黑，及少量的檸檬黃。〔W〕

i

白、灰、黑

動物

植物

動物：
派屈克・塞姆，《英國鳴鳥專著》，1823。
綠灰可見於歐亞鴝的翅膀與背部羽毛。

植物：
奧斯卡・雷維爾、阿里斯蒂德・杜菲斯、費雷德里克・傑拉德與法蘭索瓦・埃蘭克，《植物界》，1864–1871。
綠灰可見於歐洲梣的樹皮。

礦物：
萊哈德・布朗斯，《礦物界》，卷1，1912。
綠灰可見於黏板岩（下排，左）。其內嵌有水晶。

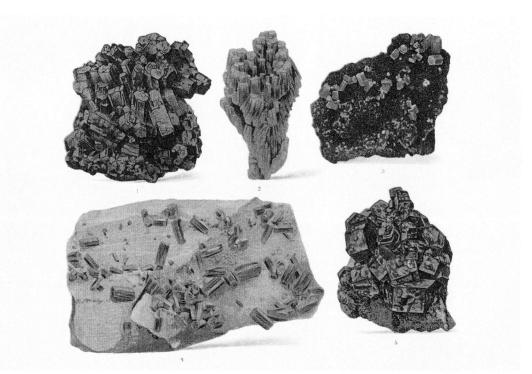

礦物

16. 黑灰

(i). 鳾〔鳾屬〕的背部
(ii). 山楂〔山楂屬〕的老莖
(iii). 燧石〔石英〕

黑灰是近似維爾納的微黑鉛灰，只是
少了光澤；此一顏色是灰燼灰加上少
量的藍與一部分的黑。

動物

礦物

植物

動物：
約翰・古爾德，《歐洲
鳥類》，卷3，1832-
1837。
黑灰可見於鳾的背部羽
毛。

植物：
海因里希・莫里茨・威
爾科姆，《西班牙巴利
亞利群島植物圖鑑》，
1886-1892。
黑灰可見於山楂的莖。

礦物：
詹姆斯・索爾比，《英國
礦物學》，卷3，1802-
1817。
黑灰可見於燧石底部。

黑/Blacks.

No.	名稱	顏色	動物		
17	灰黑		美洲河烏； 白腹秧雞的胸部 與上背		
18	藍黑		黑蛞蝓		
19	綠黑		鸇亞科鳥類的胸部		
20	瀝青黑或 棕黑		普通海鴉； 黑琴雞的翅膀覆羽		
21	紅黑		豹燈蛾大翅膀上的斑 點；紅頭潛鴨的胸部		
22	墨黑				
23	絲絨黑		鼹鼠； 黑琴雞的尾部覆羽		

塞姆的1821年版本包含三
種維爾納原創的黑色（編
號17、18與20）、兩種源
自倫茨系統的黑色（編號19
與23）、一種源自其1814
年版本的黑色（編號21），
以及一種新增的黑色（編
號22）。

黑/Blacks.

植物		礦物	
		玄武岩	
岩高蘭		黑鈷礦	
		角閃石	
		黑柱石	
吊鐘花的漿果		橄欖銅礦	
顛茄的漿果		橄欖銅礦	
豇豆的黑色部分		黑曜岩	

17. 灰黑

(i). 美洲河烏〔學名 *Cinclus mexicanus*〕
　　　白腹秧雞〔學名 *Amaurornis phoenicurus*〕的胸部與上背
(ii). ───────
(iii). 玄武岩

灰黑是由絲絨黑加上一部分的灰燼灰混合而成。〔W〕

i
白
、
灰
、
黑

動物

礦物

動物：
約翰・古爾德，《大不列
顛鳥類》，卷2，1862–
1873。
灰黑可見於美洲河烏的
背部羽毛。

植物：
柯奈利斯・安東・揚・亞
伯拉罕・奧德曼斯，《荷
蘭植物圖鑑》，1865。
灰黑可見於羅艾拉纖毛
的花瓣中央。*

礦物：
萊哈德・布朗斯，《礦物
界》，卷1，1912。
灰黑可見於玄武岩（最
下排，右）。其內嵌有
菱鐵礦。

植物

18. 藍黑

(i).　　　黑蛞蝓〔學名 *Arion ater*〕
(ii).　　　岩高蘭〔學名 *Empetrum nigrum*〕
(iii).　　　黑鈷礦〔含鈷猛土；二氧化錳或氫氧化錳〕

藍黑是絲絨黑混合少量的藍與黑灰。〔W〕

i
白、灰、黑

動物

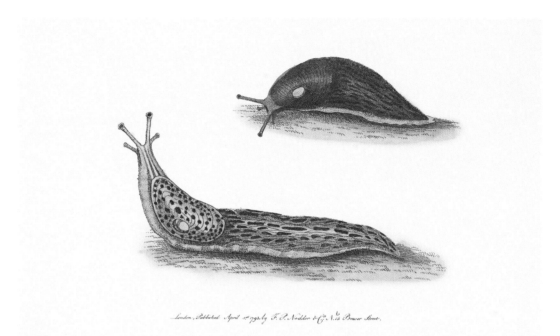

London, Published April 1st 1792 by F. P. Nodder & Co, No 15 Brewer Street.

動物：
喬治・蕭恩與佛雷里克・諾德，《博物學家文集》，1789–1813。
藍黑可見於黑蛞蝓（上方）。

植物：
《黑岩高蘭》，水彩畫，年代不詳。
藍黑可見於岩高蘭的漿果。

礦物：
萊哈德・布朗斯，《礦物界》，卷1，1912。
藍黑可見於鈷礦（上兩排的所有樣本）。

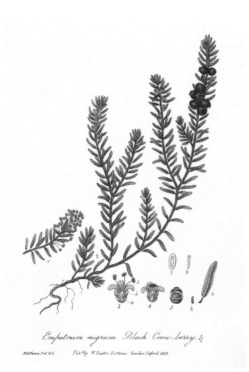

Empetrum nigrum. Black Crow-berry.

Mathews. del. & sc. Pub.d by W. Baxter. Botanic Garden Oxford. 1833.

植物

礦物

19. 綠黑

(i).　　鴴亞科鳥類〔鴴亞科〕的胸部
(ii).　　————
(iii).　　角閃石〔矽酸鹽礦物〕

67

i 　白、灰、黑

動物

植物

Cinara maxima, Artichaut.

礦物

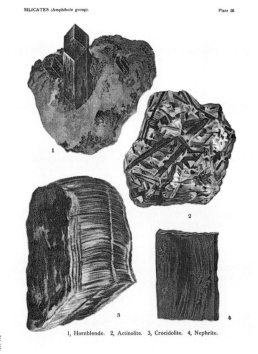

SILICATES (Amphibole group).　　　　Plate 25.

1, Hornblende.　2, Actinolite.　3, Crocidolite.　4, Nephrite.

動物：
約翰·古爾德，《歐洲
鳥類》，卷4，1832–
1837。
綠黑可見於鴴亞科鳥類
的上胸羽毛。

植物：
約翰·威廉·懷恩曼《花
卉植物圖典》，1737。
綠黑可見於朝鮮薊的苞
片。*

礦物：
雷歐納·史賓賽，《世
界礦物誌》，1916。
綠黑可見於角閃石（上
排，左）。

20. 瀝青黑或棕黑

(i). 　普通海鴉〔學名 *Uria aalge*〕
　　　黑琴雞〔學名 *Lyrurus tetrix*〕的翅膀覆羽

(ii). 　————

(iii). 　黑柱石〔矽酸鹽礦物〕

68

i
白
、
灰
、
黑

動物

瀝青黑或棕黑是絲絨黑混合少量的棕
與黃。〔W〕

XVI

植物

69

i
白、灰、黑

礦物

動物：
約翰·古爾德，《歐洲
鳥類》，卷 5，1832－
1837。
瀝青黑或棕黑可見於普
通海鴉的翅膀羽毛。

植物：
柯奈利斯·安東·揚·亞
伯拉罕·奧德曼斯，《荷
蘭植物圖鑑》，1865。
瀝青黑或棕黑可見於翠
雀屬植物的花瓣。*

礦物：
萊哈德·布朗斯，《礦物
界》，卷 2，1912。
瀝青黑或棕黑可見於黑
柱石（右二）。

21. 紅黑

紅黑是絲絨黑混合極少量的洋紅與一小部分的栗棕。

(i). 豹燈蛾〔學名 *Arctia caja*〕
　　紅頭潛鴨〔學名 *Aythya ferina*〕的胸部
(ii). 吊鐘花〔學名 *Fuchsia coccinea*〕的漿果
(iii). 橄欖銅礦〔砷酸銅礦物〕

Phalaenar: europ:

Fuchsia scarlate　　　*Fuchsia coccinea*

動物

植物

70

i
白
、
灰
、
黑

動物：
湯瑪斯・布朗，《蝴蝶、
天蛾與蛾的專書》，
1832。
紅黑可見於豹燈蛾成蟲
的翅膀（上排）。

植物：
皮耶–約瑟・禾杜德《絕
美花卉圖鑑精選集》，
1833。
紅黑可見於吊鐘花的漿
果。

礦物：
菲力普・瑞希黎，《英國
礦物標本圖鑑》，1797。
紅黑可見於橄欖銅礦（上
排的左和右，以及下排
的左和右）。

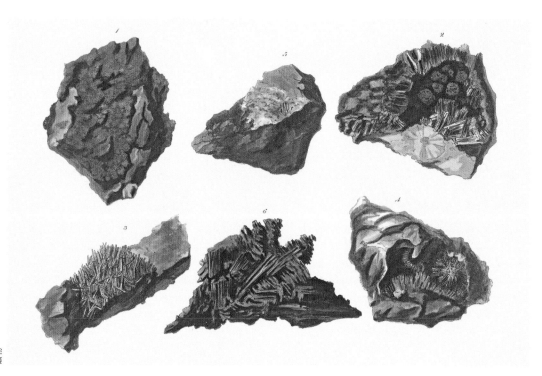

礦物

22. 墨黑

墨黑是絲絨黑加上少量的靛青。

(i). ————
(ii). 顛茄〔學名 *Atropa belladonna*〕的漿果
(iii). 橄欖銅礦〔英文名olivenite；砷酸銅礦物〕

71

i　白、灰、黑

動物

植物

礦物

動物：
詹姆斯‧鄧肯，《英國蝴蝶圖鑑》，1840。
墨黑可見於鳳蝶（上方）與旖鳳蝶（下方）的翅膀。*

植物：
《吊鐘花》，水彩畫，年代不詳。
墨黑可見於顛茄的漿果。

礦物：
約翰‧戈特洛普‧庫爾，《礦物界大全》，1859。
墨黑可見於橄欖銅礦（下排，左）。

23. 絲絨黑

絲絨黑在黑色中極具代表性，是黑天鵝絨的顏色。〔W〕

(i). 鼴鼠〔鼴科〕
黑琴雞〔學名*Lyrurus tetrix*〕的尾部覆羽
(ii). 豇豆〔學名*Vigna unguiculata*〕的黑色部分
(iii). 黑曜岩〔火山玻璃〕

i
白
、
灰
、
黑

動物

PLATE 8.

Stewart del. *Lizars sc.*

THE COMMON MOLE.

礦物

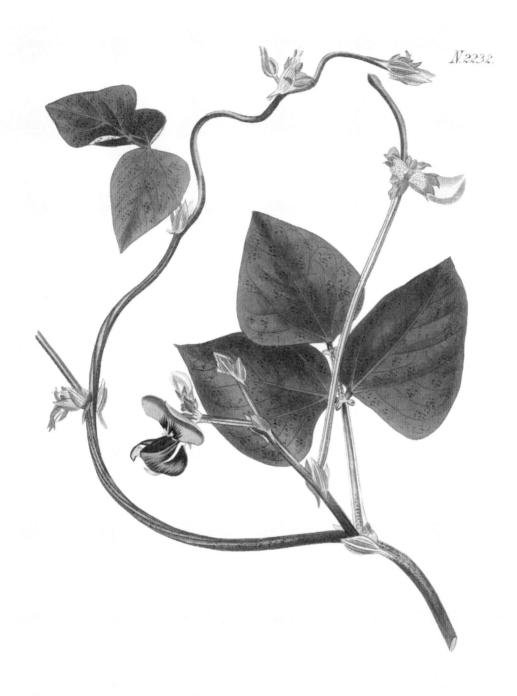

W. Herbert Del. Pub. By S. Curtis. Walworth. May. 1.1823. Weddell. Sc.

73

i
白
、
灰
、
黑

動物：
威廉・馬基利夫雷，《英
國四足動物》，1849。
絲絨黑可見於鼴鼠的毛。

植物：
威德爾仿威廉・赫伯
特，〈豇豆〉，《柯蒂斯
植物學雜誌》，1822。
絲絨黑可見於豇豆的豆
子。

礦物：
威廉・漢密爾頓，《坎
皮佛萊格瑞》，1776。
絲絨黑可見於黑曜岩
（右）。

維爾納的礦物學系統，
以及他的色彩命名法是如何成為塞姆的色彩標準

礦物色彩樣本組與蘇格蘭啟蒙運動

作者／彼得‧戴維森
（PETER DAVIDSON）

1814年，愛丁堡藝術家派屈克‧塞姆（1774–1845）發行了他的《維爾納色彩命名法》第一版。當時已是知名花卉畫家與教師的塞姆開始打響名號，變身成以技術和嚴謹著稱的自然史畫家[1]。在此同時，他也體認到有必要爲色彩描述與命名建立一套「通用標準」，於是便開始著手進行這項工作。

如同塞姆在其著作與書名所述，標準化色彩參考系統的概念與色彩名稱的風格，皆改寫與延伸自德國礦物學家亞伯拉罕‧戈特洛布‧維爾納（1749–1817）的著作。在其1774年開創性著作《礦石的外部特徵》中，他制定了一套以外部特徵辨識礦物的指南，其中也包括色彩。

另外，他還提供了一個色彩名稱表，能用來作爲參考標準。維爾納的書連同色彩命名系統，在世界各地受到廣泛地翻譯與改寫；許多曾在著名的弗萊貝格礦業學校裡追隨他的門生，都廣爲傳播他的這一套系統[2]。塞姆很可能就是透過其中一位名爲羅伯特‧詹姆森（1774–1854）的門生（他在1804年被任命爲愛丁堡大學自然史欽定教授），而開始熟悉維爾納的著作。

詹姆森在1808年創立維爾納自然史學會，塞姆則在1811年被任命爲學會內自然歷史物件的官方藝術家。在準備著作的過程中，塞姆獲得詹姆森的協助；後者以維爾納的系統作爲依據，利用大學博物館的收藏編排出一套「礦物色彩樣本組」。

塞姆感謝維爾納命名法與詹姆森所提供的幫助，同時也進一步拓展內容。這麼做有一個特別的原因，那就是他希望自己的書也能供

藝術家與礦物學家（維爾納是該領域重要的先驅人物）以外的其他科學家使用。

維爾納對於礦物的興趣
亞伯拉罕‧戈特洛布‧維爾納於1749年出生於普魯士西里西亞省（Prussian Silesia，如今爲波蘭的一部分）上盧薩蒂亞（Upper Lusatia）的韋勞，從小就展現出對岩石與礦物的興趣。

年幼時開朗又有活力的他，最喜歡的書是由米納羅菲勒斯（Minerophilus，或稱米納羅菲羅‧弗雷伯詹希斯（Minerophilo Freibergensis），也就是約翰‧卡斯帕‧塞西格（Johann Caspar Zeisig），在世時期約爲1700年代中期）所寫的《新礦業辭典》[3]，以及由約翰‧赫布納（Johann Hübner, 1668–1731）所寫的一本岩石與自然參考書[4]。他會漫遊於鄉間收集礦物，再將這些礦物磨成粉末，以了解它們的特性。維爾納的父親在韋勞的煉鐵廠擔任監察員，也會從煉鐵廠帶礦物樣本給他[5]。

1764年，維爾納15歲時，他開始在煉鐵廠擔任書記員（德文原文爲Hüttenschreiber）。然而，由於健康狀況變糟，他前往捷克波希米亞地區（Bohemia）的卡爾斯巴德（Karlsbad）接受治療。途中他在弗萊貝格停留，到剛開幕的礦業學校參觀礦場與採礦作業。年輕的維爾納令學校職員印象深刻，甚至受邀入學，於是他在1769年註冊成爲第52名學生。

維爾納是個用功的學生，而且幸運地受到首席礦場監察員卡爾‧尤金‧帕布斯特‧馮‧奧海恩（Karl Eugen Pabst von Ohain, 1718–1784）的照顧。帕布斯特是位頂尖的礦物學家，他

1. Dixon 2014.
2. 最早是由費倫茲‧班克翻譯成匈牙利文：見本書第20頁及Kazmer 2002.
3. 德文爲*Neues und wohleingerichtetes Mineral- und Bergwercks-Lexikon*, 1730.
4. *Curieuses und reales Natur-, Kunst-, Berg-, Gewerck- und Handlungs-Lexicon*, 1736.
5. 維爾納家族從事煉鐵生產已超過百年，最初是在圖林根（Thuringia）的魏達（Weida），後來轉移到西利西亞（Silesia）。

i.

ii.

iii.

iv.

(i–iv). 插圖取自〈煉鐵廠，或煉鐵的藝術〉(*Forges, or the art of making iron*)，《百科全書》(*Encyclopédie*)，第四卷，1765，
主編爲德尼・狄德羅(Denis Diderot)與讓・勒朗・達朗貝爾(Jean le Rond d'Alembert)。
圖板(i)呈現的是冶煉生鐵的高爐，以及用來注入生鐵的鑄模；(ii)是鐵的檢測與秤重過程；(iii)是熔煉設備；(iv)
則是將礦石送入高爐的情形，以及用來裝礦石與木炭的籃子。

i.

ii.

iii.

iv.

(i–ii). 金屬開採、精煉與熔煉過程的插圖，格奧爾格烏斯·阿格里科拉（Georgius Agricola），《論礦冶》，1621。

iii. 帶有寓意的卷首插圖呈現出地上與地下生命的誕生，約翰·約阿希姆·貝歇爾（Johann Joachim Becher），《地底下的物理學》，1669。

iv. 礦物圖，卡爾·林奈，《自然系統》，1735。

擁有廣泛的礦物收藏和一間大型的藏書室。維爾納後來還爲這套收藏彙編了一本目錄[6]，並在序言中特別提到帕布斯特表示，在辨識礦物時，必須觀察其外部特徵與化學組成，兩者缺一不可。在即將完成學業之際，維爾納獲得了在學校教書的機會，但他意識到爲了進一步發展志業，他需要參加大學培訓課程，特別是有關法律的部分。基於這個理由，他在1771年進入萊比錫大學就讀[7]。

啟發維爾納的作品

數本重要的礦物學書籍在維爾納就讀萊比錫大學前的幾個世紀間問世，等到了他的年代已是具有權威性的著作，因此不論是在礦業學校、萊比錫大學或帕布斯特的藏書室裡，他勢必讀過這些書。

德國礦物學家格奧爾格烏斯・阿格里科拉（Georgius Agricola，本名爲格奧爾格・鮑爾〔Georg Bauer〕，1491–1555）的《論礦冶》與《論化石性質》也在其中。這些代表性著作被視爲是現代礦物學與地質學的起源，除了針對礦物進行有系統的編排外，也附上了礦物外部特徵的簡要說明。

接著在1669年，德國醫師與煉金術師約翰・約阿希姆・貝歇爾（Johann Joachim Becher, 1635–1682）在其著作《地底下的物理學》中，依據化學性質編排礦物。卡爾・林奈（1707–1778）於1735年出版的《自然系統》，更是立了意義重大的里程碑。

雖然林奈通常令人聯想到生物學和動物學，但他在自然分界中也納入了第三個界：礦物界。礦物的化學性質同樣被約・海因里希・波特（Johann Heinrich Pott, 1692–1777）用來作爲基礎，爲其1757年的著作《岩石地質構造學的化學調查》發展出一套分類系統，而該書便是後來許多系統的先驅。

另一位研究礦物學的重要人物是約翰・戈特沙爾克・瓦勒里烏斯（Johan Gottschalk Wallerius, 1709–1785）。他和林奈同輩，是烏普薩拉大學（Uppsala University）的礦物學教授。在1747年的《礦物學》與接著在1772年的《系統礦物學》中，瓦勒里烏斯根據礦物的化學性質，著手發展出他自己的分類系統，但比以前在更大程度上結合了礦物的外部特徵。

如同林奈的做法，瓦勒里斯在他的系統中定義出主要的綱（泥土、石頭與礦物），接著進一步細分成數個目，然後是屬和最後的種。他在歸類綱和目時是以組成條件作爲依據，到了屬和種時則運用到外部特徵。色彩是用來區別屬和種的一個主要特徵，不過其他要素也發揮了作用，例如晶體的形狀與硬度。

除了阿格里科拉與林奈之外，瑞典的阿克塞爾・弗雷德里克・克隆斯泰特（Axel Fredrik Cronstedt, 1722–1765）也對維爾納造成影響。維爾納後來將克隆斯泰特出版於1758年的著作翻譯成德文[8]，而他在早期發展自己的礦物系統時，也曾參考克隆斯泰特的做法。

舉例來說，他採用克隆斯泰特的分類，將礦物界分成泥土、鹽類、可燃物與金屬，內容幾乎沒有什麼重大的更動。克隆斯泰特利用外部特徵區分礦物的方式類似於維爾納的顏色、硬度、透明度等分類，但他並未將礦物的外部特徵編列成表。在克隆斯泰特的描述中，他雖然替礦物選定了顏色名稱，但並未嘗試建立一套標準的參考系統，而且這些描述本身也相當含糊。

有一本出版於1756年的著作，後來證實對維爾納的基本概念產生重大影響，那就是德國礦物學家約翰・戈特洛布・萊曼（Johann Gottlob Lehmann, 1719–1767）的《層狀山脈歷史之初探》。

萊曼在這本書中闡述了他的地球形成理論，認爲來自原始海洋的岩石堆積（不是沉澱就是侵蝕所致）形成了在地表觀察到的地層，最底層的年代最久遠。他也宣稱其他岩石可

6. 這套收藏被帶到巴西，最終成爲了巴西國家博物館的館藏，後來不幸在2018年的大火中付之一炬。

7. 維爾納雖然勤奮研讀法律，但也不忘自己對科學與礦物學的興趣。他和一些同學爲了討論心理學、天文學與礦物學而組成小組，成員包括約翰・塞繆爾・特勞格特・格勒（Johann Samuel Traugott Gehler, 1751–1795）、弗里德里希・加利施（Friedrich Gallisch, 1754–1783），以及納薩內爾・戈特弗里德・萊斯克（Nathanael Gottfried Leske, 1751–1786）。

8. *Försök til Mineralogie eller Mineral Rikets Uppställning*; Cronstedt 1770.

維爾納的礦物學系統，以及他的色彩命名法是如何成為塞姆的色彩標準

維加尼的珍奇櫃

歐洲近代早期（Early Modern period）人們對醫學與自然界的興趣大增，導致自然物件的收藏在當時蔚爲風行。這些「珍奇櫃」（cabinets of curiosities）內的樣本數量與多樣性成爲了持有者地位的象徵。

圖中存放礦物、貝殼、化石與水果的收納格是取自義大利化學家約翰·弗朗西斯·維加尼（John Francis Vigani，約1650–1712）的珍奇櫃。格子裡的物件是他將近700種醫學材料（materia medica）樣本收藏的一部分，收集地點是英格蘭劍橋，時間爲1703–1704年。

色彩參考

1		東方毛糞石
		50. 銅鏽綠
2		紅赭石
		90. 桃花紅
3		雌黃
		67. 國王黃
4		深藍鉀玻璃
		31. 柏林藍
5		亞美尼亞紅玄武土
		82. 瓦紅
6		紅珊瑚蟲
		85. 朱砂紅
7		鉛丹
		84. 猩紅
8		滑石粉
		8. 灰白
9		藍礬
		28. 蔚藍
10		治肝病的蘆薈脂
		20. 瀝青黑或棕黑
11		印度防己漿果
		14. 藍灰
12		蝶螺殼
		103. 栗棕

能會因爲洪水、地震與火山爆發這類偶然的原因而露出地表。

外部特徵與礦物鑑定

約翰・卡爾・格勒醫師（Dr Johann Karl Gehler, 1732–1796）是維爾納在萊比錫的其中一位講師。格勒於1757年撰寫並出版了一本小書，書名爲《論化石的外部特徵》。維爾納著手將格勒的書翻譯成德文，但在他朋友克里斯蒂安・艾哈德・卡普（Christian Erhard Kapp, 1739–1824）的建議下，他加入了自己所寫的內容，將原本的概念拓展成他最有名的著作，也就是出版於1774年的《化石的外部特徵》。

維爾納的書並未解釋他的礦物學系統（這樣的著作要到1789年才會發行），而是一本簡單易懂的礦物鑑定指南，適用於實驗室、教室或實地調查。這本書同時也嘗試要建立一套標準化的詞彙，使任何人在運用該系統描述礦物種類時，都能被其他人理解。維爾納的主要目標是在以外部特徵鑑定礦物時，消弭他所觀察到的隔閡。

他逐條列舉出這些外部特徵，包括顏色、凝聚性、外部晶體形狀（如果存在的話）、大小、光澤、斷口、硬度，以及嘗起來和聞起來的味道。不過，他認爲其中最重要的是顏色，不僅將之描述爲「感官最先接收到的刺激」，也列出了與礦物相關的顏色。然而，維爾納也承認礦物鑑定不可能單靠顏色，而是需要結合所有特徵。

維爾納的色彩系統並非以光譜作爲依據，而是考慮到在自然狀態下從礦物中找到的顏色，因此他在系統中納入了白色和黑色。他更主張礦物的顏色能透露其化學組成。舉例來說，含銅礦物大多爲綠色或藍色，含錳礦物有可能是粉紅色，紅色則可能代表含有鐵。在他的系統中，維爾納列出了八種主色：白、灰、黑、藍、綠、黃、紅、棕。接著他進一步細分這些主色，並用修飾詞或描述性的名稱加以形容；前者包括藍黑（bluish black）或綠黃

（greenish yellow），後者則包括奶白（milk white）、金絲雀綠（canary green）或天藍（sky blue）。這些顏色進而能擁有他所說的色度：淡、淺、透、暗。以此方式分類，當所有變數都包含在內時，維爾納的54色列表就能擴增至216色。

維爾納的著作於1774年出版（也就是他離開萊比錫的那一年），爲他的人生畫下了轉捩點。他年邁的老師帕布斯特注意到這本書後，立刻建議弗萊貝格礦業學校聘請維爾納任教，並擔任學校的館藏研究員。

具影響力的教師

維爾納接受了這份工作，在1775年的復活節（也就是在他入學的六年後）成爲了這所學校的教師，持續在此任教直到1817年去世爲止。起初他只教礦物學，但隨著經驗累積，他對舊課程的不滿也逐漸增長，於是開始做出改變。

這所大學在剛創立時，提供的課程包括冶金化學、礦區檢驗、礦區測量、數學與物理，還有一門運用學校模型上課的加開採礦課程，以及到礦區實地參訪。礦物學的研習被當作是一種課外活動，開放給學生和一般民眾參加。維爾納不僅採用了新的教學方法，增進了課程間的協調，也擴增了課程範圍、礦物收藏與圖書館藏書[9]。

維爾納在教學上的名聲很快便傳了開來，而他的新課程也開始吸引德國各地甚至更遠的學生前來，包括來自俄羅斯、瑞典、挪威、丹麥、巴西、西班牙、法國、墨西哥、蘇格蘭與英格蘭的學生。

或許維爾納最重要的改革是提供了礦物學的新課程。這門課分成兩個部分。第一部分主要是運用他的著作《化石的外部特徵》來鑑定礦物。爲了闡述他的色彩命名法，維爾納建立了一套特殊收藏，以精心挑選的礦物爲每一種顏色提供範例。而這就是他在最初出版的著作中並未收錄色樣的主要原因——因爲

i.

ii.

iii.

i. 地層圖，約翰‧戈特洛布‧萊曼，《層狀山脈歷史之初探》，1756。
ii. 封面，亞伯拉罕‧戈特洛布‧維爾納，《化石的外部特徵》，1774。
iii. 由白到棕的54色列表，亞伯拉罕‧戈特洛布‧維爾納，《化石的外部特徵》，1774。

維爾納的礦物學系統，以及他的色彩命名法是如何成爲塞姆的色彩標準

i. (page 74)

No.	Die grüne Farbe mit ihren Abänderungen.	Aeussere Gestalten.	Bruch.
265.		Derb. S. no. 240. 250. 259. 267.	Fasrig.
266.		Derb. S. no. 256. 242. 255. 273.	Dicht, splittrig.
267.		Derb. S. no. 29. 240. 250. 259. 265.	Fasrig.
268.		Derb.	Blättrig.
269.		Sechsseitige, mit sechs Flächen zugespitzte Säulen.	Vollkommen muschlich.
270.		Derb. S. no. 522. 108. 146. 212. 215. 217 a. 222. 291.	Uneben.
271.		Derb. S. no. 273.	Krummschiefrig.

ii. (page 80)

No.	Die gelbe Farbe mit ihren Abänderungen.	Aeussere Gestalten.	Bruch.
285.		Derb, als Schiefer.	Schiefrig.
286.		Derb. S. no. 2. 42. 65. 85. 204. 281. 561.	Feinerdig.
287.		Derb. S. no. 554.	Dicht, splittrig.
288.		Derb.	Im Grossen schiefrig, im Kleinen splittrig.
289.		Derb, eingesprengt. S. no. 260. 289.	Splittrig.
290.		Derb. no. 27. 40. 46. 77. 148. 220. 252. 290.	Fasrig.
291.		Derb. S. no. 108. 212. 215. 217. 222. 304.	Uneben.
292.		Derb, in mächtigen Lagern. S. no. 166. 171. 282. 300.	Dicht, splittrig.

iii. (page 100)

No.	Die rothe Farbe mit ihren Abänderungen.	Aeussere Gestalten.	Bruch.
359.		Derb. S. no. 6. 200.	Blättrig.
360.		Derb. S. no. 297.	Splittrig.
361.		Derb. S. no. 20. 42. 65. 85. 204. 281. 286.	Feinerdig.
362.		Derb.	Blättrig.
363.		Derb. S. no. 171. 186. 282. 292. 300. 380.	Dicht, splittrig.
364.		Derb, auch in Rhomben. S. no. 55. 375.	Blättrig.
365.		Tafelform. S. no. 284.	Blättrig.

iv. (page 106)

No.	Die rothe Farbe mit ihren Abänderungen.	Aeussere Gestalten.	Bruch.
383.		Derb. S. no. 237. 246. 302. 353. 379. 396.	Uneben, erdig.
384.		Derb. S. no. 324. 525. 370. 380. 386. 387. 389.	Dicht, splittrig.
385.		Derb. S. no. 237. 246. 302. 353. 379. 385.	Muschlich.
386.		Derb. S. no. 324. 525. 370. 380. 554. 587. 589. 594.	Splittrig.
387.		Derb.	— —
388.		Derb. S. no. 166. 127. 133. 152. 520. 552. 553. 355.	Muschlich.
389.		Derb. S. no. 524. 525. —	Dicht, splittrig.

(i–iv). 礦物表，取自約翰・格奧爾格・倫茨的《迄今已知簡單礦物之樣本》，1794。倫茨以維爾納的理論爲依據，在這本實地鑑定礦物指南中，爲列於圖表中的400種礦物一一補上水彩插圖，藉以展現出它們的色彩。

「礦物色彩樣本組」已經達到了此一目的。課程的第二部分是依據克隆斯泰特的著作對礦物進行系統化的編排，不過隨著課程的行進逐漸以使用維爾納自己的系統居多。維爾納也引進了他稱之為「地質構造學」（geognosy）的相關講座與課程，（至少部分內容）探討的是地球表面的歷史。就在這個階段，維爾納向他的學生介紹了水成論（Neptunism）的核心概念。而他也和此一學說逐漸脫離不了關係[10]。

水成論是關於地殼起源的一種學說，在萊曼的影響下，主張所有岩石都是由海水沉積或由較古老的岩石侵蝕而成[11]。該學說的假設是地球最初是由原始海洋所覆蓋，而花崗岩這類最古老的岩石就沉積在海洋深處。爾後這些岩石上升、露出水面並遭到侵蝕而形成沉積岩，構成了地表的分層。維爾納在他的地質構造學課程中教授此一學說，以致這些內容逐漸演變成廣為人知的維爾納系統。

透過維爾納的教學或出版書籍，以及他的學生與其著作的推波助瀾，他的影響力延伸至世界各地，並且被描述為「維爾納放射效應」（Wernerian Radiation）。其中一位學生羅伯特‧詹姆森在傳播維爾納的概念上（特別是他的色彩命名法）扮演了關鍵角色；據說相較於維爾納本人，詹姆森所造就的維爾納學派份子甚至更多。

羅伯特‧詹姆森與維爾納的色彩命名法
羅伯特‧詹姆森原以醫學為職志，為了成為外科醫師而接受學徒訓練[12]。他可能是經由受到同為學徒的查爾斯‧安德森（Charles Anderson），而接觸到維爾納的著作。安德森曾翻譯與出版《大英百科全書》（1809）維爾納的其中一本書，也翻譯了利奧波德‧馮‧布赫（Leopold von Buch, 1774–1803）的著作；後者是維爾納的門生與忠實支持者。安德森後來成為了維爾納自然史學會的創始成員。在接受訓練的過程中，詹姆森也參加了愛丁堡大學

的醫學講座，並且在那裡認識了自然史教授約翰‧沃克神父（John Walker, 1731–1803）。

沃克是知名化學家威廉‧庫倫（William Cullen, 1710–1790）的門生，他早期的礦物學研究有許多都立基於庫倫的教誨[13]。而在瓦勒里烏斯、法國博物學家賈克–克里斯多夫‧瓦爾蒙‧德‧博馬雷（Jacques-Christoph Valmont de Bomare, 1731–1837），以及阿克塞爾‧克隆斯泰特的影響下，他也發展出自己的礦物分類系統。其中，瓦爾蒙‧德‧博馬雷的礦物系統明顯偏重外部特徵[14]，而克隆斯泰特帶給他的影響最深。

到了1792年或1793年時，詹姆森曾在愛丁堡皇家醫學會上朗讀了數篇與自然科學有關的論文，顯示出他似乎信奉維爾納的主張。1797年，他到都柏林研究納薩內爾‧戈特弗里德‧萊斯克（Nathanael Gottfried Leske, 1751–1786）的礦物收藏[15]；後者是一名地質學家，也是維爾納的好友。

這套收藏是按照維爾納的分類系統，由迪特里希‧路德威‧古斯塔夫‧卡斯騰（Dietrich Ludwig Gustav Karsten, 1768–1812）負責重新編排；卡斯騰是維爾納的學生，後來出版了一套共兩卷的目錄。愛爾蘭皇家科學院（Royal Irish Academy）在愛爾蘭地質學家理查德‧科萬（1733–1812）的協助下成功收購，並在1792年將這套收藏帶到都柏林，在那裡由喬治‧米契爾醫生（George Mitchell, 1752–1803）負責編排，而他也翻譯了這套收藏的目錄。在目錄與收藏展示中，第一部分便著眼於外部特徵，特別是色彩。

受到他在都柏林的見聞所啟發，詹姆森在1800年前往弗萊貝格（Freiberg），在當地待了兩年，埋首研究維爾納的教學內容與方法。當時在弗萊貝格有許多師從維爾納的學生，卡爾‧腓特烈‧摩斯（Karl Friedrich Mohs,

10. 此一學說遭蘇格蘭地質學家詹姆斯‧赫頓（James Hutton, 1726–1797）與其他人領導的火成論學派（the Plutonist school）所反對。羅伯特‧詹姆森後來在愛丁堡教授的是水成論的觀點。

11. Sweet 1976.

12. 他對自然史與標本剝製術（taxidermy）也很感興趣，並且一直持續下去，後來在大學博物館內累積了大量的鳥類標本收藏。他向塞姆展示了這一系列的收藏，而當著名的美國鳥類學家約翰‧詹姆斯‧奧杜邦（John James Audubon, 1785–1851）來到愛丁堡時，也邀請對方來參觀。

13. Eddy 2002.

14. Bomare 1762.

15. 通常被稱為「萊斯克珍奇櫃」（Leskean Cabinet）。

1773–1839)[16]便是其中一位。在維爾納去世後，摩斯繼承了先師的教誨，他的《礦物學專著》[17]提出以晶體學爲基礎的分類系統，但同時也涵蓋與外部特徵有關的部分內容，包括維爾納的色彩命名系統。

隨著詹姆森在1804年被任命爲愛丁堡大學的欽定教授，他在自然史的領域也因而佔有一席之地。爲了紀念先師，他在1808年創立了以先師命名的維爾納自然史學會，作爲朗讀與討論自然史論文的集會場地。愛丁堡當時正經歷一場動亂，也就是後來爲人所知的「蘇格蘭」或「愛丁堡啟蒙運動」(Scottish or Edinburgh Enlightenment)[18]。

這場運動發生在席捲歐洲的啟蒙時代，是一段熱衷於學習研究哲學、知識、醫學與科學的時期，其中尤以自然科學爲甚。詹姆森在學術上的重要角色使他有機會向更廣泛的受眾宣揚維爾納的學說，不過，正因爲海外的蘇格蘭人傳播這些觀念，蘇格蘭啟蒙運動的信念才得以被帶到世界各地。

在詹姆森開始擔任欽定教授的同一年，他發行了第一本重要的著作：《礦物學系統》（第一卷）；緊接在這本書之後的是發行於1805年的《礦物外部特徵專著》——兩本書都是以維爾納的著作爲依據。《系統》一書根據維爾納的系統明確定義出各個礦物種類的色彩，而《專著》一書則針對維爾納的命名系統提供了說明與列表[19]。

比較維爾納與詹姆森在其1805年的《專著》中所納入的列表，會發現詹姆森將維爾納的54種顏色擴充至84種，其中包括一些新增的灰色與其他修改（見第34頁）。然而，他在很大的程度上保留了維爾納所使用的名稱，而且就和維爾納一樣，詹姆森並未納入色樣或色票。經過更新與擴增的《專著》第二版於1816年發行，儘管是在派屈克・塞姆於1814年出版《維爾納色彩命名法》的兩年後問世，但詹

姆森並未利用這次機會加入色樣，也因此他的色彩命名系統大致上依舊沒什麼改變。雖然塞姆的系統很可能是以維爾納與詹姆森的成果爲依據，但他發展出自己的方法[20]。他保留了很高比例的維爾納色彩名稱，但也加入了一些自創的名稱。

其中有些是源自他新增的兩種主色：紫色與橘色。這使得某些顏色名稱因而有所改變，例如菫藍與梅藍（在維爾納與詹姆森的系統中）就變成了菫紫與梅紫。塞姆也善用他的藝術家背景，加入了西恩納土黃(Sienna yellow)這樣的名稱；而從他所創的三色菫紫(pansy purple)與耳報春紫(auricula purple)中，也可以看出他擁有豐富的花卉知識。總的來說，塞姆將顏色參考名稱增加到108種，接著又在1821年發行的第二版中增加到110種。

塞姆因爲擔任維爾納自然史學會的畫家而認識詹姆森，很可能也是因爲這個原因，他開始熟悉維爾納的著作。在這樣的連結建立後，塞姆參觀了學會的博物館，以檢視詹姆森（按照維爾納的色彩系統所編排）的礦物收藏。

塞姆肯定是察覺維爾納將主色（例如紅色）與爲人熟知或容易辨別的描述詞（例如血）組合在一起，這樣的做法既簡單又直截了當，因而衍生出他自己的一套類似的顏色參考系統，並且以他在自然中找到的物體作爲範例。

塞姆選擇手繪色票，而非直接在頁面上印刷，或許他認爲這樣更能掌控顏色最後的成果。畢竟彩色印刷在當時還處於剛萌芽的階段（見第235頁），儘管到了18世紀末已有很大的進展，但可靠又高品質的彩色印刷仍要再等數十年才會實現。

塞姆先創作出令他這位畫家本人滿意的大張塗色紙，接著再將塗色紙剪裁成較小張的色樣。如此一來，他至少能確保品質獲得一定程度的掌控。

16. 他的摩氏礦物硬度在今日仍爲人所使用。
17. Mohs 1825，最初是以德文版發行於1822年與1824年。
18. 1800年，蘇格蘭共有五所大學，用於服務約160萬名學生；英格蘭只有兩所大學，學生人數卻高達770萬名。
19. 詹姆森在1804年分開出版了此一列表，書名爲《供礦物學學生使用之礦物外部特徵表》。
20. Simonini, 2018.
21. 欲了解地質學從礦物學發展而來的經過，見Laudan 1987.

i.　各種錫礦，約格・沃夫岡・諾爾（Georg Wolfgang Knorr），《自然珍寶圖鑑》，1766。

ii.　各種礦物，約格・沃夫岡・諾爾，《自然珍寶圖鑑》，1766。

iii.　工作中的礦物學家，約翰・莫，《礦物學及地質學入門課》，1826。

iv.　鑽石切割員（上）與拋光員（下），約翰・莫，《鑽石與珍貴寶石專著》，1823。

i. 愛丁堡維爾納自然史學會會員證書，1831。

ii. 黃銅礦結晶，《維爾納自然史學會回憶錄》，1822。

iii. 珍奇櫃收納格中的礦物，烏特勒支，荷蘭，約1670。

iv. 展示紙箱中的礦物收藏，維也納，奧地利，1880。

維爾納礦物分類系統所帶來的影響

塞姆的書出版後雖受到好評，但其特有的命名法卻沒有被用在19世紀出版的重要礦物學參考書中。1821年之後，其中一本最早且最重要的礦物學相關著作是《礦物學系統：包含擴大範圍的晶體學專著》。該書出版於1837年，由美國地質學家與礦物學家詹姆斯‧德懷特‧丹納（James Dwight Dana, 1813–1845）所著。

他提出的其中一種礦物分類系統（儘管經過大幅更新與修改）至今仍在使用，這也顯示了該系統具有相當的影響力。他在書中涵蓋了一部分與外部特徵有關的內容，並在當中原封不動地使用了維爾納最初發表於1774年的色彩命名法，而不是塞姆或詹姆森的系統，即便詹姆森的《礦物學系統：包含擴大範圍的晶體學專著》出現在參考書目中。一直到1850年代，第四版的《丹納的礦物學系統》[21]都還在使用最初的維爾納命名法。

愛丁堡礦物學家羅伯特‧艾倫（Robert Allan, 1836–1863）在1834年出版了《礦物學手冊》（*A Manual of Mineralogy*）。他不是詹姆森的門生，不過卻深受另一位維爾納學派份子的影響，那就是曾於1822年來到愛丁堡的威廉‧海丁格（Wilhelm Haidinger, 1795–1871）。艾倫也採用了維爾納最初的色彩系統，而非塞姆的變化版本。

詹姆斯‧尼科爾（James Nicol, 1810–1879）曾以學生身分參加詹姆森的講座；儘管他的主要興趣是藝術與神學，但他在1849年出版了《礦物學手冊》（*Manual of Mineralogy*），並在當中使用了維爾納學派的色彩命名系統。當格拉斯哥大學（Glasgow University）的化學教授湯瑪斯‧湯姆森（Thomas Thomson, 1773–1852）於1836年出版他的《礦物學、地質學與礦物分析概論》時，他也採用了維爾納的命名法。

除了礦物學外，塞姆的書也被運用在許多學科當中，但都用來作為實地或實驗室研究的指南，而非針對礦物的系統化命名法。隨著礦物學在19世紀與20世紀初持續發展，維爾納或塞姆等人的命名法已逐漸不再為人所需，而後來的參考書也將外部特徵包含在個別礦物的描述中。

ii

藍色與紫色

Blues and Purples.

藍/Blues.

BLUES

No.	Names	Colours	ANIMAL	VEGETABLE	MINERAL
24	Scotch Blue		Throat of Blue Titmouse.	Stamina of Single Purple Anemone.	Blue Copper Ore.
25	Prussian Blue		Beauty Spot on Wing of Mallard Drake.	Stamina of Bluish Purple Anemone.	Blue Copper Ore
26	Indigo Blue				Blue Copper Ore.
27	China Blue		Rhynchites Nitens	Back Parts of Gentian Flower.	Blue Copper Ore from Chessy.
28	Azure Blue		Breast of Emerald-crested Manakin	Grape Hyacinth. Gentian.	Blue Copper Ore.
29	Ultra marine Blue.		Upper Side of the Wings of small blue Heath Butterfly.	Borrage.	Azure Stone or Lapis Lazuli.
30	Flax-flower Blue.		Light Parts of the Margin of the Wings of Devils Butterfly.	Flax flower.	Blue Copper Ore
31	Berlin Blue.		Wing Feathers of Jay.	Hepatica.	Blue Sapphire.
32	Verditter Blue				Lenticular Ore.
33	Greenish Blue			Great Fennel Flower.	Turquois. Flour Spar.
34	Greyish Blue.		Back of blue Titmouse	Small Fennel Flower.	Iron Earth.

PURPLES.

Nº	Names	Colours	ANIMAL.	VEGITABLE.	MINERAL.
35	Bluish Lilac Purple.		Male of the Leballula Depressa.	Blue Lilac.	Lepidolite.
36	Bluish Purple.		Papilio Argeolus. Azure Blue Butterfly.	Parts of White and Purple Crocus.	
37	Violet Purple.			Purple Aster.	Amethyst.
38	Pansy Purple.		Chrysomela Goettingensis.	Sweet-scented Violet.	Derbyshire Spar.
39	Campanula Purple.			Canterbury Bell. Campanula Persicifolia.	Fluor Spar.
40	Imperial Purple.			Deep Parts of Flower of Saffron Crocus.	Fluor Spar.
41	Auricula Purple.		Egg of largest Blue-bottle. or Flesh Fly.	Largest Purple Auricula.	Fluor Spar.
42	Plum Purple.			Plum.	Fluor Spar.
43	Red Lilac Purple.		Light Spots of the upper Wings of Peacock Butterfly.	Red Lilac. Pale Purple Primrose.	Lepidolite.
44	Lavender Purple.		Light Parts of Spots on the under Wings of Peacock Butterfly.	Dried Lavender Flowers.	Porcelain Jasper.
45	Pale Blackish Purple.				Porcelain Jasper.

No.	名稱	顏色	動物		
24	蘇格蘭藍		藍山雀喉部		
25	普魯士藍		綠頭鴨雄鳥翼鏡		
26	靛藍				
27	瓷藍		亮虎象鼻蟲		
28	蔚藍		燕尾嬌鶲胸部		
29	群青藍		藍色小石楠原蝶 翅膀背面		
30	亞麻花藍		蕁麻蛺蝶 翅膀邊緣淺色部分		
31	柏林藍		松鴉翼羽		
32	銅鹽藍				
33	綠藍				
34	灰藍		藍山雀背部		

塞姆所編撰1821年版本中，收錄3種原本由維爾納命名的藍色(編號26、28及31)以及2種根據維爾納命名進一步修訂的藍色—原「天藍」重新命名為「綠藍」(編號33)，原本「大青藍」重新命名為「灰藍」(編號34)。此外，有5種藍色源自塞姆於1814年自訂的色彩體系(編號25、27、29、30及32)以及1種新加入的藍色(編號24)。

藍/Blues.

植物		礦物	
單瓣紫色銀蓮花 雄蕊		藍銅礦	
藍紫色銀蓮花 雄蕊		藍銅礦	
		藍銅礦	
龍膽花底部		謝西（Chessy）的 藍銅礦	
串鈴花；龍膽花		藍銅礦	
琉璃苣		天青石或青金石	
亞麻花		藍銅礦	
獐耳細辛		藍寶石	
		扁豆狀礦石	
大朵黑種草花		綠松石；氟石	
小朵黑種草花		鐵土	

24. 蘇格蘭藍

(i). 藍山雀〔藍冠山雀；學名*Cyanistes caeruleus*〕喉部
(ii). 單瓣紫色銀蓮花〔銀蓮花屬〕雄蕊
(iii). 藍銅礦〔石青；銅礦〕

ii 藍色與紫色

動物

礦物

蘇格蘭藍,是柏林藍混合相當分量的
絲絨黑、極少的灰色以及一絲洋紅所
調成。〔W〕

Pl 4

Cultivated double varieties of Anemone coronaria

動物:
約翰·古爾德,《歐洲鳥
類》,卷3,1832–1837。
蘇格蘭藍可見於藍山雀
的喉部羽毛。

植物:
珍恩·勞登,《仕女的
多年生觀賞花卉園藝指
南》,卷1,1849。
蘇格蘭藍可見於紫色銀
蓮花(左下)的雄蕊。

礦物:
路易·席默南,《地下生
活:礦與礦工》,1869。
蘇格蘭藍可見於藍銅礦
(中間)。

植物

25. 普魯士藍

普魯士藍，是柏林藍混合相當分量的
絲絨黑以及少量靛藍所調成。

(i).　　　綠頭鴨〔學名 *Anas platyrhyncos*〕雄鳥翼鏡
(ii).　　　藍紫色銀蓮花〔銀蓮花屬〕雄蕊
(iii).　　　藍銅礦〔石青；銅礦〕

96

ii
藍色與紫色

動物

Plate 95

植物

動物：
約翰·古爾德，《歐洲鳥
類》，卷3，1832–1837。
普魯士藍可見於綠頭鴨
雄鳥的翼鏡。

植物：
桑索姆，《紅花白頭翁》手
工上色銅版畫，1805。
普魯士藍可見於藍色銀
蓮花（左）的雄蕊。

礦物：
詹姆斯·索爾比，《異
國礦物圖鑑》，1811。
普魯士藍可見於圖中兩
件石青標本。

26. 靛藍

(i). ————
(ii). ————
(iii). 藍銅礦〔石青；銅礦〕

靛藍，是由柏林藍混合一些黑色以及
少許蘋果綠所調成。*

*由於「靛藍」爲維爾納原本所採用的色彩
名稱，塞姆理應在此句最後標註「維爾
納」。（W）

ii
藍色與紫色

動物

植物

Gentiana bavarica L. 3.

礦物

動物：
約翰·古爾德，《新幾內
亞島暨鄰近的巴布亞群
島鳥類》，1875–1888。
靛藍可見於藍鵑鵙的羽
毛。*

植物：
雅各·史杜姆，《師法
自然之德國花卉圖鑑》，
1798。
靛藍可見於巴伐利亞龍
膽花的花瓣。*

礦物：
詹姆斯·索爾比，《異國
礦物圖鑑》，1811。
靛藍可見於石青。

27. 瓷藍

瓷藍，是蔚藍帶一些普魯士藍。

(i).　　亮虎象鼻蟲〔學名 *Rhynchites Nitens*〕
(ii).　　龍膽花底部〔龍膽屬〕
(iii).　　謝西的藍銅礦〔石青；銅礦〕

動物：
威廉・法勒，《大不列顛及愛爾蘭鞘翅目昆蟲誌》，卷5，1891。
瓷藍可見於虎象鼻蟲的背部（第四排左）。

植物：
皮耶－約瑟・禾杜德，《絕美花卉圖鑑精選集》，1833。
瓷藍可見於龍膽花花瓣。

礦物：
菲力普・瑞希黎，《英國礦物標本圖鑑》，1797。
瓷藍可見於石青（下排左）。

28. 蔚藍

(i).　　燕尾嬌鶲〔藍侏儒鳥;學名*Chiroxiphia caudata*〕的胸部
(ii).　　串鈴花〔葡萄風信子〕;龍膽花〔龍膽屬〕
(iii).　　藍銅礦〔石青;銅礦〕

蔚藍，是柏林藍混合一些洋紅而成;
此色彩熱情澎湃。〔W〕

ii
藍色與紫色

動物

植物

動物:
威廉·史溫，《巴西及墨
西哥鳥類圖鑑》，1841。
蔚藍可見於燕尾嬌鶲的
胸部羽毛（上）。

植物:
馬克·凱茨比，《卡羅萊
納、佛羅里達及巴哈馬群
島自然史》，卷1，1754。
蔚藍可見於龍膽花花瓣。

礦物:
詹姆斯·索爾比，《異國
礦物圖鑑》，1811。
蔚藍可見於石青（左）。

礦物

29. 群青藍

(i). 「藍色小石楠原蝶」〔潘非珍眼蝶；學名 *Coenonympha pamphilus*〕翅膀背面
(ii). 琉璃苣〔學名 *Borago officinalis*〕
(iii). 天青石或青金石〔變質岩〕

群青藍，是由柏林藍和蔚藍等量混合而成。

ii

藍色與紫色

動物

植物

礦物

動物：
詹姆斯・鄧肯，《英國蝴蝶圖鑑》，1840。
群青藍可見於藍色小石楠原蝶的翅膀。

植物：
瑪格麗特・普魯斯，《琉璃苣》，水彩畫，1858。
群青藍可見於琉璃苣的花瓣。

礦物：
雷歐納・史賓賽，《世界礦物誌》，1916。
群青藍可見於青金石（左）。

30. 亞麻花藍

(i). 蕁麻蛺蝶〔小龜殼蝶；學名 *Aglais urticae*〕翅膀邊緣淺色部分
(ii). 亞麻花〔學名 *Linum perenne*〕
(iii). 藍銅礦〔石青；銅礦〕

亞麻花藍，是由柏林藍混合一絲群青藍。

ii
藍色與紫色

動物

植物

動物：
約格·沃夫岡·諾爾，
《自然珍寶圖鑑》，1766。
亞麻花藍可見於蕁麻蛺
蝶翅膀邊緣（最下）。

植物：
《亞麻花》，水彩畫，1863。
亞麻花花瓣呈現的色彩
即為亞麻花藍。

礦物：
葛特赫夫·海因里希·
馮·舒伯特，《動物
界、植物界暨礦物界自
然史》，1886。
亞麻花藍可見於石青（下
排左）。

礦物

2. Cupritkryſtall.

3. Cupritkryſtall.

5. Azuritkryſtall.

6. Azuritkryſtall.

1. Kryſtallgruppe des Cuprit.

4. Azurit von Cheſſy.

9. Malachitzwilling.

7. Azurit auf Sandſtein.

8. Malachitkryſtalle
auf Limonit.

10. Malachit aus Sibirien.

31. 柏林藍

柏林藍是維爾納色彩命名體系中最正宗的招牌色彩。〔W〕

(i).　　　松鴉〔學名 *Garrulus glandarius*〕翼羽
(ii).　　　獐耳細辛〔肝葉草；學名 *Anemone hepatica*〕
(iii).　　　藍寶石〔剛玉礦物〕

動物

植物

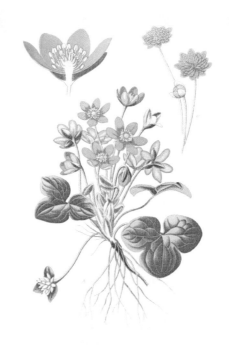

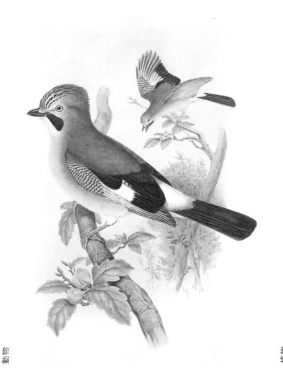

礦物

動物：
約翰·古爾德，《大不列顛鳥類》，卷3，1862－1873。
柏林藍可見於松鴉的翼羽。

植物：
愛德華·史戴普，《最受歡迎庭園及溫室花卉》，卷1，1896。
柏林藍可見於肝葉草的花瓣。

礦物：
喬治·弗雷德里克·昆茨，《北美寶石礦物及貴重寶石》，1890。
柏林藍可見於藍寶石（下排左）。除鑽石（上排左二）和紅寶石（中間右側）之外，其他標本皆為藍寶石，但呈現深淺不同的藍色。

32. 銅鹽藍

(i). ————————
(ii). ————————
(iii). 扁豆狀礦石〔藍銅礦;石青;銅礦〕

銅鹽藍,是由柏林藍混合少許銅鏽綠而成。

動物

植物

a. Cuscuta, Cuscute.
b. Cyanus major lati-
c. Cyanus major latifolius flore cæruleo.
Flachs Seide.
folius flore albo.

ii
藍色與紫色

動物:
喬治‧愛德華茲,《自然史選粹》,1758。
銅鹽藍可見於藍侏儒鳥的胸羽(下)。*

植物:
約翰‧威廉‧懷恩曼,《花卉植物圖典》,1737。
銅鹽藍可見於矢車菊的花瓣(左)。*

礦物:
菲力普‧瑞希黎,《英國礦物標本圖鑑》,1797。
銅鹽藍可見於石青。

礦物

33. 綠藍

(i). ——————
(ii). 大朵黑種草〔Love-in-a-mist;黑種草屬〕
(iii). 綠松石〔磷酸鹽礦物〕;氟石〔螢石;氟化鈣〕

綠藍,即所謂天藍在維爾納色彩體系中的名稱,是由柏林藍混合白色和一些祖母綠而成。〔W〕

動物

植物

礦物

動物:
詹姆斯・鄧肯,《英國蝴蝶圖鑑》,1840。
綠藍可見於豆粉蝶幼蟲(下排右)。*

植物:
《植物學雜誌》,1787–1789。
綠藍可見於黑種草的花瓣。

礦物:
喬治・弗雷德里克・昆茨,《北美寶石礦物及貴重寶石》,1890。
綠藍可見於綠松石(除了中間右側嵌於岩石者為藍晶石之外,其他標本皆為綠松石)。

34. 灰藍

ii
藍色與紫色

動物

灰藍，即所謂大青藍在維爾納色彩體
系中的名稱，是由柏林藍混合白色、
少量灰色以及一絲幾不可察的紅色而
成。〔W〕

植物

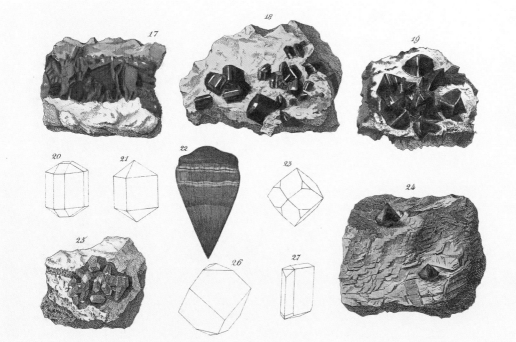

礦物

動物：
約翰・古爾德，《歐洲鳥
類》，卷3，1832–1837。
灰藍可見於藍山雀背部
的羽毛。

植物：
希布索普與史密士，
《希臘植物誌》，卷6，
1828。
灰藍可見於黑種草的花
瓣。

礦物：
約翰・戈特洛普・庫爾，
《礦物界大全》，1859。
灰藍可見於鐵礦（下排
右側）。

紫/Purples.

No.	名稱	顏色	動物		
35	微藍丁香紫		基斑蜻雄蟲		
36	藍紫		琉灰蝶；冬青琉灰蝶		
37	堇紫				
38	三色堇紫		哥廷根金花蟲		
39	風鈴草紫				
40	帝王紫				
41	耳報春紫		體型最大青蠅 (肉蠅)蠅卵		
42	梅紫				
43	微紅丁香紫		孔雀蛺蝶前翅 淺色斑點		
44	薰衣草紫		孔雀蛺蝶後翅 淺色部分		
45	淡黑紫				

ii
藍色與紫色

塞姆所編撰1821年版本中，收錄1種科萬所訂色彩體系中的紫色(編號36)，以及7種他於1814年自訂的色彩體系中的紫色(編號35、38、39、40、41、43及45)。編號37「堇紫」可能源自維爾納命名的「堇藍」，編號42「梅紫」源自詹姆森命名的「梅藍」，而編號44「薰衣草紫」則源自皮卡德命名的「薰衣草藍」。

紫/Purples.

	植物		礦物	
	藍色洋丁香		鋰雲母	
	白和紫色番紅花 花朵部分			
	紫菀		紫水晶	
	香菫菜		德比郡螢石	
	坎特伯里風鈴草； 桃葉風鈴草		氟石	
	番紅花花朵深處		氟石	
	最大朵 紫色耳葉報春花		氟石	
	西洋李		氟石	
	紅色洋丁香； 淡紫色櫻草花		鋰雲母	
	乾燥薰衣草花		瓷碧玉	
			瓷碧玉	

35. 微藍丁香紫

微藍丁香紫是藍紫和白色混合而成。

(i).　　　基斑蜻〔寬腹蜻蜓；學名 *Libellula depressa*〕雄蟲
(ii).　　　藍色洋丁香〔丁香屬〕
(iii).　　　鋰雲母〔矽酸鹽礦物〕

ii
藍色與紫色

動物

植物

Lila.

礦物

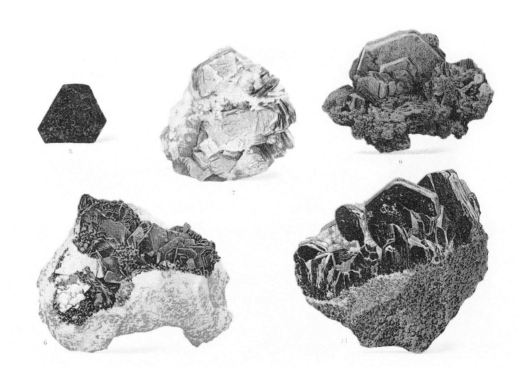

動物：
喬治·蕭恩及佛雷里克·諾德，《博物學家文集》，1789–1813。
微藍丁香紫可見於「寬腹蜻蜓」的身體。

植物：
皮耶·布雅德，《巴黎植物誌》，1776–1783。
微藍丁香紫可見於洋丁香的花瓣。

礦物：
萊哈德·布朗斯，《礦物界》，卷2，1912。
微藍丁香紫可見於鋰雲母（上排中間）。

36. 藍紫

藍紫是混合約莫等量的柏林藍和洋紅而成。

(i). 琉灰蝶〔琉璃灰蝶；冬青琉灰蝶；學名 *Celastrina argeolus*〕
(ii). 白和紫色番紅花花朵部分〔番紅花屬〕
(iii). ————

動物

植物

礦物

動物：
彼德・克拉默及卡斯帕・史托，《異國蝴蝶誌》，卷3，1782。
藍紫可見於冬青琉灰蝶的翅膀（上排左）。

植物：
約翰・林德利，《愛德華茲植物圖錄》，1829–1847。
藍紫可見於番紅花花瓣。

礦物：
萊哈德・布朗斯，《礦物界》，卷2，1912。
藍紫可見於紫水晶（中間的黃水晶標本除外）。*

37. 董紫

董紫,即維爾納色彩體系中的董藍,是由柏林藍混合紅色以及一些棕色而成。〔W〕

112

ii

藍色與紫色

動物

植物

Aster de Chine · *Aster Chinensis*

動物:
約翰·古爾德,《新幾內亞島暨鄰近的巴布亞群島鳥類》,1875–1888。
董紫可見於所羅門闊嘴鶲雄鳥的翼羽(上)。*

植物:
皮耶—約瑟·禾杜德,《絕美花卉圖鑑精選集》,1833。
董紫可見於紫菀的花瓣。

礦物:
喬治·弗雷德里克·昆茨,《北美寶石礦物及貴重寶石》,1890。
董紫可見於紫水晶(圖中所有標本)。

礦物

38. 三色菫紫

三色菫紫，是由靛藍混合洋紅和一絲渡鴉黑而成。

(i). 哥廷根金花蟲〔鼻血甲蟲；學名 *Timarcha goettingensis*〕
(ii). 香菫菜〔香紫羅蘭；學名 *Viola odorata*〕
(iii). 德比郡螢石〔藍螢石；螢石；氟化鈣〕

動物

植物

礦物

動物：
威廉·法勒，《大不列顛及愛爾蘭鞘翅目昆蟲誌》，卷4，1891。
三色菫紫可見於「鼻血甲蟲」的背部（下排中間）。

植物：
威廉·伍德維，《醫用植物學》，1832。
三色菫紫可見於香菫菜的花瓣。

礦物：
約翰·戈特洛普·庫爾，《礦物界大全》，1859。
三色菫紫可見於螢石（下排中間靠右）。

39. 風鈴草紫

(i).　———
(ii).　坎特伯里風鈴草；桃葉風鈴草
　　　〔學名 *Campanula persicifolia*〕
(iii).　氟石〔螢石；氟化鈣〕

風鈴草紫是混合約莫等量的群青藍和
洋紅而成：是具有鮮明特徵的色彩。

114

ii
藍色與紫色

動物

植物

動物：
詹姆斯・鄧肯，《英國
蝴蝶圖鑑》，1840。
風鈴草紫可見於黃緣蛺
蝶的翅膀（下方）。*

植物：
珍恩・勞登，《仕女多年
生觀賞花卉園藝南》，卷
1，1849。
桃葉風鈴草花瓣所呈現
的色彩，即為風鈴草紫
（中）。

礦物：
約翰・戈特洛普・庫爾，
《礦物界大全》，1859。
風鈴草紫可見於螢石（最
左）。

礦物

40. 帝王紫

帝王紫是混合約莫等量的靛藍和洋紅而成。

(i). ——————
(ii). 番紅花花朵深處〔番紅花；學名 *Crocus sativus*〕
(iii). 氟石〔螢石；氟化鈣〕

動物

植物

115

ii

藍色與紫色

礦物

動物：
約翰·古爾德，《新幾內亞島暨鄰近的巴布亞群島鳥類》，1875–1888。
帝王紫可見於金屬椋鳥的羽毛。*

植物：
羅伯特·班利及亨利·特里門，《藥用植物》，1880。
帝王紫可見於番紅花的花瓣。

礦物：
詹姆斯·索爾比，《英國礦物學》，卷1，1802–1817。
帝王紫可見於嵌在一塊白堊中的螢石(右)。

41. 耳報春紫

耳報春紫是由梅紫混合靛藍及大量洋紅而成。

(i). 體型最大青蠅（肉蠅）蠅卵
〔反吐麗蠅；學名*Calliphora vomitoria*〕
(ii). 最大朵紫色耳葉報春花〔熊耳花；學名*Primula auricula*〕
(iii). 氟石〔螢石；氟化鈣〕

ii
藍色與紫色

動物

植物

動物：
《肉蠅》，墨水畫，畫作
年代不明。
耳報春紫可見於肉蠅的
背部。

植物：
皮耶—約瑟·禾杜德，《絕
美花卉圖鑑精選集》，
1833。
熊耳花花瓣呈現的色彩
即為耳報春紫。

礦物：
萊哈德·布朗斯，《礦
物界》，卷1，1912。
耳報春紫可見於螢石（中
排右起第二）。

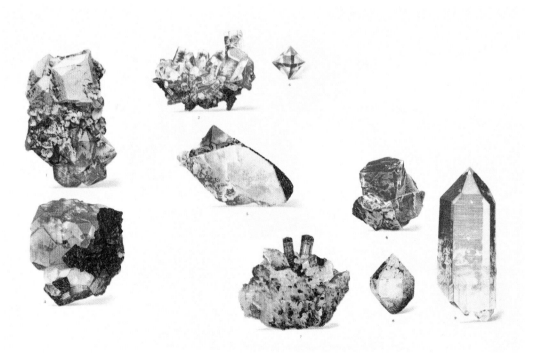

礦物

42. 梅紫

(i).　——————
(ii).　西洋李〔梅屬〕
(iii).　氟石〔螢石；氟化鈣〕

梅紫，即維爾納色彩體系中的梅藍，是由柏林藍混合大量洋紅、極少棕色和一絲幾不可察的黑色而成。〔W〕

動物

植物

Prune Impériale violette.

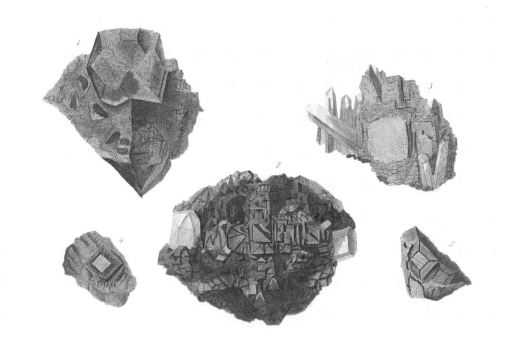

礦物

動物：
理查·布林斯利·辛茲，《硫磺號之旅動物學》，1843。
梅紫可見於白令鸕鶿的翼羽。*

植物：
查爾斯·莫倫，《比利時園藝期刊》，卷6，1856。
西洋李果實外皮呈現的色彩即為梅紫。

礦物：
菲力普·瑞希黎，《英國礦物標本圖鑑》，1797。
梅紫可見於螢石（下排中間）。

微紅丁香紫是風鈴草紫混合相當分量
的雪白和極少的洋紅而成。

(i). 孔雀蛺蝶〔學名*Aglais io*〕前翅淺色斑點
(ii). 紅色洋丁香〔丁香屬〕；淡紫色櫻草花〔歐洲報春花；
學名*Primula vulgaris*〕
(iii). 鋰雲母

118

ii
藍色與紫色

動物

植物

礦物

動物：
喬治·蕭恩及佛雷里
克·諾德，《博物學家
文集》，1789–1801。
微紅丁香紫可見於孔雀
蛺蝶翅膀的淺色斑點。

植物：
皮耶—約瑟·禾杜德，《絕
美花卉圖鑑精選集》，
1833。
微紅丁香紫可見於櫻草
的花瓣。

礦物：
雷歐納·史賓賽，《世
界礦物誌》，1916。
微紅丁香紫可見於鋰雲
母（下排右）。

1, Muscovite.　2, Biotite.　3, Zinnwaldite.　4, Clinochlore.　5, Lepidolite.

44. 薰衣草紫

(i).　　孔雀蛺蝶〔學名 *Aglais io*〕後翅斑點淺色部分
(ii).　　乾燥薰衣草花〔薰衣草屬〕
(iii).　　瓷碧玉〔矽石〕

薰衣草紫，即維爾納色彩體系中的薰衣草藍，是由藍色、紅色和一些棕色及灰色混合而成。〔W〕

Lavandula stoechas. L.

119

ii

藍色與紫色

動物：
約翰・魏斯伍德，《蝶蛾學家：英格蘭蛾類及蝶類自然史》，1840。薰衣草紫可見於孔雀蛺蝶後翅斑點的淺色部分（左上）。

植物：
約翰尼斯・佐恩，《醫用植物圖鑑》，1779。薰衣草花瓣呈現的色彩即為薰衣草紫。

礦物：
約翰・莫維，《礦物學及地質學入門課》，1826。薰衣草紫可見於碧玉（下排左起第二）。

45．淡黑紫

淡黑紫是薰衣草紫混合一些紅色和黑色而成。

植物

Iris Kaempferi var Alexandre von Siebold von Soc

礦物

動物：
詹姆斯・鄧肯，《英國
蝴蝶圖鑑》，1840。
淡黑紫可見於櫟翠灰蝶
的翅膀（下排右側）。*

植物：
柯奈利斯・安東・揚・
亞伯拉罕・奧德曼斯，
《荷蘭植物圖鑑》，1865。
淡黑紫可見於鳶尾的內
側花瓣。*

礦物：
路易斯・福希特萬格，
《通俗寶石論，兼述其
科學價值》，1859。
淡黑紫可見於碧玉（下
排右側）。

動物學中的色彩：
主題性或系統性？

博物學家的田野色彩探查

作者/伊蓮・查瓦特
（ELAINE CHARWAT）

卡爾・林奈（1707–1778）是現代分類學的開山鼻祖，他極力與前啟蒙時代單純直觀但徒增困惑的分類模式保持距離，認爲唯有在色彩、構造和形態之間關係密切的情況下，才能接受以色彩作爲動物分類的依據。他在描述特定物種或個體時會以色彩來形容，描述鳥類時尤然，但堅持以解剖構造作爲最基本的分類依據。有趣的是，林奈以色彩作爲動物界重要區分特徵的方法與人類有關。

林奈所著的《自然系統》（1758–1759）首開西方動物學以學名爲動物命名之先河，在第十版中描述美洲、歐洲、亞洲和非洲人種的特徵是具有紅色、白色、黃色（淡黃色）或黑色等不同的皮膚「顏色」。

以「膚色」來區分不同種智人的作法影響深遠，人類學和生物學至今仍受其影響。後來的標準色彩體系也採用同樣的作法，派屈克・塞姆（1774–1845）即在《維爾納色彩命名法》中以「人類皮膚」作爲動物界裡「肉紅」（即偏粉紅）這個色彩的範例。

布豐伯爵喬治－路易・勒克萊爾（Georges-Louis Leclerc, Comte de Buffon, 1707–1788）與林奈可說生在同時代，他對林奈的分類法提出批判，在著作《鳥類自然史》（1770–1785）裡強調嚴謹科學研究想要以色彩作爲可靠分類標準會遭遇的困境。

他反對林奈以微小的解剖構造細節或體內臟器作爲辨識和分類依據，主張應以色彩作爲其中一種「主要且關鍵的」分類特徵[1]。尤其色彩在鳥類學中最爲重要，往往也是唯一的辨識和分類依據。

許多語言中的鳥類俗名（及學名）皆大量使用色彩描述語（colour descriptor），也就絕非巧合。舉例來說，赭紅尾鴝（*Phoenicurus ochruros*）的英文俗名爲「黑色紅尾鴝」（black redstart），德文和法文俗名分別爲「Hausrotschwanz」和「Rougequeue noir」，皆完美呈現這種鳥爲黑及紅褐雙色的特徵。但即使布豐支持以這種方式使用色彩爲依據，他也承認沒有任何「語言」可以正確表達各種各樣的色彩呈現方式[2]。鳥類的外觀色彩難以捉摸，能夠引發情感聯想，而且會在鳥類活動時不斷改變[3]。布豐因此主張增加鳥類的彩色圖版，以多少彌補「語言」的不足。

科學界逐漸以大規模探索和探集蒐羅動物爲主流，爲了「馴化」色彩並在科學背景脈絡中實地運用，將色彩標準化的需求應運而生。這樣的嘗試並非創舉；17至18世紀（源頭可追溯至古希臘）的自然哲學家就開始仔細探究大自然裡的色彩，了解它們是如何形成，而人又是如何感知色彩。

然而，一直到18和19世紀，在博物學家、相關從業人員和藝術家的努力之下，才成功將色彩變成一種可用來描述動物的標準特質，具有正確可靠的名稱和區別方式。色彩可能變動不定，也可能穩定不變，可能主觀，也可能標準化；可能直觀，也可能很科學。最重要的是，色彩從此成了一種能夠確切描述並用於廣泛溝通的特徵。

除了鳥類，色彩也可以用於描述和辨識昆蟲和海洋生物。然而，色彩在描述和辨識水中生物時有一項極大的劣勢，水中生物離開水面或死亡時往往立刻失去原本的色彩。於是

1. 參見Lyon 1976第140頁。
2. 參見Buffon 1770第viii–ix頁。
3. 參見Jones 2013第88–89頁。

i. 西方黃鸝鴿，出自愛德華・唐諾文，《英國鳥類自然史》，1794。

ii. 紅尾鴝，出自愛德華・唐諾文，《英國鳥類自然史》，1794。

iii. 兩種具粗短圓錐形嘴喙的雀鳥，出自布豐伯爵，《鳥類自然史》，1749–1804。

iv. 兩種鶲，出自布豐伯爵，《鳥類自然史》，1749–1804。

《四隻流蘇鷸》，約
1800年。西方的鳥
學研究自17世紀開
始，在19世紀特別
盛行製作研究或展
示用的鳥類標本。

動物學中的色彩：主題性或系統性？

1		腿部羽毛	2		頭部羽毛	3		胸部羽毛
		1. 雪白			79. 棕橙			81. 深紅橙
4		胸部羽毛	5		翕部羽毛	6		胸部羽毛
		98. 巧克力紅			102. 暗土棕			4. 黃白

《十四隻南美洲
鳥類》，約1870
年。19世紀時很流
行將置於鐘形玻璃
罩內的鳥類標本當
成室內擺飾。

動物學中的色彩：主題性或系統性？

		藍錐嘴雀			歌雀			歌雀
1		32. 銅鹽藍	2		78. 雌黃橙	3		68. 番紅花黃
4		黃背擬黃鸝	5		猩紅比藍雀	6		亞馬遜鸚鵡
		33. 綠藍			84. 猩紅			57. 開心果綠

i.

i. 手工上色之南美洲南端及外海群島地質圖，由達爾文於1831到1836年間搭乘《小獵犬號》的航程中繪製。達爾文研究地質時主要關注海拔高度的變化。

在波浪中左右擺盪的船上，會看到有人手忙腳亂抓起筆記本，描寫甲板上拚命掙扎的生物，只爲了在這些生物的「眞實」色彩消褪之前加以記錄。

19世紀上半葉，這樣一本供使用者於手忙腳亂中查詢參考的工具書最有可能是派屈克·塞姆的著作。他是最早提出涵括大自然中動物界、植物界和礦物界所有色彩的色彩體系創始人之一。有多位博物學家皆採用塞姆提出的色彩體系，其中包括查爾斯·達爾文（Charles Darwin）。

達爾文與《維爾納色彩命名法》

1832年8月，達爾文（1809–1882）在數個月之前甫搭乘《小獵犬號》（HMS Beagle）出航，五年航程剛開始的數個月一切新鮮刺激，他開始努力建立身爲博物學家、採集家和探險家的地位。在寫給韓斯洛（J. S. Henslow, 1796–1861）的信中，達爾文描述了準備採集、詳列清單並運送至英國的幾種「神奇」南美洲動物，並提出自己的想法，韓斯洛是達爾文的導師，也是確保達爾文成爲隨船博物學家的重要人士。達爾文強調即便會造成採集進度延宕，詳細記錄動物的色彩仍有其重要性：

但我已作出結論，對於博物學家來說，只採集兩隻但附有原始色彩和形貌的紀錄，會比採集六隻但只記錄了日期和地點更爲寶貴[4]。

這句話絕非隨口說說。在達爾文的航程中，運用色彩爲動物進行辨識和分類是很重要的一環。在達爾文後來的著作中，他會運用這些資料從單純的描述更進一步探索，分析出生物體色的特徵可能與不同的天擇過程有關。「小獵犬號動物學筆記」中記錄了他於1832年1月28日在維德角群島（Cape Verde Islands）生平第一次遇到「章魚」。

達爾文似乎就是在這個與「海中變色變形王」烏

賊面對面的時刻，猛然想起在遠征探險時以科學化方法記錄色彩的重要性。牠具有

變色龍般的能力——此種動物整體的顏色是法國灰帶有無數亮黃色斑點——上述色彩之中，前者有深淺不同的差異——另一種色彩完全消失，之後復又出現——牠全身會反覆泛起一團團有色斑塊，接著又消失，色彩介於「風信子紅」和「栗棕」之間[5]。

此段敍述極爲鮮活生動，其中除了黃色僅描述爲「亮黃」，並未特別指出哪種黃色，其他所有色彩名稱都直接取自塞姆修訂的《維爾納色彩命名法》。達爾文帶上《小獵犬號》的藏書裡就有這本書，版本爲1821年發行的第二版，他在親見烏賊之後於航程中持續參考此書。

早在爲遠征行程作準備時，達爾文就惦記著塞姆的色彩命名法。1831年秋天，他和劍橋的韓斯洛來回通信，就參與遠征探險一事，滿懷熱情尋求對方的建議和幫助。達爾文原已預定前往拜訪韓斯洛，動身之前，他在1831年9月9日寫信給韓斯洛討論上船要攜帶的書籍和設備，並詢問有哪些科學論文可供參考。達爾文在此封信第一頁上方處，幾乎像是寫完信後又追加提醒：「赴劍橋之前，我會再寫信。別忘了塞姆的色彩書[6]。」

如今在倫敦郊外的達爾文故居「道恩宅邸」（Down House）的圖書室中，仍收藏一本第二版的塞姆修訂《維爾納色彩命名法》（1821）。不過這本書的書況「完美無瑕」，所以不太可能是達爾文在航程中頻頻翻閱查考的那本[7]。根據達爾文的兒子法蘭西斯（Francis）的說法，有一本1821年版的塞姆色彩書已捐贈給劍橋大學「植物學院」（Botany School），於1911年的館藏目錄中註明爲「（《小獵犬號》）航程記錄資料」。

該條書目還附有備註，指出達爾文「在此本書

4. 參見「達爾文通信研究計畫」編號178信件。
5. 參見Keynes 2000第9頁。
6. 參見Barlow 1967第41頁。
7. 參見Keynes 2000第10頁。

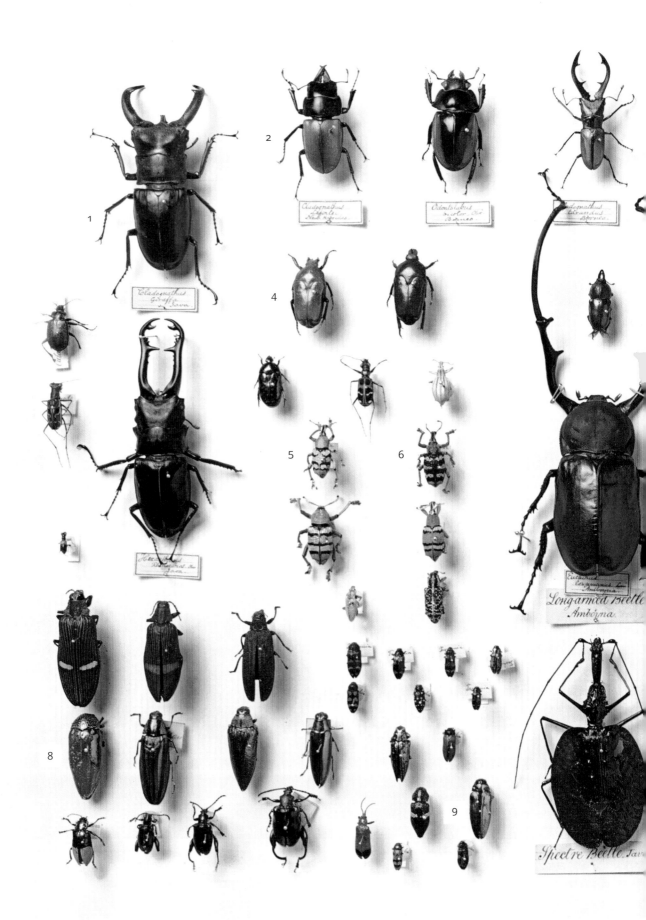

動
物
學
中
的
色
彩
：
主
題
性
或
系
統
性
？

昆蟲學

昆蟲學是從動物學細分出來專門研究昆蟲的學科，於1815到1826年間出版的《昆蟲學入門》由威廉·科爾比(1759–1850)和威廉·史賓斯(1783–1860)合撰，堪稱爲昆蟲學研究奠定基礎的文本，昆蟲學於18-19世紀快速發展。

圖中的亞洲甲蟲展示盒爲亞爾佛德·羅素·華萊士(1823–1913)的收藏，華萊士是英國著名的博物學家，收藏極爲豐富。

色彩參考

1		犀牛叉角鍬形蟲
		20. 瀝青黑或棕黑
2		拉法鐵鋸鍬形蟲
		81. 深紅橙
3		布氏艷鍬形蟲
		76. 荷蘭橙
4		紫金龜
		56. 樹汁綠
5		雪氏象鼻蟲
		32. 銅鹽藍
6		藍紋象鼻蟲
		29. 群青藍
7		紫金龜
		60. 油綠
8		胖吉丁蟲
		55. 鴨綠
9		胸斑吉丁蟲
		78. 雌黃橙
10		米氏吉丁蟲
		95. 胭脂蟲紅
11		阿特拉斯大兜蟲
		19. 綠黑
12		缺翅虎甲
		24. 蘇格蘭藍

動物學中的色彩：主題性或系統性？

中記錄了部分觀察所得：在前面的空白頁寫下『雌鳥嘴喙為灰燼灰，雄鳥近黑色，雙腳等為正宗的荷蘭黃（dutch yellow）[8]』。這筆備註可以和達爾文在「小獵犬號動物學筆記」中關於生活在福克蘭群島（Falkland Islands）的猛禽「條紋卡拉鷹」（striated caracara；學名為 *Phalcoboenus australis*，達爾文稱其為「Caracara novae-zelandae」）的描述相互對照：「腳和嘴喙周圍皮膚為明亮『荷蘭橙』，嘴喙『灰燼灰』，雄鳥嘴喙近黑色[9]。」有趣的是，塞姆書中的「荷蘭橙」在達爾文的筆記成了「荷蘭黃」——此點提醒我們沒有任何色彩體系能夠完全抹煞主觀印象。

在稍後於1860年撰寫的一封信中，達爾文描述一根孔雀尾羽如何令他「作嘔」——孔雀羽毛的鮮豔顏色在掠食者看來十分顯眼，與達爾文的天擇理論似乎相互矛盾。大自然中美麗繽紛的色彩，讓他想到另有一種擇汰方式在運作：性擇（sexual selection）。他在同一封信中談到一直懷疑動物體色與對毒素的免疫力之間有無可能相關時，也提到「大沼澤地的黑豬[10]」。達爾文也仔細研究人為栽培和培養的動植物，他注意到維多利亞時期為了追求特殊色彩和花紋，刻意進行動植物育種，造成育種個體之間的差異遠大於自然界同一物種個體之間的差異。

有一點無庸置疑：塞姆修訂的《維爾納色彩命名法》讓達爾文更具審美眼光，能更為敏銳察知動物體色牽涉的科學原理，就如塞姆在該書引言中所預設：「辨識色彩的眼光熟練之後會變得……正確。」

遙遠北地的全新色彩
相較於達爾文，海軍軍醫暨博物學家約翰·理察森（John Richardson, 1787–1865）執筆《帕里船長第二次探索西北航道行程日誌附錄》（1825）時堪稱遠征探險「老手」，在北極探險的經驗尤其豐富。他雖未參與威廉·帕里船長（William Parry, 1790–1855）於1821至1823年帶領的探險行動，但追隨約翰·富蘭克林（John Franklin, 1786–1847）展開「銅礦河遠征」（Coppermine Expedition），這項1819到1822年的行動同樣是為了尋找西北航道，過程中連連失利。

即使探險過程中受盡飢餓磨難，理察森的充沛精力顯然不受影響，他不僅為富蘭克林領導的遠征行程撰寫自然史紀錄，也為帕里船長的探險之旅編寫動物學筆記，並檢視所蒐集的標本，一切都在他於1825年跟隨富蘭克林返回加拿大之前的短時間內完成。理察森在寫於1824年的《帕里船長第二次探索西北航道行程日誌附錄》引言中指出：

描述時所用色彩名稱見於一部篇幅不長的傑出著作，即愛丁堡的派屈克·塞姆於1821年編修之《維爾納色彩名法》，該書如今常由我國多位優秀博物學家和比較解剖學家參考引用[11]。

可以預期極地動物的色彩應不會如達爾文在赤道地區觀察到的那麼鮮明繽紛，不過理察森的描述中滿是取自塞姆書中的色彩名稱。顯著之處除了不同深淺的白色，還有例如貂、北極狐、「極地野兔」等動物的毛皮或鳥禽羽毛顏色由冬季到夏季的轉變，理察森全都鉅細靡遺記錄下來，此外也記錄了毛皮商人非常注重毛皮的顏色。可以想見，理察森似乎認為塞姆書中不同深淺的白色有所不足，無法充分描述他在極地看到層次繁多、質感豐富的白色。

極地環境中最常被點名的色彩，想當然爾是塞姆書中的「雪白」（snow-white）（例如用於描述貂的「冬季習性」[12]），由此可知白色扮演了為動物提供保護色的要角。然而理察森有時也會按自己的意思或印象描述色彩，例如形容野生海豹的「胎生幼獸」：「……像是生絲的黃白色」[13]。至於「拉普蘭雀」（Lapland finch；鐵爪鵐），他則用了各種棕褐色來描述一隻雌鳥個

8. 參見Rutherford 1908第X頁。
9. 參見Keynes 2000第211頁。
10. 參見「達爾文通信研究計畫」編號2743信件。
11. 參見Parry 1825第287頁。
12. 參見Parry 1825第294頁。
13. 參見Parry 1825第333頁。

i.

ii.

iii.

　　i．第二趟《小獵犬號》航程中於加拉巴哥群島採集的雀鳥標本，1831–1836。

(*ii–iii*)．《烈酒泡製標本目錄》內頁書影，此爲達爾文與助手席姆斯‧科文頓將《小獵犬號》航程中採集製作成之標本彙編而成
　　　　　的目錄。標本描述中使用了維爾納標準色彩體系中的名稱，例如「栗棕」和「荷蘭橙」。

動物學中的色彩：主題性或系統性？

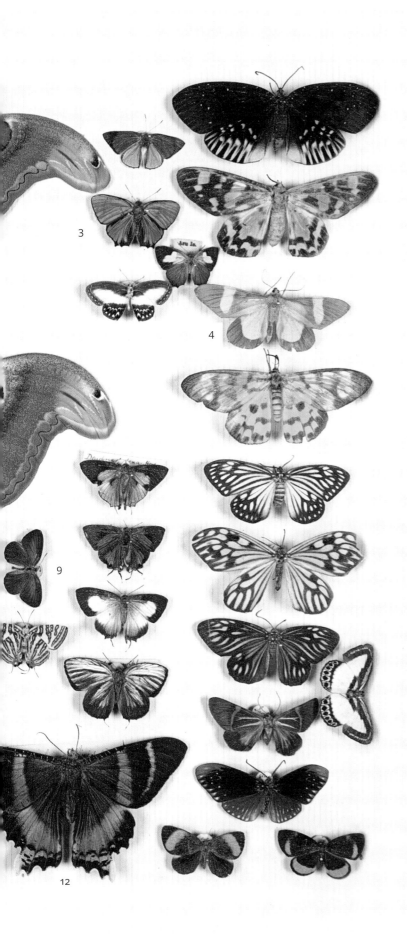

鱗翅學

鱗翅學是研究蛾類和蝴蝶的學問，文藝復興時期之後由於學者熱衷探索科學和自然而在歐洲逐漸發揚光大，於19世紀在探險家、科學家和博物學家推動下蓬勃發展。

此件標本展翅板爲「生物地理學之父」亞爾佛德‧羅素‧華萊士（1823–1913）的收藏，他蒐羅的蝴蝶標本有助於他發展出種化和天擇的理論。

色彩參考

1		三窗天蠶蛾
		76. 荷蘭橙
2		丹灰蝶
		50. 銅鏽綠
3		鏈灰蝶
		29. 群青藍
4		一種尺蛾（*Celerina* sp.）
		67. 國王黃
5		雌黃粉尺蛾
		78. 雌黃橙
6		紫灰蝶
		31. 柏林藍
7		皇蛾
		69. 膽石黃
8		鏈灰蝶
		82. 瓦紅
9		鏈灰蝶
		41. 耳報春紫
10		一種帶錨紋蛾（*Comella laetifica*）
		77. 牛皮橙
11		紫灰蝶
		42. 梅紫
12		一種燕蛾（*Alcides orontes*）
		57. 開心果綠

i .〈白熊頭部〉，出自威廉‧愛德華‧帕里，《帕里船長第二次探索西北航道行程日誌附錄》，1825。
(ii–iii). 威廉‧愛德華‧帕里所著《第二次探索西北航道行程日誌》內頁，標題分別爲(ii)〈約克公爵灣入口〉和(iii)〈愛斯基
　　摩人的用具、武器等等〉。

體，包括塞姆的「黑棕」、「黃棕」和「丁香棕」。他甚至用了「鏽白」(rusty white)這種偏向褐色的另類白色來形容同一隻雌鳥[14]。

理察森於1829年出版第二次跟隨富蘭克林展開遠征(1825–1827)的旅程記述，題爲《英屬美洲北部動物誌》[15]，其中再次明確提及使用了塞姆的色彩體系。他採取結合塞姆色彩書內容的全新作法，實用性也獲後來的博物學家肯定：《小獵犬號》上的工具書包含《英屬美洲北部動物誌》一書，而達爾文則在1838年其中一本日誌中將此書列入待讀書單[16]。對理察森來說，塞姆的色彩書是色彩的田野指南，有助於在旅程中清楚辨認罕爲人知動物的色彩，以及爲普羅大衆和科學界讀者寫下精確生動的描述。如此就不難想見，在遠征探險領域初出茅廬的達爾文爲何也會覺得該書十分實用。

色表與蝴蝶：藝術及科學中的動物色彩

如同塞姆在《維爾納色彩命名法》第一版(1814)前言中所指出，可靠的色彩標準是分類學的必備要件。個別色彩的名稱和予人的感知如果會造成困惑，就無法派上用場。只要能解決這個問題，「結合文字描述、圖像和色彩名稱三者就能將實物完美再現，僅次於親眼見到實物本身。」考量再現或藝術的重要功用在於可作爲科學家的分類工具，可以想見以自然史藝術家最積極發展操作型色彩體系(供個人或大衆利用)，例如愛丁堡「花卉畫家」塞姆。長久以來許多藝術家，尤其是植物學領域的藝術家，皆曾爲了相關課題費盡心思，其中包括詹姆斯‧索爾比(James Sowerby, 1757–1822)。

索爾比主要繪製植物畫(見頁172-75)，此外也爲喬治‧蕭恩(George Shaw, 1751–1813)於1794年出版之《新荷蘭動物學》繪製圖版，該書取材史上最早數次遠征澳洲的成果，首次將澳洲一些動物的樣貌公諸於世。蕭恩在爲索爾比爲名副其實的「無雙鸚鵡」(Nonpareil parrot，東玫瑰鸚鵡)所繪圖版提供的圖說中指出：「其羽毛之優雅、色彩之貴氣，實難想像

有任何鳥禽可與之匹敵。前述於圖版中的呈現如此精確⋯⋯在此毋庸以文字贅述[17]。」就如塞姆所預設，圖版的色彩與「實物本身」無異。

一些自然史插畫繪者嘗試發展和運用不同的色彩體系，例如索爾比即在1809年出版《色彩的全新闡釋》。他並未像塞姆一樣在編修的色彩書中提供色票，而是發展出一套「色表」(chromatometer)，基本上是以模板搭配標準稜鏡，利用從稜鏡投出的光譜色在模板上的位置來明確定義色彩。

色表的優點是利用「眞實」的色彩來定義，而非色料再現的色彩，後者可能因混合方式、紙張種類、褪色等因素而有所不同。然而，色表和稜鏡裝置搬動不便且難以熟練操作，遠征探險或田野調查時並不實用。因此索爾比提供了一種「色度表」(chromatic scale)，以類似網格的方式呈現並定義三原色(黃、紅、藍)混合得出的63種色彩(另外還列入五種白色)。

綜覽塞姆的色彩書中與動物界有關的色彩，有一點饒富興味且值得注意：約有三分之二是鳥禽的顏色，剩下三分之一則是昆蟲的顏色。哺乳類動物大多遭到忽略，魚類亦同。哺乳類動物的主要分類依據仍是解剖形態(尤其是骨骼構造)。至於魚類，由於當時大衆多半無從觀察魚類活體，所以提供魚類的參考圖像也沒有太大的助益。

但是鳥類和昆蟲一直都因爲色彩而格外引人矚目，因此色彩也成爲辨識和描述時大量使用的特徵。畫家也因此負有重責大任，作畫時對於色彩的精準度，須和分類學家在爲動物分類時同等嚴謹和系統化。鳥類或昆蟲分類學家因此很有可能成爲色彩分類專家，反之亦然，如此發展可說合情合理。

摩西‧哈里斯(1730–c. 1788)即爲這方面的先驅。身爲昆蟲學家及專精雕版畫的藝術家，他在色彩的辨識和分類上投注的心力不下於

14. 參見Parry 1825第346頁。

15. 參見Richardson 1829-37，第1卷，第xxxv頁。

16. 參見達爾文，「待讀書單」及「已讀書單」筆記本(1838-51)，劍橋大學圖書館館藏珍本編號CUL-DAR119。
　　吉斯‧盧梅克謄錄，「線上達爾文」網站，第IV [2r]頁。

17. 參見Shaw 1794，第1卷，第3頁。

鳥卵學

「鳥卵學」是19世紀開始流行的鳥卵採集活動，當時被視爲一種科學研究，但到了20世紀慢慢被視爲休閒活動而非科學學門。採集鳥卵如今在英國已遭列爲非法行爲，在美國則受到法規限制。以下爲威廉・查普曼・修伊森（William Chapman Hewitson）所著之《英國鳥卵學》（1833）內頁。修伊森在此書引言中，描述自身對大自然的熱愛和採集鳥卵所獲得的樂趣，並介紹200餘種英國繁殖鳥類所產的卵、繁殖習性、窩巢建築方式以及產卵數。

動物學中的色彩：主題性或系統性？

倉鴞	縱紋腹小鴞	白腹毛腳燕	猛鴞	海鸚	鷗鴉
1. 雪白	1. 雪白	1. 雪白	2. 紅白	2. 紅白	3. 紫白

啄木鳥	翠鳥	灰澤鵟	西方澤鵟	蒼鷹	石鵰
4. 黃白	5. 橙白	7. 脫脂奶白	8. 灰白	8. 灰白	9. 灰燼灰

林岩鷚	紅尾鴝	戴勝	波紋林鶯	斑姬鶲	歐歌鶇
11. 法國灰	12. 珍珠灰	13. 黃灰	15. 綠灰	32. 銅鹽藍	32. 銅鹽藍

田鶇	寒鴉	美洲杜鵑	具粗短圓錐形嘴喙的雀類	小嘴烏鴉	渡鴉
33. 綠藍	33. 綠藍	34. 灰藍	34. 灰藍	34. 灰藍	52. 蘋果綠

 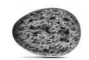 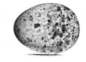 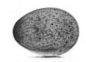 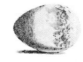

■ 喜鵲
54. 草綠

■ 冠小嘴烏鴉
55. 鴨綠

■ 禿鼻鴉
56. 樹汁綠

■ 雲雀
60. 油綠

■ 草鷚
60. 油綠

■ 灰白喉林鶯
68. 番紅花黃

 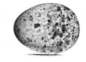 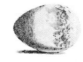

■ 夜鶯
69. 膽石黃

■ 園林鶯
70. 蜂蜜黃

■ 灰伯勞
74. 赭黃

■ 紅背伯勞
78. 雌黃橙

■ 紅隼
79. 棕橙

■ 燕隼
81. 深紅橙

■ 冠山雀
82. 瓦紅

■ 灰背隼
85. 朱砂紅

■ 大山雀
86. 極光紅

■ 歐亞柳鶯
86. 極光紅

■ 遊隼
87. 動脈血紅

■ 歐金翅雀
88. 肉紅

■ 藍山雀
89. 玫瑰紅

■ 林鷸
93. 紅蚧蟲紅

■ 北雀鷹
99. 棕紅

■ 歐洲蜂鷹
100. 深橙棕

■ 鳶
101. 深紅棕

■ 鵟
101. 深紅棕

■ 魚鷹
103. 栗棕

■ 西方黃鶺鴒
104. 黃棕

■ 圃鵐
105. 木棕

■ 山鴉
107. 毛棕

■ 岩鷚
109. 橄欖棕

■ 杜鵑
110. 黑棕

他在昆蟲描述和分類上的努力。他在《英格蘭昆蟲誌》(1776)中提出「色環圖」(Scheme of colours)，幾乎將色彩和他研究的昆蟲活體一視同仁。

他坦承書中所用的色彩和「色調」術語「僅畫家熟識，罕爲大衆所知」，因此提供了色環圖。色環圖的功用在於幫助不熟悉繪畫的一般讀者釐清書中所用術語，並且如之後的塞姆所強調，「讓讀者得以判別點綴昆蟲身上多個部位的不同色調[18]」。在此，觀看的方式已然成爲知曉的方式，成爲能夠加以辨認的方式。

哈里斯在《英格蘭鱗翅目》(1775)中則以插圖呈現蝴蝶解剖構造的色彩編碼系統示意圖，特別是他認爲可供區辨不同物種的重要依據：翅膀構造中許多複雜的「薄膜」和「翅腱」。在19世紀晚期到20世紀上半葉的動物學出版品、圖表海報和模型，皆大量利用色彩編碼來辨認和介紹解剖構造，現今的科學插圖和數位3D模型仍持續沿用此種方式。

色彩系統分類學

隨著自然科學於19世紀邁向「專業化」，加上各種科技逐步發展及發現大量新物種，無論是動物分類學或色彩分類學都更爲繁複精細。19世紀上半葉，新物種的發現和分類得力於塞姆色彩書及其他色表，但是到了19世紀下半葉和20世紀初，開始需要新的輔助方法。

在美國鳥類學家羅伯特‧里奇韋(1850–1929)從19世紀下半葉到20世紀初的持續努力下，終於發展出新的方法。他寫了兩部重要著作，皆探討如何將色彩系統分類學運用在鳥類的分類。

在1886年出版的《爲博物學家設計之色彩命名法及給鳥類學家的實用知識大全》，他提出一套新的色彩體系(包含186種經命名的色彩範例)以及色彩字典(收錄色彩的英文、拉丁文、德文、法文、西班牙文、義大利文和

挪威文／丹麥文名稱)，並將兩者統整成一套簡單的鳥類辨識系統。他和塞姆看法一致，認爲有必要將色彩術語標準化並賦予定義，而他的色彩系統也和塞姆的色彩書一樣，是因鳥類學家進行田野工作時覺得「有所匱乏」而發展出來。如里奇韋所認知的：

> 無論專業或業餘的博物學家，他們主要「渴求之物」無疑是可用來辨識物種描述中不同深淺顏色的工具，以及能夠判斷想要在原創描述中用於指稱的某個特定色調究竟採用何種名稱[19]。

他對於當時缺乏此類出版品表達不滿，提到塞姆的1821年版色彩書是他能夠參考的書籍中出版年代最新的。雖然認可塞姆色彩書的實用性，但他也簡述該書的缺點：「隨著時代變遷，從前的色彩名稱意義也有所改變，許多名稱與原本要呈現的色調不再相符[20]。」

里奇韋一度想要採用他那個時代大量製造的「繪畫用顏料」(包括苯胺染料和顏料)，這種顏料的呈色「穩定性」更佳。他也處理了根據大衆熟悉物品來命名色調和不同深淺顏色時「任意武斷」的問題，例如塞姆色彩書中的「毛棕」、灰燼色、丁香色等，他指出如此一來「不同色彩命名上的差異太大，色彩命名若沒有……固定標準，幾乎毫無參考價值」。

里奇韋探討色彩系統分類的著作，成爲他後續執筆的《北美鳥類史》(1905)中現代田野指南概念的開端。尤其是在令人驚豔的圖版中，可以見到精確使用的色彩，以達到鮮明的視覺呈現，容易混淆的幾種鳥禽頭部幾乎像是可相互比較的色票般並置描述，讓人一眼就能輕鬆快速比較和辨認，對於在野外的業餘觀鳥人來說尤其方便。

而里奇韋在學術生涯晚期又回頭研究色彩，並於1912年出版《色彩標準與色彩命名法》，由此可知色彩系統分類學在他心目中的重要

18. 參見Harris 1776第 iv 頁。
19. 參見Ridgway 1886第9頁。
20. 參見Ridgway 1886第10頁。

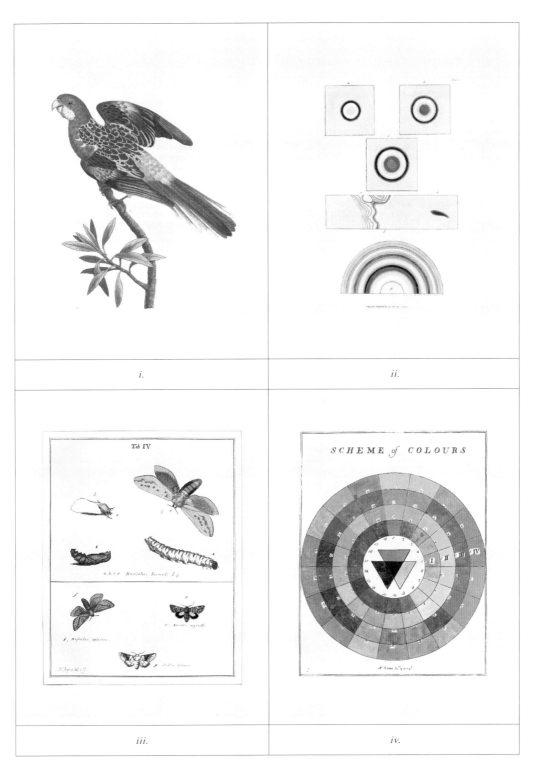

i. 東玫瑰鸚鵡圖像，出自喬治‧蕭恩，《新荷蘭動物學》，卷1，1794。

ii. 圖版1，詹姆斯‧索爾比，《色彩的全新闡釋：原色、稜鏡色彩和物體色彩》，1809。

iii. 不同種類的蛾，出自摩西‧哈里斯，《英格蘭昆蟲誌》，1776。

iv. 色環圖，出自摩西‧哈里斯，《英格蘭昆蟲誌》，1776。

約瑟夫・班克斯的貝類藏品

《奮進號》(HMS *Endeavour*)航程 (1768–1771)中探集的貝類。此托盤裡的貝類是隨船植物學家約瑟夫・班克斯爵士(Sir Joseph Bank)於庫克船長(Captain Cook)第一次遠航行程中在巴西、大溪地、紐西蘭和澳洲等地的海灘探集而得。

動物學中的色彩：主題性或系統性？

1		小枇杷螺	2		烏龜芋螺	3		細線芋螺
		93. 紅蚧蟲紅			82. 瓦紅			43. 微紅丁香紫
4		大理石芋螺	5		大西洋榮光芋螺	6		紅磚芋螺
		104. 黃棕			86. 極光紅			5. 橙白

查爾斯・達爾文的貝類藏品

《小獵犬號》(HMS *Beagle*) 航程 (1831–1836) 中採集的貝類。達爾文是在搭乘《小獵犬號》出航時首次接受真正的自然史研究訓練,此抽屜裡的貝類,即是達爾文出航時在南美洲多個不同地點採集而得。

141

動物學中的色彩:主題性或系統性?

1	■	黑巾牡蠣	2	■	殼菜蛤	3	■	桔梗文蛤
		40. 帝王紫			24. 蘇格蘭藍			80. 紅橙
4	■	殼菜蛤	5	■	斧形尖峰蛤	6	■	海扇蛤
		36. 藍紫			7. 脫脂奶白			83. 風信子紅

i.

ii.

iii.

iii.

iv.

　　i . 不同種類的雀鳥，出自史賓賽‧富勒頓‧貝爾德、湯瑪斯‧梅奧‧布魯爾及羅伯特‧里奇韋，《北美鳥類史》，
　　　　卷2，1905。
　　ii . 不同百靈科鳥類，出自史賓賽‧富勒頓‧貝爾德、湯瑪斯‧梅奧‧布魯爾及羅伯特‧里奇韋，《北美鳥類史》，
　　　　卷2，1905。
(iii-iv). 演色表，羅伯特‧里奇韋，《色彩標準與色彩命名法》，1912。

性。他在此書中將早期提出的色彩系統延伸
發展，並如從前批判塞姆一般指出自己所提
系統的缺點：色彩種類數量不足且分類編排
方式「不科學」。

由於格局更廣大且「客觀性」有所提升，他的
新作不僅由鳥類學家所採用，也如同塞姆的
色彩書一般「廣為動物學家、植物學家、病
理學家和礦物學家所用[21]」。該書至今仍是藝
術和科學各領域的標準參考書。

里奇韋的色彩分析中運用了實際的太陽光譜，
精確定義了色彩、色相、明色調（tint）、暗色
調（shade）、色調（tone）和色階，於53幅圖版
中提供超過千枚色票，開現今彩通（Pantone）
色票之先河。里奇韋也將高明的分類技巧運用
在重返探索之旅中最著名地點所得的結果，
即探險家重回《小獵犬號》航程鼎鼎大名的目
的地加拉巴哥群島的結果，特別是用於分類
「達爾文雀」（Darwin's finches）。

他根據美國魚類委員會（US Fish Commission）
派出的蒸汽船《信天翁號》（Albatross）遠征隊
於1888年採集的標本，首次描述了大仙人掌地
雀（Española cactus finch；學名為 *Geospiza
conirostris*）的物種特徵。大仙人掌地雀雌鳥
對於普通觀察者來說極難辨認和區分，而里
奇韋巧妙描述其特徵，精確程度與理察森對
於北極「拉普蘭雀」的描述不相上下：

上半身暗淡煤灰色；胸腹部顏色類似，但有
不明顯的淡灰黃條紋向尾部延伸，淡灰黃色
愈向尾部延伸逐漸成為主色，煤灰色則逐漸
縮減成寬條紋[22]。

「達爾文雀」至今仍被視為達爾文天擇和生物
適應性理論的「活見證」，堪稱科學史上最著
名的動物群體，而里奇韋為該群體中的單一
個體提供了首項正式動物學紀錄的「嚴謹」色
彩描述。

從達爾文運用的色彩名稱和塞姆的色彩書，19
世紀到20世紀初期的動物學家和動物科學畫家
持續發掘更早期的資料來源，並不斷根據野外
的辨識和描述以及分類學上的需求加以改善。

這類色彩體系一方面隨著動物學、系統分類
學和其他科學領域整體變動而演變，另一方
面也呼應藝術、科技和社會發展（例如出現
愈來愈多業餘鳥類學家）的脈動，因此也反
映了自然科學、藝術及社會更廣泛的變動。

21. 參見Ridgway 1912，〈前言〉，第i頁。
22. 參見Ridgway 1890第106頁。

iii.

綠色
Greens.

GREENS.

Nº.	Names	Colours	ANIMAL	VEGITABLE	MINERAL
46	Celandine Green.		Phalæna Margaritaria.	Back of Tussilago Leaves.	Beryl.
47	Moun -tain Green.		Phalæna Viridaria.	Thick-leaved Cudweed, Silver-leaved Almond.	Actynolite Beryl.
48	Leek Green.			Sea Kale, Leaves of Leeks in Winter.	Actynolite Prase.
49	Blackish Green.		Elytra of Meloe Violaceus.	Dark Streaks on Leaves of Cayenne Pepper.	Serpentine.
50	Verdigris Green.		Tail of small Long-tailed Green Parrot.		Copper Green.
51	Bluish Green.		Egg of Thrush.	Under Disk of Wild Rose Leaves.	Beryl.
52	Apple Green.		Under Side of Wings of Green Broom Moth.		Crysoprase.
53	Emerald Green.		Beauty Spot on Wing of Teal Drake.		Emerald.

GREENS.

No.	Names	Colours	ANIMAL	VEGETABLE	MINERAL
54	Grass Green		Scarabæus Nobilis.	General Appearance of Grass Fields. Sweet Sugar Pear	Uran Mica.
55	Duck Green		Neck of Mallard	Upper Disk of Yew Leaves.	Ceylanite
56	Sap Green.		Under Side of lower Wings of Orange tip Butterfly.	Upper Disk of Leaves of woody Night Shade.	
57	Pistachio Green.		Neck of Eider Drake	Ripe Pound Pear. Hypnum like Saxifrage.	Crysolite.
58	Asparagus Green.		Brimstone Butterfly.	Variegated Horse-Shoe Geranium.	Beryl.
59	Olive Green.			Foliage of Lignum vitæ.	Epidote Olvene Ore.
60	Oil Green.		Animal and Shell of common Water Snail.	Nonpareil Apple from the Wall.	Beryl
61	Siskin Green.		Siskin.	Ripe Coalmar Pear. Irish Pitcher Apple.	Uran Mica.

No.	名稱	顏色	動物		
46	白屈菜綠		珍珠野螟蛾		
47	山綠		綠尺蛾		
48	韭綠				
49	黑綠		堇紫地膽鞘翅		
50	銅鏽綠		小隻長尾綠鸚鵡尾羽		
51	藍綠		鶇鳥鳥卵		
52	蘋果綠		綠金雀花蛾翅膀腹面		
53	祖母綠		小水鴨雄鳥翼鏡		

塞姆所編撰1821年版本
裡第一份綠色系演色表
中,有4種綠色原本由維
爾納命名(編號47、48、50
及52),另有3種綠色源自
皮卡德的色彩體系(編號
46、49及53),還有1種
綠色源自倫茨的色彩體系
(編號51)。

綠 / G r e e n s　(i).

植物		礦物	
款冬葉片背面		綠柱石	
厚葉鼠麴草； 銀葉扁桃		陽起石；綠柱石	
海芥藍； 冬季的韭蔥葉片		陽起石；蔥綠玉髓	
辣椒葉片 深色條紋		蛇紋石	
		銅綠	
野薔薇葉背		綠柱石	
		綠玉髓	
		祖母綠	

46. 白屈菜綠

(i). 珍珠野螟蛾〔學名 *Glyphodes margaritaria*〕
(ii). 款冬〔冬花；學名 *Tussilago farfara*〕葉片背面
(iii). 綠柱石〔矽酸鹽礦物〕

白屈菜綠是由銅鏽綠和灰燼灰混合而成。〔W〕

150

iii
綠
色

動物

Tussilago Farfara 4c

植物

動物：
尤金烏斯‧約翰‧克里斯托‧艾斯柏，《師法自然之蝴蝶圖鑑》，1786。
白屈菜綠可見於「珍珠野螟蛾」的翅膀（最上排）。

植物：
《款冬》，水彩畫，年代不詳。
白屈菜綠可見於款冬葉片背面。

礦物：
《精選貴重寶石》，插畫，1898。
白屈菜綠可見於綠柱石（第二排左起第二），圖中的綠柱石嵌於無色黃玉之中。

礦物

47. 山綠

(i). 綠尺蛾〔學名*Phalaena viridaria*〕
(ii). 厚葉鼠麴草〔鼠麴草屬〕；
　　　銀葉扁桃〔扁桃；學名*Prunus dulcis*〕
(iii). 陽起石〔矽酸鹽礦物〕；綠柱石〔矽酸鹽礦物〕

山綠是由祖母綠混合大量藍色和一些黃灰而成。〔W〕

Plate 32

Gnaphalium purpureum L.

229

Augt & Aug Published by Jas Sowerby, London.

動物：
彼德‧克拉默及卡斯帕‧史托，《異國蝴蝶誌》，卷4，1782。
山綠可見於綠尺蛾（下排右側）的翅膀。

植物：
艾莉諾‧瓦倫汀－貝特蘭及愛妮德‧卡頓，《福克蘭群島開花植物及蕨類圖鑑》，1921。
山綠可見於鼠麴草葉片。

礦物：
詹姆斯‧索爾比，《英國礦物學》，卷3，1802－1817。
山綠可見於陽起石。

48. 韭綠

韭綠是由祖母綠混合一些棕色和藍灰色而成。〔W〕

(i). ——————
(ii). 海芥藍〔學名 *Crambe maritima*〕；
冬季的韭蔥〔學名 *Allium porrum*〕葉片
(iii). 陽起石〔矽酸鹽礦物〕；蔥綠玉髓〔矽石〕

動物

植物

動物：
詹姆斯・鄧肯，《英國蝴蝶圖鑑》，1840。
韭綠可見於「綠脈白粉蝶」的後翅（中間）。*

植物：
皮耶－約瑟・禾杜德，《百合科花朵圖鑑》，1805。
韭綠可見於韭蔥葉片。

礦物：
《天然綠玉髓》，插畫，年代不詳。
韭綠可見於蔥綠玉髓。

礦物

49. 黑綠

(i).　　董紫地膽〔董紫油甲蟲的鞘翅；學名*Meloe violaceus*〕
(ii).　　辣椒〔學名*Capsicum annuum*〕葉片深色條紋
(iii).　　蛇紋石〔矽酸鹽礦物〕

黑綠是由草綠混合相當分量的黑色而成。〔W〕

動物

植物

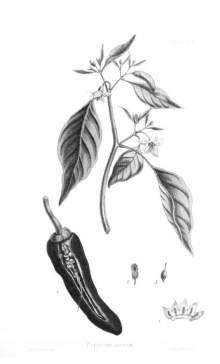

153

iii

綠色

礦物

1　　　　　2　　　　　3

動物：
威廉·法勒，《大不列顛及愛爾蘭鞘翅目昆蟲誌》，卷5，1891。
黑綠可見於「董紫油甲蟲」的背部（第三排中間）。

植物：
愛德華·漢彌頓，《順勢療法藥用植物圖鑑》，1852。
黑綠可見於辣椒的葉片。

礦物：
雷歐納·史賓賽，《世界礦物誌》，1916。
黑綠可見於蛇紋石(左)。

(i). 　小隻長尾綠鸚鵡的尾羽（長尾鸚鵡；學名*Psittacula longicauda*）
(ii). 　——————
(iii). 　銅綠〔金屬〕

動物：
約翰・古爾德，《亞洲
鳥類》，卷6，1850。
銅鏽綠可見於長尾鸚鵡
的尾羽。

植物：
《柯蒂斯植物學雜誌》，
1832。
銅鏽綠可見於名爲「細
茸毛柱」的仙人掌。*

礦物：
路易・席默南，《地下生
活：礦與礦工》，1869。
銅綠（中間）呈現的綠色
即爲銅鏽綠。

動物

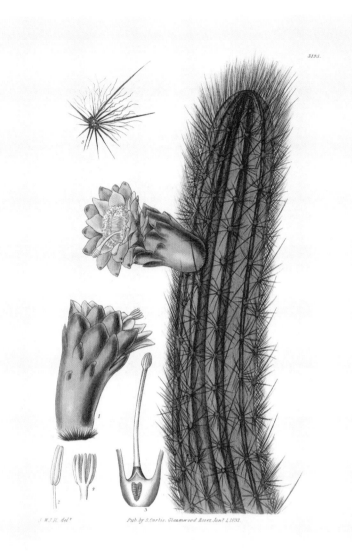

植
物

礦
物

51. 藍綠

(i).　　鶇鳥〔鶇科〕鳥卵
(ii).　　野薔薇葉片背面〔狗薔薇;學名 *Rosa canina*〕
(iii).　　綠柱石〔矽酸鹽礦物〕

藍綠是由柏林藍混合一些檸檬黃和灰白而成。

156

iii
綠
色

動物

植物

動物:
約翰·詹姆斯·奧杜邦,
《美國鳥類圖鑑》,1827–
1838。
藍綠可見於鶇鳥卵殼。

植物:
威廉·伍德維,《醫用
植物學》,1832。
藍綠可見於狗薔薇葉片
背面。

礦物:
約翰·戈特洛普·庫爾,
《礦物界大全》,1859。
藍綠可見於綠柱石(下
排左起第一及第二)。

礦物

52. 蘋果綠

(i).　　綠金雀花蛾〔學名*Ceramica pisi*〕翅膀腹面
(ii).　　─────────
(iii).　　綠玉髓〔矽石〕

蘋果綠，是由祖母綠混合一些灰白而成。〔W〕

PL. 122.　　　　　　　　　N 244.

1. 2. Broom Moth.
5. 6. Glaucous Shears.
10. The Stranger.
3. 4. Nutmeg Moth.
7. 8. 9. Shears Moth.
11. 12. Brindled Green.

動物

Calville blanc

植物

EDELSTEINE.

礦物

動物：
理查‧邵斯，《不列顛群島蛾類圖鑑》，1920。
蘋果綠可見於「綠金雀花蛾」（最上排）翅膀腹面。

植物：
皮耶─約瑟‧禾杜德，《絕美花卉圖鑑精選集》，1833。
蘋果果皮呈現的色彩即為蘋果綠。*

礦物：
《邁耶百科全書》，1895–1897。
蘋果綠可見於綠玉髓（下排中間）。

53. 祖母綠

(i).　　小水鴨〔學名*Anas crecca*〕雄鳥翼鏡
(ii).　　————
(iii).　　祖母綠〔綠柱石；矽酸鹽礦物〕

祖母綠是混合約莫等量的柏林藍和藤黃而成；祖母綠是維爾納色彩命名體系中的招牌色彩，對於命名體系中所有招牌色彩，維爾納皆未描述如何混合而成。

iii
綠
色

動物

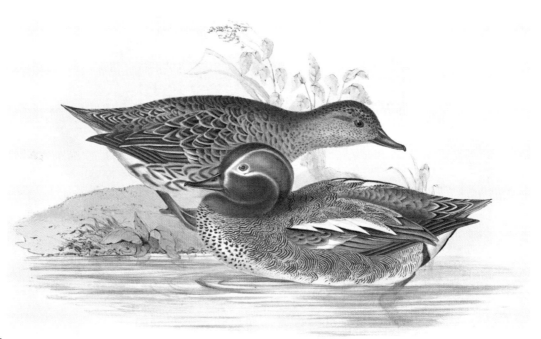

動物：
約翰·古爾德，《歐洲鳥類》，卷5，1832–1837。
祖母綠可見於小水鴨的翼鏡。

植物：
柯奈利斯·安東·揚·亞伯拉罕·奧德曼斯，《荷蘭植物圖鑑》，1865。
祖母綠可見於榕樹的葉片。*

礦物：
喬治·弗雷德里克·昆茨，《北美寶石礦物及貴重寶石》，1890。
祖母綠寶石（最上排右側）呈現的色彩即為祖母綠色。

礦物

No.	名稱	顏色	動物		
54	草綠		高貴長腳花金龜		
55	鴨綠		綠頭鴨頸部		
56	樹汁綠		紅襟粉蝶後翅腹面		
57	開心果綠		歐絨鴨頸部		
58	蘆筍綠		硫黃蝶		
59	橄欖綠				
60	油綠		淡水螺螺體及螺殼		
61	黃雀綠		黃雀		

塞姆所編撰1821年版本裡
第二份綠色系演色表中，
有1種綠色原本由維爾納
命名(編號54)，另有3種
綠色源自皮卡德的色彩體
系(編號57、58及59)，1
種綠色源自倫茨的色彩體
系(編號60)，1種綠色源
自詹姆森的色彩體系(編
號61)，還有2種綠色源自
塞姆於1814年自訂的色
彩體系(編號55及56)。

植物		礦物	
草原整體外觀； 香梨		鈾雲母	
歐洲紅豆杉葉片 正面		鐵鎂尖晶石	
歐白英葉片正面			
成熟磅梨； 形似灰苔的虎耳草		貴橄欖石	
馬蹄天竺葵斑葉		綠柱石	
愈瘡木成簇葉片		綠簾石；橄欖石	
牆上的「無匹」品種 蘋果		綠柱石	
成熟的「科瑪」品種西 洋梨；「愛爾蘭插穗」 品種蘋果		鈾雲母	

草綠，是由祖母綠混合一些檸檬黃而成。〔W〕

(i).　　高貴長腳花金龜〔學名*Gnorimus nobilis*〕
(ii).　　草原整體外觀〔禾本科〕；香梨〔學名*Pyrus communis*〕
(iii).　　鈾雲母〔銅鈾雲母；磷酸鹽礦物〕

動物

植物

動物：
奧爾基．雅各布森，《俄
羅斯及西歐甲蟲誌》，
1905。
草綠可見於高貴長腳花
金龜背部（第二排左起
第二）。

植物：
奧古斯特．曼茨及卡爾．
歐斯頓費德，《北歐植物
圖鑑》，卷2，1917。
草綠可見於多種草類的
莖稈。

礦物：
《銅鈾雲母》石版畫，
1967。
草綠可見於銅鈾雲母。

礦物

55. 鴨綠

(i). 綠頭鴨〔學名 *Anas platyrhynchos*〕頸部
(ii). 歐洲紅豆杉〔學名 *Taxus baccata*〕葉片正面
(iii). 鐵鎂尖晶石〔尖晶石礦物〕

鴨綠是維爾納色彩體系中新加入的顏色，是在《維爾納色彩命名法》一書出版後才新增；鴨綠是由祖母綠混合一些靛藍、大量藤黃和極少洋紅而成。〔W〕

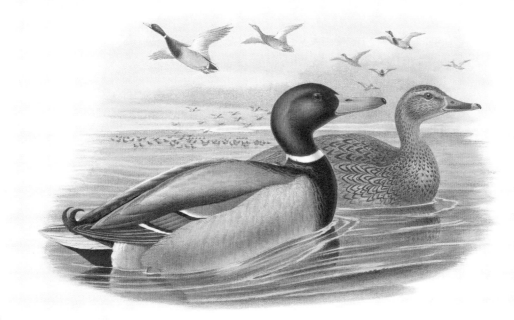

動物

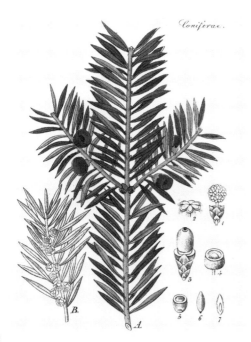

植物

礦物

動物：
約翰·古爾德，《歐洲鳥類》，卷5，1832–1837。
綠頭鴨雄鳥頸部羽毛呈現的色彩即為鴨綠。

植物：
維里巴德·亞圖斯，《醫療與藥用植物全書》，1876。
鴨綠可見於歐洲紅豆杉的葉片。

礦物：
萊哈德·布朗斯，《礦物界》，卷2，1912。
鴨綠可見於鐵鎂尖晶石（第二排右）。

56. 樹汁綠

(i). 　　　紅襟粉蝶〔學名 *Anthocharis cardamines*〕後翅腹面
(ii). 　　　歐白英〔苦茄；學名 *Solanum dulcamara*〕葉片正面
(iii). 　　　————

樹汁綠是由祖母綠混合大量番紅花黃和一些栗棕而成。

164

iii
綠
色

動物

植物

Solanum dulcamara

動物：
詹姆斯·鄧肯，《英國蝴蝶圖鑑》，1840。
樹汁綠可見於紅襟粉蝶翅膀腹面（下排左）。

植物：
雅各·畢格羅，《美國醫用植物學》，卷1，1817。
樹汁綠可見於苦茄的葉片。

礦物：
詹姆斯·索爾比，《異國礦物圖鑑》，1811。
樹汁綠可見於普通輝石（圖中所有標本）。*

礦物

57. 開心果綠

開心果綠是由祖母綠混合一些檸檬黃
和少量棕色而成。〔W〕

(i).　　歐絨鴨〔聖卡斯伯特鴨；學名 *Somateria mollissima*〕頸部
(ii).　　成熟「磅梨」〔梨屬〕；形似灰苔的虎耳草〔石荷葉；虎耳草屬〕
(iii).　　貴橄欖石〔矽酸鹽礦物〕

動物

274.

TUFBRÄCKA, SAXIFRAGA CÆSPITOSA L.

植物

礦物

動物：
約翰・古爾德，《大不列
顛鳥類》，卷5，1862–
1873。
開心果綠可見於歐絨鴨
頸部。

植物：
卡爾・林德曼，《北歐
植物圖錄》，1905。
開心果綠可見於虎耳草
的葉片。

礦物：
約翰・戈特洛普・庫爾，
《礦物界大全》，1859。
開心果綠可見於貴橄欖
石（最右側從上數起第
六）。

58. 蘆筍綠

蘆筍綠是由開心果綠混合大量灰白而成。〔W〕

(i).　　　硫黃蝶〔鼠李鉤粉蝶；學名 *Gonepteryx rhamni*〕
(ii).　　 馬蹄天竺葵〔學名 *Pelargonium zonale*〕斑葉
(iii).　　綠柱石〔矽酸鹽礦物〕

iii
綠
色

動物

動物：
彼德‧克拉默及卡斯
帕‧史托，《異國蝴蝶
誌》，卷2，1782。
蘆筍綠可見於硫黃蝶的
翅膀（中排右）。

植物：
路易‧凡豪特及夏爾‧
勒梅，《歐洲庭園及溫
室花卉》，1857。
蘆筍綠可見於馬蹄天竺
葵的葉片。

礦物：
雷歐納‧史賓賽，《世
界礦物誌》，1916。
蘆筍綠可見於綠柱石（下
排）。

COUNTESS OF RECTIVE *Hdan*

植物

礦物

59. 橄欖綠

(i). ————
(ii). 成簇的愈瘡木葉片〔愈瘡木屬;學名*Lignum vitae*〕
(iii). 綠簾石〔矽酸鹽礦物〕;橄欖石〔矽酸鹽礦物〕

PLATE 15

167

iii

綠

色

動物

植物

Pub.^d by J.^sRidgway 169 Piccadilly Feb. 1. 1839.

礦物

動物:
理查・布林斯利・辛
茲,《硫磺號之旅動物
學》,1843。
橄欖綠可見於瘤蜷(上
排右)。*

植物:
約翰・林德利,《愛德
華茲植物圖錄》,1829–
1847。
橄欖綠可見於愈瘡木的
葉片。

礦物:
雷歐納・史賓賽,《世
界礦物誌》,1916。
橄欖綠可見於綠簾石(上
排)。

60. 油綠

(i).　　淡水螺〔腹足類軟體動物〕螺體及螺殼
(ii).　 牆上的「無匹」品種蘋果〔學名 *Malus domestica*〕
(iii).　綠柱石〔矽酸鹽礦物〕

iii
綠
色

BRITISH SHELLS, PL. XII.

動物

油綠是由祖母綠混合檸檬黃、栗棕和
黃灰而成。〔W〕

植
物

礦
物

動物：
喬治‧布列廷罕‧索爾
比二世，《英國貝類圖
鑑索引》，1859。
油綠可見於淡水螺的螺
殼（第二排中間靠左）。

植物：
約翰‧威廉‧懷恩曼，
《花卉植物圖典》，1737。
油綠可見於蘋果的果皮。

礦物：
《烏拉山貴綠柱石》，插
畫，19世紀。
油綠可見於綠柱石。

61. 黃雀綠

(i).　　　黃雀〔學名 *Spinus spinus*〕
(ii).　　　成熟的「科瑪」品種西洋梨〔學名 *Pyrus communis*〕；
　　　　　「愛爾蘭插穗」品種蘋果〔學名 *Malus domestica*〕
(iii).　　鈾雲母〔銅鈾雲母；磷酸鹽礦物〕

W.H Fitch del

植物

動物：
約翰・古爾德，《大不列
顛鳥類》，卷3，1862–
1873。
黃雀綠可見於黃雀的胸
部羽毛。

植物：
羅伯特・霍格，《花卉園
藝暨果樹農藝月刊》，
1878–1884。
黃雀綠可見於蘋果果皮。

礦物：
萊哈德・布朗斯，《礦
物界》，卷1，1912。
黃雀綠可見於銅鈾雲母
（下排中間）。

塞姆色彩系統於植物學的應用：
起源與影響

花卉畫與植物學家的標準化色彩體系

作者/朱麗爾·西蒙尼尼
（GIULIA SIMONINI）

派屈克·塞姆（1774–1845）是蘇格蘭首屈一指的花卉畫家，身後留下其他題材的畫作[1]，蘇格蘭國家畫廊（National Galleries of Scotland）就收藏了67幅塞姆的水彩畫，其中包括數幅花卉、水果、昆蟲、鳥禽和蝙蝠習作[2]。其中一幅描繪豌豆和蠶豆的水彩畫[3]更是傑作，可見塞姆卓絕的畫功。

塞姆於1803年開始擔任弟弟的繪畫老師[4]，那一年他29歲，後於1810年出版首部著作《實用花卉畫法教學》。本書的目標讀者其實是他的客戶群——財力不足以聘請老師的「鄉間女士小姐」。十九世紀初期書市有多本介紹混色教學，以繪製彩色花卉的圖書，塞姆的著作也是其中之一。

愛丁堡學術團體喀裡多尼亞園藝協會以及維爾納自然史學會（Wernerian Natural History Society）自1811年起聘僱塞姆擔任素描畫家，塞姆也是後者的「自然史實物指定畫家」[5]。維爾納學會創辦人羅伯特·詹姆森（1774–1854）是愛丁堡大學的自然史教授，他鼓勵塞姆編寫色彩書並提供協助，即知名的《維爾納色彩命名法》（初版1814年；二版1821年）。

書中提供專為博物學家設計的色彩命名法，並附上實際色票作為參照。1801到1814年之間，在英國僅有另外兩本出版品附有類似的演色表：一本是卡爾·路德維希·威德諾（Carl Ludwig Willdenow）所著《植物學及植物生理學原理》（1805）英文版，另一本則是詹姆斯·索爾比的《色彩的全新闡釋：原色、稜鏡色彩和物體色彩》（1809），皆會在後文討論。

儘管如此，英語世界植物學家直到1886年前很可能只使用塞姆的演色表，19世紀數名使用英語的博物學家則在著作中引用塞姆，也大幅提升塞姆色彩命名法的影響力。

英國花卉彩繪教學書中的色彩
「植物畫教學」此種文類於18世紀末開始漸趨熱門，書中提供色彩範例和名稱，但是較無明確組織架構。這類書籍大多由畫家編撰，其中也包括塞姆，他們的初衷可能是為了增加收入[6]。其中一本書的作者是博物學家和科學繪圖畫家詹姆斯·索爾比（1757–1822）。

他的著作《簡明師法自然繪製花卉導論》（1788）目標讀者是「喜愛畫花卉……想學習植物研究並從中獲得樂趣的初學者」。塞姆的色彩書中有收錄混色教學，而索爾比的著作中則包含數幅混合紅黃藍三原色的說明簡圖（索爾比，1788年，圖版X說明）。素描大師愛德華·普里堤（Edward Pretty, 1792–1865）於《論水彩花卉畫法》（1810）中同樣建議使用三種「原始色」，文中所附「色彩表」（Tablet of Colours）呈現利用稀釋黑墨水畫出的灰階表和其他24種色彩範例[7]，但其中只有11種色彩附上名稱。

《花卉繪畫新論》（1797）中的演色表收錄更多色彩名稱，該書最初為匿名出版，作者很可能是家具木工暨花卉畫家喬治·布魯克肖（George Brookshaw, 1751–1823）。書中的59張色票跨了多頁篇幅，呈現許多繪製花卉必須使用的顏料和混色色彩[8]。後來塞姆沿用了其中20種色料和色彩名稱，包括「樹汁綠」、

1. 參見McEwan 1994第566頁；Halsby and Harris 2001第217頁。
2. Dixon 2014.
3. 《豌豆與豆子》，收藏於愛丁堡蘇格蘭國家畫廊，年代不詳，鋼筆、墨水、鉛筆、水彩，貼附於相簿頁面並以鋼筆和淡彩加上邊框，32公分×20.9公分，館藏編號：D 3870.32。
4. Bénézit 2011; Dixon 2014.
5. 《英國國家人物傳記大辭典》。
6. 參見Blunt and Stearn 1995第254–56頁。
7. 參見Pretty 1810，圖版3。
8. 參見Wood 1991第303頁。

i .　派屈克‧塞姆，《豌豆與豆子》水彩畫，年代不詳。
ii .　派屈克‧塞姆，《香豌豆》水彩畫，年代不詳。
iii .　不透明色示範，出自詹姆斯‧索爾比，《植物畫入門：簡明師法自然繪製花卉導論》，1788。
iv .　花瓣範例，出自詹姆斯‧索爾比，《植物畫入門：簡明師法自然繪製花卉導論》，1788。

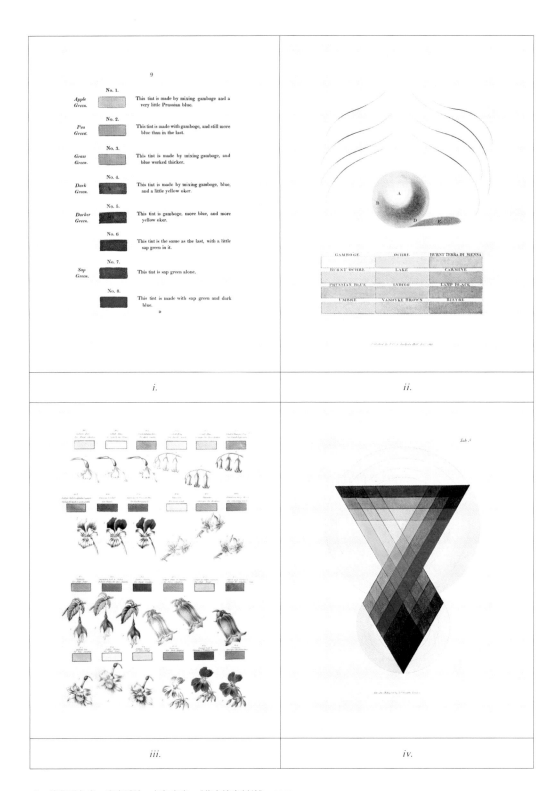

i. 綠色系色表，出自喬治‧布魯克肯，《花卉繪畫新論》，1818。

ii. 色料範例，出自法蘭索瓦‧路易‧托瑪‧馮希亞，《水彩花卉畫法系列教程》，1824。

iii. 編號1-12的色彩，出自詹姆斯‧安德魯斯，《花卉繪畫技法教學》，1836。

iv. 色度表，出自詹姆斯‧索爾比，《色彩的全新闡釋：原色、稜鏡色彩和物體色彩》，1809。

「蘋果綠」和「草綠」。然而布魯克肖的教學書較為與眾不同，因為一般演色表通常是標明色料和染料名稱，而非色彩或混合色彩的名稱。此點從以下兩本書中可清楚得證：畫家法蘭索瓦‧路易‧托瑪‧馮希亞（François Louis Thomas Francia, 1772–1839）所著《水彩花卉畫法系列教程》（1815），以及花卉畫家詹姆斯‧安德魯斯（James Andrews, 1801–1876）的《花卉繪畫技法教學：以自然為師、由淺入深的花卉線稿勾畫及上色系列課程》（1835）。

為了教學，這類演色表常會在書中收錄色彩範例，但基本上並不熱衷為色彩命名，常以替代色料名稱。他們偏好以編號取代色彩名稱，或許是承襲傑出植物畫家費迪南德‧鮑爾（Ferdinand Bauer, 1760–1826）畢生皆以編號色彩作畫的技法[9]。

畫家對於色彩命名興趣缺缺，此點從花卉繪畫教學書中極少標準化的英文色彩名稱可以得證，而植物學家在描述所研究的標本時，也因此僅能自行選用適合的色彩名稱，色彩命名於是成為博物學家的權責。索爾比身兼博物學家及素描高手，曾嘗試推動色彩表現和名稱的標準化。他在花卉畫法教學書第二版中提到，之後預備出版的著作中將收錄色彩名稱清單，並承諾將撰寫「一篇關於全新通用色彩表的論文，該文是吾等進行自然研究的知識現況迫切所需。」

在1809年出版的《色彩的全新闡釋：原色、稜鏡色彩和物體色彩》，即如索爾比所承諾的收錄了色彩名稱清單和色彩表。清單中列出68種英文和拉丁文色彩名稱（包括5種不同的白色），他利用複合詞如「黃綠」和「藍灰」來為色彩命名[10]。不過他的命名系統似乎並未吸引博物學家，可能是因為博物學家認為這套色彩命名法太過抽象（見頁135）。

此外，索爾比的這套系統必須搭配稜鏡使用，而演色表中的色彩範例較小且全部結合於單一圖表呈現，很難用來與花卉標本相互對照，

在田野間使用較為不便。儘管索爾比已提出一套色彩命名系統，博物學家湯瑪斯‧佛斯特（Thomas Forster, 1789–1860）仍於1813年呼籲「以系統化呈現色彩」並且附上「不同的混色比例」[11]供參照。

塞姆於1814年提出色彩命名法後，大受包括植物學家在內的科學家歡迎。他也鼓勵大家運用他制訂的色彩名稱。除了索爾比的色彩系統之外，在塞姆提出演色表之前，僅有另外一套同樣專門為植物學家設計的色彩名稱體系採用英文名稱：卡爾‧路德維希‧威德諾《植物學及植物生理學原理》於1805年出版的英文版（*The Principles of Botany, and of Vegetable Physiology*，見頁178）。這本書的起源與塞姆的色彩書相同，都可追溯至現代礦物學之父維爾納（1749–1817）的學說。

礦物與植物學：科學中的色彩名稱

雖然色彩名稱在科學家描述標本外觀時十分重要，但在18世紀並無通用的色彩名稱。林奈（1707–1778）於《植物哲學誌》（1751）中甚至警告植物學家「切莫太過相信色彩」，認為色彩是辨認植物和分類時不必要的意外[12]。

話雖如此，他還是提出一套涵括範圍有限的色彩命名法，包含38種植物色彩名稱，礦物色彩名稱的數量則更少[13]。其中植物色彩主要分成數個類別：透明、白色、灰燼灰、黑色、黃色、紅色、紫色、藍色和綠色。他在《自然系統》一書中闡述的礦物色彩命名系統包括深色、半透明、清澈（pellucid）、透明、有色、反射色（reflecting）和折射色（refracting）。

維爾納的主張則與林奈不同，他認為色彩是礦物最明顯易辨的可靠特質[14]。他因此在1774年出版的《化石的外部特徵》中提出一套礦物色彩名稱，包括8種主色和54項名稱[15]，維爾納的學生和追隨者很快開始採用這套色彩命名。不過這部著作中並未收錄演色表，曾師從維爾納的羅伯特‧詹姆森於1805年在自己的著作中述及，維爾納原本希望在書中加入演色

9. 參見Lack and Ibáñez 1997；Lack 2015第35–41頁；Mabberley 2017第3–18頁。
10. 參見Sowerby 1809第34–35頁。
11. 參見Forster 1813第119, 121頁。
12. 參見Linnaeus and Freer 2005第229頁。
13. 參見Linnaeus 1751第243–44頁。
14. 參見Werner 1774第58–62頁。
15. 參見Werner 1774第99–127頁。

塞姆色彩系統於植物學的應用：起源與影響

艾蜜莉・狄金生的《植物標本冊》

詩人艾蜜莉・狄金生（Emily Dickinson，1830–1886）自幼即對植物學懷抱濃厚興趣，她9歲即開始研究植物，並於14歲時完成《植物標本冊》。標本冊中包含424件乾燥植物及花卉標本，其中多件皆附有標籤，大多是從她居住的麻薩諸塞州安默斯特（Amherst）地區採集而得。狄金生是安默斯特一帶知名的園藝家，她的詩作和書信中充滿與大自然有關的指涉。

色彩參考

1		仙人掌
		70. 蜂蜜黃
2		金英花
		72. 葡萄酒黃
3		鬱金香
		99. 棕紅
4		四花珍珠菜
		55. 鴨綠
5		卡羅萊納薔薇
		68. 番紅花黃
6		歐洲栗
		59. 橄欖綠
7		蔓越莓
		49. 黑綠
8		蔦蘿
		84. 猩紅
9		大本鹽酸草花瓣
		43. 微紅丁香紫
10		大本鹽酸草葉片
		51. 藍綠
11		歐洲莢蒾
		6. 綠白
12		鏽紅薔薇
		48. 韭綠

表「但始終無暇付諸實現」[16]。維爾納仍為先前未及實現的計畫進行籌備，於1774年之後累積了數百頁手稿，其中包含英文、拉丁文等數種語言中更多的色彩名稱[17]。他的學生和追隨者後來根據維爾納的分類方法並善用這些手稿，在各自執筆的教科書中發展出一套演色表，其中也包括塞姆。

柏林植物學家卡爾・路德維希・威德諾（1765–1812）於1792年出版的教科書《植物學及植物生理學原理》大獲成功，後來更譯成英文，書中的色彩命名法和演色表很可能就參考了維爾納新提出的色彩名稱清單和演色表[18]。然而，威德諾也謹記林奈的說法，主張自己書中的色彩名稱應該只用於「描述苔蘚和真菌，它們的色彩不如其他植物變化多端」[19]。威德諾書中提出一套包含40種拉丁文和德文色彩名稱的命名體系，相關演色表裡則包含36種色彩範例和拉丁文名稱。演色表裡並未呈現的4種色彩為「透明」（hyalinus）、「乳白」（lacteus）、「白」（albus）和「微白」（albidus）[20]。威德諾使用的拉丁文名稱中有23種亦見於維爾納的色彩命名手稿。

威德諾使用的拉丁文名稱中，有23種亦見於維爾納的色彩命名手稿，包括：深藍（cyaneus）、天藍（coeruleus）、灰藍（caesius）、韭綠（prasinus）、黃色（luteus）、金黃（aureus）、赭色（ochraceus）、硫黃（sulphureus）、鐵鏽色（ferrugineus）、紅棕／肝棕（badius/hepaticus）、磚紅（lateritius）、猩紅（coccineus）、肉色（carneus）、血紅（sanguineus）、薔薇色（roseus）、菫色（violaceus）、暗黑（ater）、亮黑（niger）、灰燼灰（cinereus）、灰色（griseus）、鉛

色（lividus）、乳白和白色。其他如蔚藍（azuleus）、銅綠（aerogineus）、橙色（aurantius）和棕色（brunus），則呼應維爾納的拉丁文色彩名稱[21]。

由於維爾納的色彩命名法廣受採納，威德諾可能是在友人亞歷山大・馮・洪堡德（Alexander von Humboldt, 1769–1859）的建議下決定在著作中納入演色表。威德諾最早是在1788年私人開授的植物學課堂上認識洪堡德[22]，但之後於1791到1792年間才於弗萊貝格（Freiberg）正式收洪堡德為學生[23]，他可能就是在此時期收到洪堡德寄來的維爾納新提出之色彩名稱表。

從其他書籍中，也可發現維爾納所提出色彩名稱廣為流傳的證據。法蘭茲・約瑟夫・安東・埃斯特（1739–1801）在《礦物學入門》（1794）前言中揭露，維爾納的學生約翰・弗里德里希・威廉・維登曼（1764–1798）曾於1790年給他一份舊表格，很可能就是維爾納新提出的色彩名稱表[24]。另外，羅伯特・詹姆森在1805年出版的《礦物外部特徵專著》中〈作者引言〉（Advertisement）裡述及，收錄更多色彩名稱的「圖表」是維爾納直接交給他的，已於1804年由維爾納另行出版。

威德諾所著教科書之後所有的再版本和譯本，皆保留初版中的演色表和色彩名稱。柏林藥師腓特烈・戈特洛普・海恩（Friedrich Gottlob Hayne, 1763–1832）於1799年修訂威德諾設計的演色表，在圖版周圍加入色彩範本，並在圖版中央加入植物根部插圖。

英文版的圖版編號10收錄的演色表與原文版本幾乎完全相同；色彩名稱以拉丁文標示，對應的英文名稱則註明於正文中。其餘九張

178
塞姆色彩系統於植物學的應用：起源與影響

16. 參見Jameson 1805第22頁。

17. 參見Freiberg, TU Bergakademie, Universitätsbibliothek, Werner Nachlass, Handschriftlicher Nachlass，第13卷，第84r–263v頁。

18. 在1798年到1829–1833年之間，柏林的郝德和斯彭內爾出版社（Haude und Spener）六次出版《植物學及植物生理學原理》增修版。該書也曾由其他出版社重出，例如蓋倫（Ghelen）於1799年和1805年重出，於1808年由鮑爾（Bauer）重出，之後又於1818年由朵爾（Doll）重出，三家出版社皆位在維也納。該教科書於1794年即由亨里克・史蒂芬斯（Henrik Steffens；1773–1845）譯為丹麥文，於1805年譯為英文，譯者可能是瑪莉亞・伊莉貝薩・賈森（Maria Elizabetha Jacson, 1755–1829），之後於1819年由格哈德・韋特瓦（Gerard Wttewaal, 1776–1839）譯為荷蘭文。

19. 參見Willdenow 1805第197–99頁。

20. 參見Willdenow 1792第236–39頁。

21. 比較Willdenow 1792第236–39頁與弗萊貝格的維爾納手稿。

22. 參見Wagenitz and Lack 2012第3頁；Tkach et al. 2016第13頁。

23. 參見Wagenbreth 1967第165頁。

24. 參見Estner 1794:1第11–12頁。

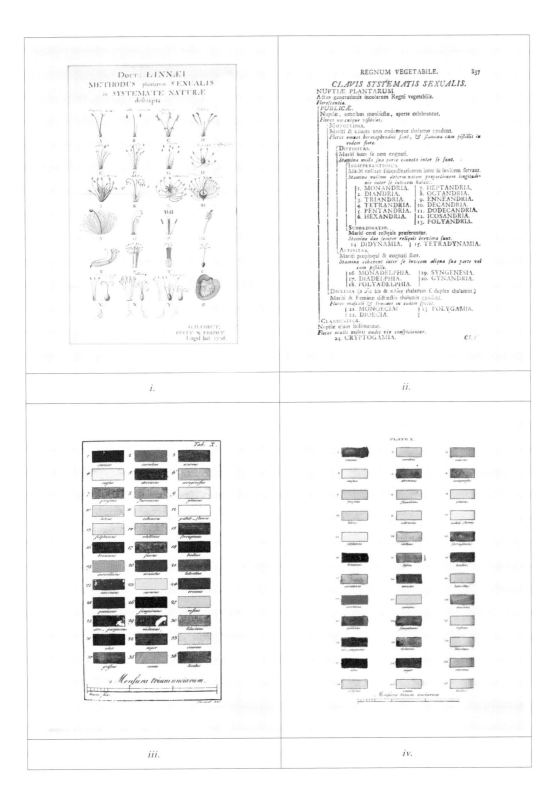

i.「植物的性系統」插圖，出自卡爾‧林奈，《自然系統》，1736。

ii.「植物的性系統」相關敘述，出自卡爾‧林奈，《自然系統》，1758。

iii. 演色表，出自卡爾‧路德維希‧威德諾，《植物學及植物生理學原理》，1792。

iv. 演色表，出自卡爾‧路德維希‧威德諾，《植物學及植物生理學原理》英文版，1805。

《植物圖錄》

《植物圖錄》這本附插圖的園藝雜誌初版於1815年，最後發行年份爲1847，後以《愛德華茲植物圖錄》之名爲人所知。該雜誌的創辦人席登漢‧愛德華茲(Sydenham Edwards, 1768–1819)負責編纂第一至第五卷，並且繪製插圖後交由他人雕版。愛德華

茲於1819年辭世後，先後由詹姆斯‧李奇韋(James Ridgway，生卒年不詳)和約翰‧林德利(1799–1865)接手編輯工作。《植物圖錄》收錄不同植物物種的插圖並輔以簡短的特徵描述。

秋海棠
1. 雪白

千里香(月橘)
2. 紅白

越橘
2. 紅白

全能花
4. 黃白

雪球花
4. 黃白

山茶
4. 黃白

木香
6. 綠白

「西班牙藍鈴花」
26. 靛藍

藍雪花
36. 藍紫

「美洲獐耳細辛」
37. 堇紫

「碎紙灌木」
39. 風鈴草紫

伯萊花
41. 耳報春紫

天使花
43. 微紅丁香紫

葫蘆
47. 山綠

「絲蘭葉刺芹」
48. 韭綠

「綠鈴鐺」
52. 蘋果綠

「草葉烏足蘭」
53. 祖母綠

「寬葉土丁桂」
54. 草綠

夜香花
54. 草綠

「刺球花薊」
55. 鴨綠

鷹爪花
56. 樹汁綠

「金字塔木蘭」
58. 蘆筍綠

「地中海英蒾」
59. 橄欖綠

加拿大鐵杉
61. 黃雀綠

塞姆色彩系統於植物學的應用：起源與影響

「西伯利亞紫菫」
66. 藤黃

鷹爪豆
68. 番紅花黃

「大葉金午時花」
70. 蜂蜜黃

「異葉木槿」
71. 稻草黃

灰毛糖芥
73. 西恩納土黃

「翼柄金合歡」
74. 赭黃

密刺薔薇
75. 奶油黃

「卡倫菊」
76. 荷蘭橙

「胃荚豆」
77. 牛皮橙

鬱金香
83. 風信子紅

帝王花
84. 猩紅

「狹葉葉下珠」
84. 猩紅

「雞舌花」
84. 猩紅

「猩紅風車子」
84. 猩紅

瓶刷子樹
85. 朱砂紅

珊瑚刺桐
86. 極光紅

香蠟梅
87. 動脈血紅

義大利紅門蘭
89. 玫瑰紅

七姊妹薔薇
（荷花薔薇）
90. 桃花紅

雪山薔薇
90. 桃花紅

「沼澤杜鵑」
90. 桃花紅

澳洲木藍
91. 洋紅

海檬果
91. 洋紅

皺葉薔薇
91. 洋紅

「紫岩薔薇」
92. 紫膠蟲紅

「緣毛香芸木」
93. 紅蚧蟲紅

「小紫粉蝶蘭」
93. 紅蚧蟲紅

松葉菊（日中花）
94. 紫紅

紫穗槐
94. 紫紅

「灰葉白千層」
95. 胭脂蟲紅

i.

ii.

i. 不同顏料廠商供應的塊狀水彩：亨利·伯赫·賓寇（Henry Boch Binko），19世紀（下排左邊三塊）；喬瓦尼·亞松（Giovanni Arzone），約1830年（上排）；瓦林暨戴姆斯（Waring & Dimes），約1840–1842年（下排右邊兩塊）。

ii. 派屈克·塞姆，《蜘蛛、甲蟲與昆蟲》水彩畫，年代不詳。

圖版皆有蘇格蘭雕版師傅暨地圖製圖師老丹尼爾‧李薩（Daniel Lizars Sr, 1760–1812）的署名「丹‧李薩刻」（D Lizars Sculpt），編號10的圖版同樣由他刻製。此版本的出版商即出版塞姆編修版《維爾納色彩命名法》的威廉‧布雷伍德（William Blackwood, 1776–1834），由愛丁堡大學出版社（Edinburgh University Press）印製。塞姆也知道此版本，採用了其中幾個新的色彩名稱。

塞姆制訂的色彩名稱

塞姆於編修版《維爾納色彩命名法》中所用的色彩名稱，很可能源自詹姆森的《供礦物學學生使用之礦物外部特徵表》（1804），而後者在編訂過程中則可能參考了維爾納新提出的色彩命名法。詹姆森在該表中提供了80種色彩名稱（如將再細分出的四種鉛灰視為獨立的色彩，則為84種，見頁34），大部分也可見於塞姆的色彩書。然而，塞姆於1814年的第一版色彩書中將色彩體系擴大為包含108種色彩，1821年第二版則再擴大為110種，新增了橘色系和紫色系兩大類，以及其他由他自行定義的色相[25]。

塞姆新制訂的色彩體系中有些色彩名稱，可追溯至前述的其他書籍，有多種色彩名稱顯然是借用自繪畫用色料和染料，塞姆可能就是運用這些色料和染料來製作色票。塞姆採用的色彩名稱如「藤黃」、「西恩納土黃」、「樹汁綠」、「紫膠蟲紅」和「暗土棕」，其中一些名稱在布魯克肯和馮希亞的花卉畫法教學書中也能看到。

有五種塞姆新制訂的色彩名稱，包括「紅橙」、「棕橙」、「深橙棕」、「藍紫」和「淡黑紫」，取名靈感則來自索爾比的《色彩的全新闡釋》（1809）。其他色彩名稱則反映了當時的科學進展，例如他將血紅色區分為「動脈血紅」和「靜脈血紅」，無疑是受到蘇格蘭外科醫師約翰‧韓特（John Hunter, 1728–1793）血液循環研究的影響。還有四種色彩名稱，即「藍綠」、「番紅花黃」、「丁香紫」和「黑灰」，則

參考了威德諾所著教科書英文版。塞姆也根據丁香紫色制訂了兩種色彩名稱：「微藍丁香紫」和「微紅丁香紫」。其餘色彩名稱中，有些是塞姆自創的新詞，有些如「法國灰」則是英文中常用的色彩名稱，在塞姆推廣之下漸趨普遍並被納入科學化的色彩命名體系[26]。

塞姆的色彩書特出之處在於，將呈現單純色彩和混合調成色彩的詳盡圖表，以及一套色彩命名體系和可參考對應的自然界中動物、植物和礦物圖像相互結合。此套「色彩『命名法』包含不同色調的適切色彩範本，描述任何物體時皆可當成通用的參照標準。」有了色彩命名體系，科學家在描述自然界中的物體時，即可選用最適切的標準化色彩名稱。塞姆書中的礦物範例是參考詹姆森的著作，而動物和植物範例則自行挑選，或許是因為他接受過植物學和昆蟲學的訓練，認為自己能夠勝任。

對應植物的色彩名稱中，有些很直觀，例如以栗子（Chesnuts）[原文如此] 對應「栗棕」，或以「山楂花」對應「黃白」，也有些非常特定的範例，例如以「枯萎的捕蟲瞿麥葉片背面」對應「胭脂蟲紅」，或以「豇豆的黑色部分」對應「絲絨黑」。但即使具備豐富的植物學知識，塞姆未必每次都能找到最適合對應的植物範例，礦物和動物的部分也是如此。

塞姆對於色彩命名體系最重要的貢獻，不只是從數個不同的來源選出110種色彩名稱，還有將原本僅由畫家和一些博物學家用於教學輔助的演色表大幅改革成為所有博物學家的實用工具。再者，拜塞姆的編修作品以及不遺餘力向植物學家推廣所賜，學界終於拋開先前承襲自林奈對於描述中利用色彩的保留態度。

塞姆之後歐洲植物學家所用的色彩名稱和演色表

席登漢‧愛德華茲（Sydenham Edwards, 1768–1819）和約翰‧林德利（John Lindley, 1799–1865）編纂的《植物圖錄》極富盛名，刊

25. 參見Simonini 2018，註47。
26. 參見Simonini 2018，註46。

塞姆色彩系統於植物學的應用：起源與影響

自然史博物館標本館

植物標本館（herbarium）蒐集並保存植物標本及與標本有關的資料供科學家研究。倫敦自然史博物館（Natural History Museum）植物標本館中超過兩百萬件的標本是自17世紀開始自世界各地採集而得，館藏中也包括著名博物學家如約瑟夫·班克斯爵士（1743–1820）和詹姆斯·索爾比（1757–1822）於家喻戶曉的《小獵犬號》及《奮進號》航程中採集到的物種。

色彩參考

1		「珍貴」品種繡球花
		42. 梅紫
2		黃色的蕨葉
		66. 藤黃
3		繡球花
		32. 銅鹽藍
4		珊瑚芍藥
		68. 番紅花黃
5		櫛羅傘蕨
		102. 暗土棕
6		虞美人
		43. 微紅丁香紫
7		北極罌粟
		77. 牛皮橙
8		小紅帽鬱金香
		84. 猩紅
9		向日葵
		76. 荷蘭橙
10		矮種芍藥
		91. 洋紅
11		土耳其蜀葵
		40. 帝王紫
12		川赤芍
		93. 紅蚧蟲紅

物中採用「法國灰」一詞，由此可知塞姆制訂的色彩名稱廣為英語世界的植物學家所採用[27]。即使傑出植物學家威廉・傑克遜・胡克爵士（Sir William Jackson Hooker, 1785–1865）在《帕里船長第二次探索西北航道行程日誌附錄》裡描述植物時，跟約翰・理察森（1787–1865）描述動物時一樣採用了《維爾納色彩命名法》中的色彩名稱，他在撰寫《英格蘭植物學補遺》（1834）時則採用了塞姆的標準化命名，至少用於形容地衣型真菌（lichenized fungus）的不同顏色[28]。

植物學家威廉・巴頓（William P. C. Barton，1786–1856）於《北美植物誌》卷1中曾提供塞姆編修版《維爾納色彩命名法》的黑白版本，但在卷3中就無法如預期比照卷1提供塞姆的色彩範例，因而在該卷的廣告中表達惋惜之情，由此也可看出塞姆制訂的演色表對於植物學領域而言是一大創新。

筆者原有意……於卷二中增添《維爾納色彩命名法》的色彩範本。經過反覆試驗，發現即使採用最優良的水彩，混合調色呈現的色調仍會消褪且不穩定——而筆者並不熟悉任何其他的上色方式。筆者相信維爾納色彩書中的色調顯然是先以礦物溶液染色，之後再剪成方形紙片黏貼於色彩名稱欄位旁。筆者原本以為書中色彩範本是以常用的色料上色再現，故有意仿效以在卷中增添色彩，但發現實難為之。

巴頓似乎並未明瞭塞姆編修的色彩書主旨是提供標準化的色彩名稱，反而誤認該書也是混合色料和染料的說明手冊[29]。

在塞姆的色彩書於1814年問世後，期間或有植物學家專用的演色表出版，不過普遍而言，已有更多人為博物學領域的色彩分類投入心力。例如法國畫家暨化學家雷歐諾・梅里美（Léonor Mérimée, 1757–1836）於1815年寫了一篇文章討論博物學中的色彩，文中所附三張色環圖包含83種不同深淺的顏色，以及96個對應的法文和拉丁文色彩名稱[30]。稍晚於1825年出版的《沃本石楠誌》中，則收錄蘇格蘭園藝學家喬治・辛克萊（George Sinclair, 1787–1834）加入的「色彩表」（Diagram of Colours），表中的色環圖細分為270種顏色和兩種色階圖（灰色和棕色），色彩表設計者喬治・海特（George Hayter, 1792–1871）後來成為維多利亞女王座下首席宮廷畫師[31]。

在此之後，英語植物學教科書中的色彩名稱不附色彩範本的作法逐漸普遍。但這樣的趨勢並不代表英格蘭的博物學家和科學家對於色彩標準化不感興趣。實際上，詹姆斯・大衛・福布斯（James David Forbes, 1809–1868）和法蘭西斯・高爾頓（Francis Galton, 1822–1911）曾分別提出利用馬賽克鑲嵌方塊替代繪於紙上的色表來呈現標準色的方法[32]，希望能夠解決色彩範本褪色和耐光性不足的問題。

在德國、法國、美國和義大利，也陸續有人嘗試不同作法。劇作家威廉・格哈德（Wilhelm Gerhard, 1780–1858）於1834年在所撰寫的大理花培育及品種分類歷史書籍中加入演色表，表中包含的48種色彩主要為不同的紅、黃和紫色，可供區別不同的大理花品種，此外也提供德文、拉丁文、法文、義大利文和英文色彩名稱[33]。格哈德在參考的文獻來源中列出了梅里美的文章，奇怪的是塞姆的編修作品並未入列。

某位哈郭諾－葛弗洛先生（Monsieur Ragonot-Godefroy）則被另一種花卉激發靈感，於1842年發表關於栽培康乃馨的論文〈論康乃馨之培育〉，此篇論文作者的真實身分可能是植物學家皮耶・布瓦塔（Pierre Boitard, 1789–1859）。文中附錄的色環圖細分成48種色彩，作者

塞姆色彩系統於植物學的應用：起源與影響

27. 參見《植物圖錄》，第5卷，1819年，圖版417。
28. 關於理察森及動物的色彩，見第130頁；Hooker 1834第2768頁。
29. 參見Barton 1823，第ix頁，〈作者引言〉。
30. Mérimée 1815.
31. 參見Sinclair 1825第39–42頁；Wachsmuth 2014第73頁。
32. Forbes 1849; Galton 1887.
33. 參見Gerhard 1834第41–43頁；Wachsmuth 2014第73頁。

i.

ii.　　　　　　　　　　　　iii.

i. 色表，出自雷歐諾‧梅里美，《憶建構博物學用演色表之上色通則》，1815。

ii. 圖版1，出自腓特烈‧戈特洛普‧海恩，《圖說植物》，1799。

iii. 「色彩表」，喬治‧海特製表，出自《沃本石楠誌》，1825。

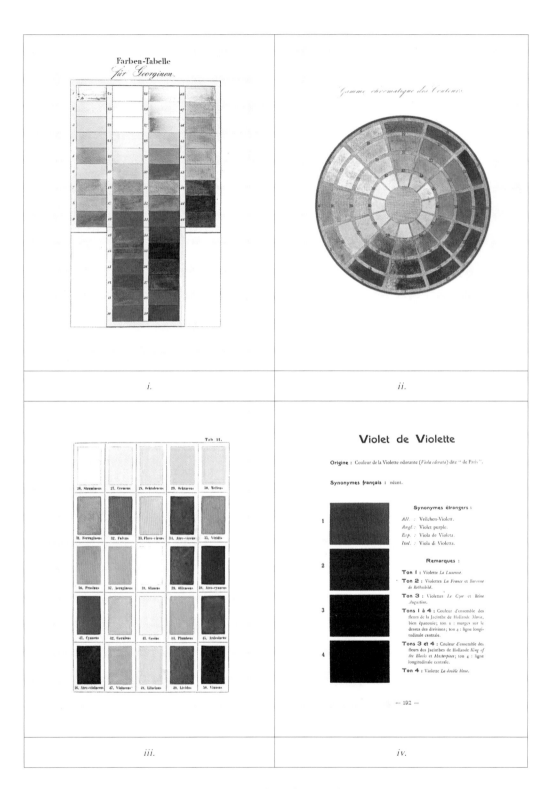

塞
姆
色
彩
系
統
於
植
物
學
的
應
用
：
起
源
與
影
響

i. 大理花色彩演色表，出自威廉・格哈德，《論大理花歷史、培育及品種分類》，1836。

ii. 「色階表」，出自哈郭諾－葛弗洛，〈論康乃馨之培育〉，1842。

iii. 圖版II「色譜」，出自皮爾・安德烈・薩卡多，《色譜》(或《供植物學家與動物學家所用之全彩多語言色譜或色彩命名法附加全彩標本》)，1894。

iv. 紫色系色表，雷內・歐貝特及亨利・朵特奈，《花葉果實色彩辨識輔助索引》，1905。

稱其為「色階表」(Gamme chromatique des Couleurs)，從中可以清楚看到受到梅里美色環圖的啟發[34]，不過哈郭諾－葛弗洛在指稱各個色彩時以編號取代文字。

接著，美國鳥類學家羅伯特‧里奇韋(1850–1929)於1886年出版《為博物學家設計之色彩命名法》，書中186種色彩範本採用塞姆編修本中的色彩名稱(另參頁30-31)並盡可能提供六種不同語言的色彩名稱翻譯。里奇韋的演色表設計與塞姆版較相似，與先前的色環圖則較為不同。

植物學家暨真菌學家皮爾‧安德烈‧薩卡多(1845–1920)則於1891年提出了類似的演色表《色譜》，其中包含50種色彩範本並附上多種語言的色彩名稱，英文名稱係借用自里奇韋的著作，亦即間接借用塞姆制訂的色彩名稱。無論是里奇韋和薩卡多所創的色彩體系或是塞姆的色彩命名法，都不是專門為植物學家設計，而是以所有博物學家為對象。

直到1895年，斐迪南‧斯凱勒‧馬修斯(Ferdinand Schuyler Mathews, 1854–1938)設計了「植物學專用」演色表。馬修斯的演色表包含36種經過編號和定名的色彩範本，主要是不同深淺的紅色[35]，與格哈德為大理花設計的演色表有些雷同，主要供植物學家和園藝學家使用，並未呈現許多有意義的細微色差。

這個缺口終於在1905年補上，首部專門為植物學家設計的標準化色彩目錄於該年問世：法國菊花學會(Société Française des Chrysanthémistes)邀集國際專家合作編纂完成《花葉果實色彩辨識輔助索引》，該書總共收錄365種顏色並附上1403種色彩範本。

促成此項創舉的作者群包括拉伊薔薇園(Roseraie de L'Haÿ)祕書亨利‧朵特奈(Henri Dauthenay, 1857–1910)、昆蟲學家暨印刷商雷內‧歐貝特(René Oberthür, 1852–1944)以及來自英、德、義、西等國的專家，

這部色彩工具書內容周全，以包括拉丁文在內的六種語言寫成。這一本工具書的完成也受益於米歇爾‧歐仁‧謝弗勒(Michel Eugène Chevreul, 1786–1889)於1861年提出的著名色彩體系，及夏爾‧洛希耶(Charles Lorilleux, 1827–1893)的公司供應之優質墨水[36]。

雖然朵特奈和歐貝特的參考文獻中未列出塞姆的編修作品，但他們採用的一些色彩名稱看來確實源自塞姆，例如「菫紫」、「櫻草黃」、「瓷藍」和「膽石黃」皆是塞姆於1814年引入博物學界[37]。塞姆的色彩命名體系對於植物學界專有名詞的影響無疑相當深遠，即使在其編修的色彩書出版後不到一世紀，首批為植物學家訂定標準化色彩體系的作者群已耳濡目染，在無意間襲用塞姆制訂的色彩名稱。

34. 參見Wachsmuth 2014第73–74頁。

35. Mathews 1895. 塞姆和馬修斯皆曾強調色料的耐光性問題。

36. 參見Dauthenay and Oberthür 1905第36–37頁。

37. 該書的參考書目列於一開始的「主要參考資料」(Principaux ouvrages consultés)一節。這些色彩名稱在《花葉果實色彩辨識輔助索引》一書中分別對應編號191、19、210和50。

iv

黃色與橙色
Yellows and Oranges.

YELLOWS.

No.	Names	Colours	ANIMAL	VEGETABLE	MINERAL
62	Sulphur Yellow.		Yellow Parts of large Dragon Fly.	Various Coloured Snap dragon.	Sulphur
63	Primrose Yellow.		Pale Canary Bird.	Wild Primrose	Pale coloured Sulphur.
64	Wax Yellow.		Larva of large Water Beetle.	Greenish Parts of Nonpareil Apple.	Semi Opal.
65	Lemon Yellow.		Large Wasp or Hornet.	Shrubby Goldilocks.	Yellow Orpiment.
66	Gamboge Yellow.		Wings of Goldfinch. Canary Bird.	Yellow Jasmine	High coloured Sulphur.
67	Kings Yellow.		Head of Golden Pheasant.	Yellow Tulip. Cinque foil.	
68	Saffron Yellow.		Tail Coverts of Golden Pheasant.	Anthers of Saffron Crocus.	

橙/Oranges.

ORANGE.

Nº	Names	Colours.	ANIMAL.	VEGITABLE.	MINERAL.
76	Dutch Orange.		Crest of Golden crested Wren.	Common Marigold. Seedpod of Spindle Tree.	Streak of Red Orpiment.
77	Buff Orange.		Streak from the Eye of the King Fisher.	Stamina of the large White Cistus.	Natrolite.
78	Orpiment Orange.		The Neck Ruff of the Golden Pheasant. Body of the Warty Newt.	Indian Cress.	
79	Brownish Orange.		Eyes of the largest Flesh-Fly.	Style of the Orange Lily.	Dark Brazilian Topaz.
80	Reddish Orange.		Lower Wings of Tyger Moth.	Hemimeris. Buff Hibiscus.	
81	Deep Reddish Orange.		Gold Fish lustre abstracted.	Scarlet Leadington Apple.	

YELLOWS.

N.º	Names	Colours	ANIMAL.	VEGITABLE.	MINERAL.
69	Gallstone Yellow.		Gallstones.	Marigold Apple	
70	Honey Yellow.		Lower Parts of Neck of Bird of Paradise.		Fluor Spar.
71	Straw Yellow.		Polar Bear.	Oat Straw.	Schorlite. Calamine.
72	Wine Yellow.		Body of Silk Moth.	White Currants.	Saxon Topaz.
73	Sienna Yellow.		Vent Parts of Tail of Bird of Paradise.	Stamina of Honey-suckle.	Pale Brazilian Topaz.
74	Ochre Yellow.		Vent Coverts of Red Start.		Porcelain Jasper.
75	Cream Yellow.		Breast of Teal Drake		Porcelain Jasper.

No.	名稱	顏色	動物		
62	硫黃		大蜻蜓的黃色部分		
63	櫻草黃		淡黃色的金絲雀		
64	蠟黃		大型龍蝨幼蟲		
65	檸檬黃		大胡蜂和大黃蜂		
66	藤黃		金翅雀和 金絲雀的翅膀		
67	國王黃		金雉雞的頭		
68	番紅花黃		金雉雞的尾巴覆羽		

塞姆1821年版第一張圖表的黃色包括兩個維爾納的原始黃色（編號62和65），一個皮卡德系統的黃色(編號64)和四個他自己1814年版的黃色(編號63、66、67 和68)。

	植物		礦物	
	不同顏色的金魚草		硫磺	
	野生櫻草（報春花）		淺色硫磺	
	「無匹」品種蘋果的綠色部分		半蛋白石	
	金紫菀		黃雌黃	
	黃素馨		濃色硫磺	
	黃色鬱金香；委陵菜			
	番紅花的花藥			

62. 硫磺黃

硫磺黃是檸檬黃混合祖母綠和白色。
〔W〕

(i).　　　大蜻蜓的黃色部分〔差翅下目〕
(ii).　　　不同顏色的金魚草〔學名 *Linaria vulgaris*〕
(iii).　　　硫磺〔化學元素〕

198

iv
黃色與橙色

動物

植物

動物：
喬治‧蕭恩和佛雷里
克‧P‧諾德，《博物學
家雜記》，1789–1801。
硫黃黃可見於棕色大蜻
蜓的身體（右）。

植物：
威廉‧柯蒂斯，《蘭貝斯
植物園植物學講座》，
1805。
硫黃黃可見於野生金魚
草的花瓣。

礦物：
雷歐納‧史賓賽，《世
界礦物誌》，1916。
硫黃黃可見於硫磺。

礦物

1, Diamond.　2, Graphite.　3, Sulphur.

63. 櫻草黃

(i). 淡色的金絲雀〔學名 *Serinus canaria domestica*〕
(ii). 歐報春〔學名 *Primula vulgaris*〕
(iii). 淡色的硫磺〔化學元素〕

櫻草黃是藤黃混合了一點硫磺黃和雪白。

THE CANARY BIRD.

STORBLOMSTRET KODRIVER, PRIMULA VULGARIS.

動物：
派屈克‧塞姆，《英國鳴鳥專著》，1823。
櫻草黃可見於金絲雀的羽毛。

植物：
A‧曼茲和C‧H‧奧斯坦費德，《北歐植物圖鑑》，卷1，1917。
櫻草黃可見於報春花的花瓣。

礦物：
菲力普‧瑞希黎，《英國礦物標本圖鑑》，1797。
櫻草黃可見於硫化黃鐵礦（所有標本）。

64. 蠟黃

(i). 大型龍蝨幼蟲〔學名*Dytiscidae*〕
(ii). 「無匹」品種（Nonpareil）蘋果的綠色部分
〔學名*Malus domestica*〕
(iii). 半蛋白石〔矽酸鹽〕

蠟黃是由檸檬黃、紅棕和一點煙灰組成。〔W〕

iv
黃色與橙色

動物

動物：
喬治・蕭恩和佛雷里克・P・諾德，《博物學家雜記》，1789–1801。
蠟黃可見於大型龍蝨幼蟲（左）。

植物：
黛博拉・格里斯康・帕絲莫，「無匹」品種蘋果，水彩，1902。
蠟黃可見於蘋果皮。

礦物：
雷歐納・史賓賽，《世界礦物誌》，1916。
蠟黃可見於蛋白石（下排，左和右）。

植物

礦物

65. 檸檬黃

(i).　　大黃蜂〔學名 *Vespula vulgaris*〕
　　　　胡蜂〔學名 *Vespa*〕
(ii).　　金紫苑〔學名 *Galatella linosyris*〕
(iii).　雌黃〔硫化礦〕

檸檬黃是維爾納黃色系列裡的特徵色，是成熟檸檬的顏色。它是藤黃和少許煙灰的混合色：身為混合色，它不能被用作代表色⋯⋯。〔W〕

動物

植物

礦物

動物：
德魯・德路里，《圖解異國昆蟲學》，1837。
檸檬黃可見於大黃蜂（上排左）。

植物：
約翰・柯蒂斯，《英國昆蟲學》，1840。
檸檬黃可見於金紫苑的花瓣。

礦物：
路易・席默南，《地下生活：礦與礦工》，1869。
檸檬黃可見於雌黃（上排右）。

66. 藤黃

藤黃是代表色。

(i). 紅額金翅雀〔學名 *Carduelis carduelis*〕和
家養金絲雀〔學名 *Serinus canaria domestica*〕的翅膀
(ii). 黃素馨〔金鈎吻;學名 *Gelsemium sempervirens*〕
(iii). 濃色硫磺〔化學元素〕

動物

植物

動物:
約翰·古爾德,《大不列
顛鳥類》,卷3,1862–
1873。
藤黃可見於金翅雀的翅
膀羽毛。

植物:
羅伯特·班利和亨利·
特里門,《藥用植物》,
1880。
藤黃可見於黃素馨的花
瓣。

礦物:
萊哈德·布朗斯,《礦
物界》,卷1,1912。
藤黃可見於硫磺(所有
標本)。

礦物

67. 國王黃

國王黃是藤黃混合少許番紅花黃。

(i). 金雉雞的頭〔學名 *Chrysolophus pictus*〕
(ii). 黃色鬱金香〔鬱金香屬；委陵菜屬〔學名 *Potentilla*〕
(iii). ————

TRAUMALEA PICTA.

動物

植物

礦物

動物：
約翰·古爾德，《澳大利亞鳥類》，卷7，1840–1848。
國王黃可見於金雉雞的頭部羽毛。

植物：
約翰·林德利，《愛德華茲植物圖錄》，1829–1847。
國王黃可見於黃鬱金香的花瓣。

礦物：
詹姆斯·索爾比，《英國礦物學》，卷2，1802–1817。
國王黃可見於石灰岩碳）。*

68. 番紅花黃

(i).　　金雉雞的尾巴覆羽〔學名 *Chrysolophus pictus*〕
(ii).　　番紅花的花葯〔學名 *Crocus sativus*〕
(iii).　　——————

1849.

番紅花黃是藤黃混合膽石黃，兩者大
約同等分量。

Crocus sativus *Safran cultivé*

205

iv
黃
色
與
橙
色

植
物

礦
物

動物：
卡爾‧霍夫曼，《世界
之書》，1849。
番紅花黃可見於金雉雞
的尾巴羽毛（中）。

植物：
皮耶—約瑟‧禾杜德，《絕
美花卉圖鑑精選集》，
1833。
番紅花黃可見於番紅花
的花藥。

礦物：
詹姆斯‧索爾比，《異
國礦物圖鑑》，1811。
番紅花黃可見於硫酸
鎂。*

No.	名稱	顏色	動物		
69	膽石黃		膽結石		
70	蜂蜜黃		天堂鳥頸部下方		
71	麥稈黃		北極熊		
72	葡萄酒黃		蠶蛾的身體		
73	西恩納土黃		天堂鳥尾巴近肛門周圍		
74	赭黃		紅尾鴝肛門覆羽		
75	奶油黃		小水鴨的胸羽		

塞姆的1821年版第二張黃色圖表包括四個維爾納的原始黃色(編號71，72，74和75)，不過他將維爾納的伊莎貝拉黃重新命名爲「乳黃」。還有一個黃色來自皮卡德系統(編號70)和兩個來自他自己1814年的版本(編號69和73)。

植物		礦物	
「金盞花」品種蘋果			
		氟石	
麥稈		電氣石，爐甘石	
白醋栗		黃玉	
金銀花的雄蕊		淺色巴西黃玉	
		瓷碧玉	
		瓷碧玉	

69. 膽石黃

(i). 　　膽結石〔學名*Calculi*〕
(ii). 　　「金盞花」(Marigold)品種的蘋果
　　　　〔學名 *Malus domestica*〕
(iii). 　　————

膽石黃，是藤黃混合少許荷蘭橙和蜂蜜黃。

動物

植物

動物：
哈姆雷特‧斐德列克‧
艾特肯，《膽囊與膽結石》，醫學插畫，繪製年月不詳。
膽石黃可見於膽結石(所有樣本)。

植物：
赫曼‧亞道夫‧柯勒，
《藥用植物》，1887。
膽石黃可見於蘋果表皮。

礦物：
詹姆斯‧索爾比，《英國礦物學》，卷1，1802–1817。
膽石黃可見於金礦石(所有樣本)。*

礦物

70. 蜂蜜黃

蜂蜜黃是硫磺黃混合栗棕。〔W〕

(i). 天堂鳥的頸部下方〔極樂鳥科〕
(ii). ─────
(iii). 氟石〔氟;氟石;氟化鈣〕

PARADISEA APODA Linn.

動物

N.114.

Ananas corona multiplici.

植物

礦物

209

iv
黃色與橙色

動物:
約翰·古爾德,《新幾
內亞島暨鄰近的巴布
亞群島鳥類》,1875-
1888。
蜂蜜黃可見於天堂鳥頸
部下方羽毛。

植物:
約翰·威廉·懷恩曼,
《花卉植物圖典》,1737。
蜂蜜黃可見於觀賞用「日
冕」品種鳳梨。*

礦物:
萊哈德·布朗斯,《礦
物界》,卷2,1912。
蜂蜜黃可見於氟(上排
左起第二個)。嵌於正
長石內。

71. 麥稈黃

(i). 北極熊〔學名 *Ursus maritimus*〕
(ii). 燕麥稈〔學名 *Avena sativa*〕
(iii). 電氣石〔白鎢礦；含鎢礦物〕
　　　爐甘石〔菱鋅礦；碳酸鋅〕

210

iv
黃色與橙色

動物

植物

礦物

動物：
約翰·詹姆斯·奧杜邦，《北美四足動物》，第3卷，1849。
麥稈黃可見於北極熊的皮毛。

植物：
E.布萊克維爾，《布萊克維爾植物集》，卷2，1754。
麥稈黃可見於燕麥稈上的麥穗。

礦物：
菲力普·瑞希黎，《英國礦物標本圖鑑》，1797。
麥稈黃可見於爐甘石（所有標本）。

72. 葡萄酒黃

(i). 蠶的身體〔學名 *Bombyx mori*〕
(ii). 白醋栗〔學名 *Ribes rubrum*〕
(iii). 黃玉〔矽酸鹽礦物〕

葡萄酒黃，是硫黃混合紅棕和灰，以及大量雪白。〔W〕

RIBS, RIBES RUBRUM.

動物

植物

礦物

Dec 1 1817 Published by Ja? Sowerby London

動物：
湯瑪斯・布朗，《蝴蝶、天蛾與蛾的專書》，1832。
葡萄酒黃可見於蠶蛾的身體（兩個標本）。

植物：
A・曼茲和C・H・奧斯坦費德，《北歐植物圖鑑》，卷2，1917。
葡萄酒黃可見於白醋栗（右）。

礦物：
詹姆斯・索爾比，《英國礦物學》，卷4，1802–1817。
葡萄酒黃可見於黃玉（兩個標本）。

西恩納土黃是櫻草黃混合少許赭黃。

(i).　　天堂鳥尾巴近肛門周圍〔極樂鳥科〕
(ii).　　金銀花的雄蕊〔學名 *Lonicera periclymenum*〕
(iii).　　淺色巴西黃玉〔矽酸鹽礦物〕

212

iv
黃色與橙色

動物

植物

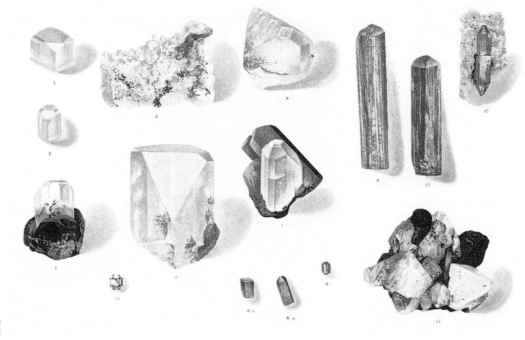

動物：
約翰‧古爾德，《新幾
內亞島暨鄰近的巴布
亞群島鳥類》，1875–
1888。
西恩納土黃可見於天堂
鳥尾羽。

植物：
法蘭索瓦–皮耶‧修梅
東，《藥用花卉》，第2
卷，1833。
西恩納土黃可見於金銀
花的雄蕊。

礦物：
萊哈德‧布朗斯，《礦
物界》，卷2，1912。
西恩納土黃可見於黃玉
（上排左）。

礦物

74. 赭黃

赭黃是西恩納土黃混合少許淺栗棕。
〔W〕

(i). 　　紅尾鴝的肛門覆羽〔學名 *Phoenicurus phoenicurus*〕
(ii). 　　————
(iii). 　瓷碧玉〔矽石〕

a. Asphodelus albus ...
b. Asphodelus ...

Jaspis.

動物：
約翰·古爾德，《大不列
顛鳥類》，卷2，1862-
1873。
赭黃可見於肛門覆羽，
也就是紅尾鴝泄殖腔周
圍的羽毛。

植物：
約翰·威廉·懷恩曼，
《花卉植物圖典》，1737。
赭黃可見於黃色日光蘭
（右）。*

礦物：
約翰·卡爾·偉博，《礦
物專著》，1871。
赭黃可見於碧玉。

75. 奶油黃

(i). 　　　小水鴨〔歐亞水鴨；學名 *Anas crecca*〕的胸羽
(ii). 　　　——————
(iii). 　　　瓷碧玉〔矽石〕

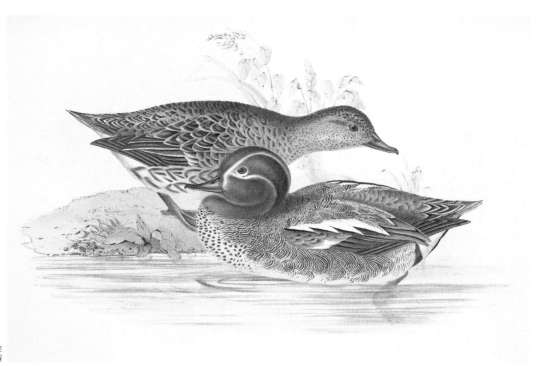

動物

礦物

奶油黃是赭黃混合少許白色，和非常少量的荷蘭橙。〔W〕*

*奶油黃是賽姆對於維爾納色票裡「伊莎貝拉黃」(Isabella Yellow)的重新命名。

Del. Pub.by.S.Curtis.Walworth.Feb.1.1823. Weddell.Sc.

植物

動物：
約翰‧古爾德，《歐洲鳥類》，卷5，1832－1837。
奶油黃可見於歐亞水鴨的胸部。

植物：
《柯蒂斯植物學雜誌》，1823。
奶油黃可見於黃色薑花。*

礦物：
菲力普‧瑞希黎，《英國礦物標本圖鑑》，1797。
奶油黃可見於碧玉（下排中）。

No.	名稱	顏色	動物		
76	荷蘭橙		戴菊的冠		
77	牛皮橙		翠鳥的眼部條紋		
78	雌黃橙		金雉雞的頸翎； 癩蟆的腹部		
79	棕橙		肉蠅眼睛		
80	紅橙		豹燈蛾下側翅膀		
81	深紅橙		金魚的光澤		

在橙色圖表裡，塞姆納
入了一個維爾納的原始
色「橙黃」，但重新命名
為「荷蘭橙」(編號76)。所
有塞姆1821年版本中的
其他橙色都取自於他的
1814年版本。

橙/Oranges.

植物		礦物	
金盞花； 衛矛的種莢		紅色雌黃條紋	
白色岩薔薇的 雄蕊		鈉沸石	
旱金蓮			
橙色百合的花藥		深色巴西黃玉	
金面花； 暗黃木槿			
「猩紅里丁頓」品種 的蘋果			

76. 荷蘭橙

荷蘭橙是維爾納系統的橙黃色,是藤黃混合洋紅。〔W〕

(i). 　戴菊的冠羽〔戴菊;學名*Regulus regulus*〕
(ii). 　金盞花〔學名*Calendula*〕
　　　衛矛樹的種莢〔歐洲衛矛樹;學名*Euonymus europaeus*〕
(iii). 　紅雌黃的條紋〔硫化礦物〕

iv

黃色與橙色

動物

植物

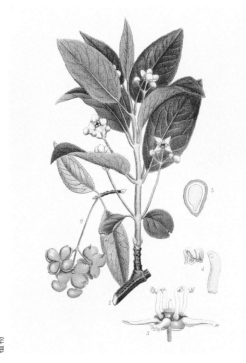

動物:
約翰‧古爾德,《歐洲鳥類》,卷2,1832–1837。
荷蘭橙可見於戴菊的冠羽。

植物:
A‧曼茲和C‧H‧奧斯坦費德,《北歐植物圖鑑》,卷1,1917。
荷蘭橙可見於歐洲衛矛樹的種莢。

礦物:
雷歐納‧史賓賽,《世界礦物誌》,1916。
荷蘭橙可見於雌黃 (上排右)。

礦物

77. 牛皮橙

牛皮橙，是由西恩納土黃混合少許荷蘭橙。

(i).　　　翠鳥的眼部條紋〔學名*Alcedo atthis*〕
(ii).　　　白色大岩薔薇的雄蕊〔學名Cistus〕
(iii).　　　鈉沸石〔矽酸鹽礦物〕

動物

植物

1

2

3

礦物

動物：
約翰・古爾德，《大不列顛鳥類》，卷2，1862–1873。
牛皮橙可見於翠鳥眼部周圍的羽毛。

植物：
羅伯特・斯威特，《岩薔薇》，1830。
牛皮橙可見於岩薔薇的雄蕊。

礦物：
雷歐納・史賓賽，《世界礦物誌》，1916。
牛皮橙可見於鈉沸石（下排）。

78. 雌黃橙

(i). 金雉雞的頸翎〔學名 *Chrysolophus pictus*〕；
瘰螈的腹部〔學名 *Triturus cristatus*〕
(ii). 旱金蓮〔學名 *Tropaeolum majus*〕
(iii). ──────

雌黃橙是代表色，約爲等量的藤黃與
動脈血紅混合。

220

iv
黃色與橙色

動物

動物：
約翰・里福斯，《金雉
雞》，水彩，約繪於
1812–1831。
雌黃橙可見於金雉雞的
頸翎。

植物：
亨莉葉特・安東尼・芳
松，《花與果的習作》，
1820。
雌黃橙可見於旱金蓮的
花瓣。

礦物：
詹姆斯・索爾比，《英國
礦物學》，卷1，1802–
1817。
雌黃橙可見於石灰岩
碳。*

植物

CAPUCINE.

礦物

79. 棕橙

(i).　　肉蠅的眼睛〔學名 *Sarcophagidae*〕
(ii).　　珠芽百合的花柱〔學名 *Lilium bulbiferum*〕
(iii).　　深色巴西黃玉〔矽酸鹽礦物〕

棕橙是雌黃橙混合少許風信子紅和少量栗棕。

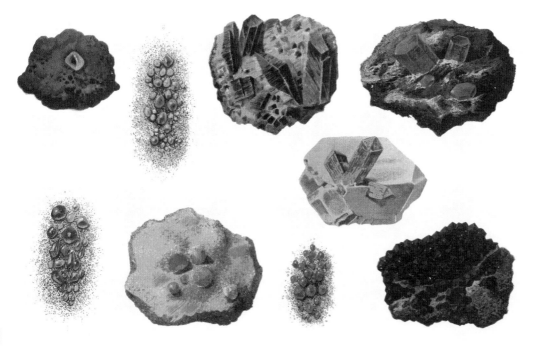

動物

植物

礦物

動物：
約翰‧柯蒂斯，《英國昆蟲學》，1840。
棕橙可見於肉蠅的眼睛。

植物：
約翰‧林德利，《愛德華茲植物圖錄》，1829–1847。
棕橙可見於百合的花柱。

礦物：
路易‧席默南，《地下生活：礦與礦工》，1869。
棕橙可見於黃玉(中排)，黃玉嵌於晶岩裡。

80. 紅橙

(i).　　　豹燈蛾〔學名*Arctia caja*〕
(ii).　　　金面花〔學名*Hemimeris*〕;暗黃木槿〔學名 *Hibiscus*〕
(iii).　　　——————

iv

黃色與橙色

動物

植物

礦物

動物:
佛里德里希·約翰·貝
圖赫,《給兒童的圖畫
書》,1802。
紅橙可見於豹燈蛾下側
翅膀(上排)。

植物:
蓮娜·路易斯,《我們熟
悉的印度花卉》,1878。
紅橙可見於木槿的花瓣。

礦物:
詹姆斯·索爾比,《異
國礦物圖鑑》,1811。
紅橙可見於複鹵石。*

81. 深紅橙

深紅橙，是荷蘭橙混合相當分量的猩紅。

(i).　金魚的光澤〔學名 *Carassius auratus*〕
(ii).　「猩紅里丁頓」品種（Scarlet Leadington）的蘋果〔學名 *Malus domestica*〕
(iii).　———————

Fische VI.　　　　　　　　　　　　　　*Poissons VI.*

動物

植物

礦物

223

iv

黃色與橙色

動物：
佛里德里希·約翰·貝圖林，《給兒童的圖畫書》，1802。
深紅橙可見於金魚魚鱗上的光澤（下排左）。

植物：
查爾斯·麥金塔，《花與果》，1829。
深紅橙可見於蘋果表皮。

礦物：
詹姆斯·索爾比，《異國礦物圖鑑》，1811。
深紅橙可見於硫化鉛。*

一本通用？
維爾納色票作為色彩的基本標準，
以及在醫學上的用途

皮膚發炎和疾病的病理解剖學與色彩對照表

作者/安德烈．卡爾利切克
（ANDRÉ KARLICZEK）

派屈克．塞姆（1774–1845）編著的《維爾納色彩命名法》是十九世紀最受歡迎並廣為使用的色彩對照系統，至今仍受到高度評價[1]。

1814年出版的這本小書有108個色票（1821年的第二版則有110個），它不是第一本提供色票的書籍，色票數量也不算最多，但對於自然色彩的標準化，則是重要的推手。

儘管《維爾納色彩命名法》的編纂一絲不苟，它的成功卻未受到普遍的認可。甚至可以說，如果它在於大約一百年前出版，其命運便很有可能類似1686年的《單色與混合色目錄》[2]，本書是由英國博物學家理查．瓦勒（Richard Waller，約1660–1715）編著，是已知最早依據植物和動物科學描述，建立色彩對照標準的嘗試。

瓦勒向瑞典畫家伊利亞斯．布萊納（Elias Brenner, 1647–1717）學習基本的色彩命名法和樣本概念後，設計出他自己的英文及拉丁文雙語色票，書中提供藍色、紅色和黃色的混色方法，讓讀者調配出色票上的顏色。

但是瓦勒的論著卻被科學家們忽視了，若塞姆的書早一個世紀出現，這本書應該也難逃被埋沒的命運，很難為色彩的標準化帶來影響。追根究柢，就是當時還沒有色彩標準化的需求。

塞姆在前言中寫道，如果要確切描述物體的顏色，顏色的特定描述就很有用，但只有在「當顏色形成主題的特徵時」，才顯得必要。而想要植物或動物的顏色與它們本身產生關聯，顏色就必須被科學家認可為基本特徵，反過來提升對於標準對照色彩的需求。

關於色彩的科學測定，最早於十八世紀下半葉衍生出來。顏色逐漸成為決定性的特徵，而非次要特徵，並易於分析測量，此課題，又仰賴以下兩個相互關聯的發展。

第一個發展是繼卡爾．林奈（1707–1778）之後的大自然分類。在他1735年的《自然系統》中，將自然界分為三類——動物、植物和礦物——根據它們的共同特點和差異，組織成包括綱、目、屬和種的系統。他在其第十版的研究中（1758–1759）導入了今日仍在使用的二名法系統，將生物按照屬和物種名稱分類[3]。

第二個發展，則是使用儀器，對大自然量化分析。十八世紀的科學思維，對於色彩有不同的使用方式：一般色彩系統、色彩對照系統、和表示特定色彩對照系統的色標。

色彩對照系統由顏色名稱和色票組合起來，以視覺範例提供每種顏色的參考標準。這種作法確保自然界物體的顏色有可靠、可驗證與可比較的描述。且可針對個別領域應用——例如描述蝴蝶時的色調與描述植物、礦物不同。

色標不是純粹的描述，而是精確的測量。色標裡的不同色調，可以用來界定對象的品質、

1. 有關詳細的訊息，請參閱出版物：卡利切克（Karliczek）2013b；卡利切克2016；卡利切克2018。
 廣泛的色彩對照系統可以在卡利切克和史瓦茲（Karliczek and Schwarz）2016目錄部分找到。
 色彩對照系統很好的概述可以在庫尼和史瓦茲（Kuehni and Schwarz）2008，斯皮爾曼（Spillmann）2009中找到。
2. 瓦勒1686年。關於瓦勒，另見：楠川（Kusukawa）2015。
3. 見林奈1735年。

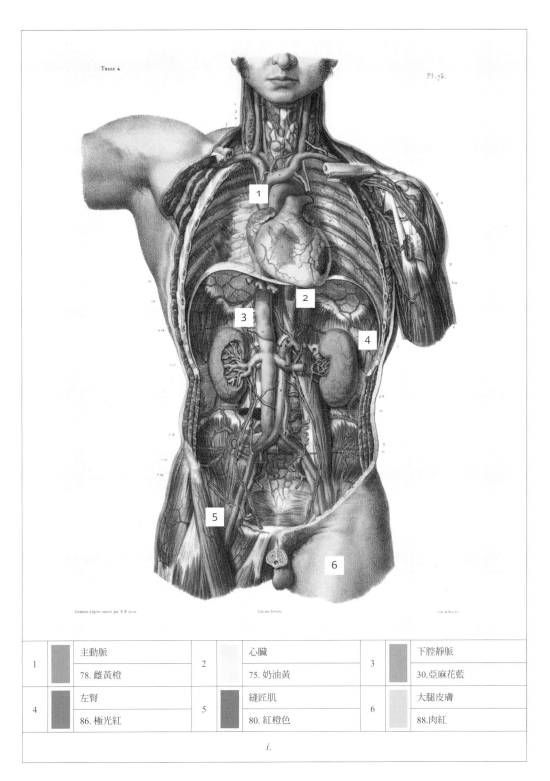

1		主動脈	2		心臟	3		下腔靜脈
		78. 雌黃橙			75. 奶油黃			30.亞麻花藍
4		左腎	5		縫匠肌	6		大腿皮膚
		86. 極光紅			80. 紅橙色			88.肉紅

i.

i. 馬克‧讓‧布哲立《人體解剖圖全集》，1831–1854。呈現胸部和腹部血管及器官的解剖圖。

i.

一本通用？維爾納色票作爲色彩的基本標準，以及在醫學上的用途

i . 麥森瓷板的色票，來自亞伯拉罕・戈特洛布・維爾納的收藏，約爲1814–1817年。這些瓷板在1823年維爾納的「外部特徵」礦物收藏目錄的附錄中有所描述，他很可能將它們作爲教授學生顏色漸變的工具。總共有 249 塊，大小約爲 5 × 3.9 公分(2×1 1/2 英寸)。

狀態，以及可觀察到的轉變。比如尿液檢查用的色票，以視覺分析尿液顏色，應用於醫療目的[4]；或是天空藍度計[5]（一種用於測量天空藍色調的儀器），進而判定天空中不透明粒子的狀態。

自然科學中的色彩對照系統

《維爾納色彩命名法》便是色彩對照系統的其中一個例子，第一個色彩對照系統於1769年後出現在德語區，並衍生不同的變體[6]。除了自然中常見色票之外，還有廣泛的色彩圖譜，甚至一度超過5400種顏色樣本，不僅用於自然史，對於一般大眾用途的色彩標準更有所幫助。

如果有一個色彩系統，涵蓋了自然界三大類（動物、植物、礦物），而且不僅能夠滿足自然科學的描述，更可符合科學與藝術性，那麼這個系統一定很複雜。色彩對照的系統愈包羅萬象、顏色區分愈細，尋找和識別特定色調所需的時間就愈長。另一個潛在的問題是，當書本中收錄了數百種色彩，讀者愈難看清全貌。

《維爾納色彩命名法》的問題，不僅影響自然科學家，也包括廣泛的受眾，畢竟它的主要目標是收納各種色調，而非針對特定主題的應用[7]。

不過塞姆並非唯一遇到這個狀況的作家，1782年，克里斯蒂安‧佛里德里希‧普蘭奇（Christian Friedrich Prange, 1756–1836）出版了一本針對藝術家、製造商、工匠以及自然科學家的色彩詞典，收錄了4608個色樣。接著在1794年，在維也納有本匿名出版的《色彩檔案櫃》（Farbenkabinet），就像塞姆的版本，書中收錄了五千多個貼在書頁上的彩色色票。

此外，與自然界物體相比，紙本色票真的可以讓人接收到真實的顏色嗎？尤其像是金屬色、半透明、光澤與虹彩色，這些都會影響色彩感知。

關於色彩的比較，礦物學家就可以參考實物樣本——「礦物色彩樣本組」（見第74頁）——或小瓷盤。等等各種可以對照的自然歷史收藏，例如蝴蝶、甲蟲或乾燥植物（植物標本館），這些都是眾所周知的色彩樣本。

顏色和解剖學的發展

有一個與紙本色票相關的醫學議題，那就是解剖學的歷史上的教授方式。解剖學旨在切割並打開人體，以了解人類身體構造和疾病（解剖學Anatomy來自希臘文ἀνά/aná「打開」和τομή/tomé「切割」）。

在西方，從西元前三世紀到文藝復興時期，受到基督教的影響，解剖都是被禁止，或至少是強烈反對的行為。隨著文藝復興時期人文主義興起，對於人體結構的認識重新產生興趣，解剖學從十六世紀開始，才成為研究的焦點[8]。在古代醫生和醫學權威傳授下的訊息基礎上，公開的解剖示範，帶給解剖的醫師與觀眾最直接的體驗，看見了人體器官的實際外觀。

新的解剖書籍也在此時出現，譬如安德烈亞斯‧維薩里烏斯（Andreas Vesalius, 1514–1564）撰寫的《人體結構》（1543）。這些書籍製作精良，因此價格昂貴。此外，它們並非描述在解剖台上看到的狀況，是根據當時正

4. 尿檢查法是一種可以追溯到古代的傳統。在十九世紀之前，它與希波克拉底的四種體液（黑膽汁、黃膽汁、痰和血液）概念密切相關。自中世紀以來使用的色調和尿檢顏色表不是實際的測量值，而是基於被接受，但是未定量也未經過分析確定的某些疾病的體液指數。

5. 另見：布萊巴克和卡爾利切克（Breidbach and Karliczek）201；卡爾利切克2013b。

6. 雅各布‧克里斯蒂安‧謝弗於1769年與他的《色彩通用關係制訂方案》設定了有用的科學參考系統正式規則。本質上，這個系統的色彩模式是以連續編號的表格和不同色調，以及用序數標示色彩模式和相關名稱索引，提供具體的顏色視覺印象及其顏色名稱。維爾納借助於謝弗，在1774年的著作《標示》中的規則和主要顏色被他的學生們廣為收納和傳播。謝弗1769。與此相關的還有喬瓦尼‧安東尼奧‧斯科波利（1723–1788），早在一1763年時，就在他的《卡尼奧拉昆蟲誌》中嘗試使用不同顏色的旋轉圓盤；然而，他的企圖並沒獲得認可。參見卡利切克2016，第300-301頁。

7. 普蘭奇1782；匿名1794。

8. 有關解剖學歷史的概述，請參見：格拉貝克（Gerabek）等。2007。

在發展，將人體想像爲機器的概念，構造出理想的軀體[9]。

這些解剖書通常是無色彩的，因爲顏色的可變性很大，而人體器官的知識又很重要，若貿然將顏色當作器官特徵，爲了避免色彩因主觀認知而失去可靠性，因此在當時的解剖學界，顏色只被視爲次要特徵，大多作爲出現在臨床圖片之前，報告中的一部分內容。

當時的解剖學講座都以維薩里烏斯或尤斯圖斯·克里斯蒂安(Justus Christian, 1753–1832)的作品爲基礎[10]，輔以實際解剖練習、解剖過程的示範、模具的使用——依照人體部位製造的模型和鑄件——讓學生模擬體驗。

《維爾納色彩命名法》在醫學裡的角色

所以，《維爾納色彩命名法》在醫學上扮演了什麼樣的角色呢？

由於塞姆已被任命爲維爾納自然史學會的畫家，其成員包括許多受人尊敬的藝術家、科學家、外科醫生以及解剖學家。他特別推薦其書對於「病理解剖學」的重要幫助，譬如皮膚發炎與壞疽的徵狀，都有「明顯的顏色分別」[11]。如同自然史的系統化分類，病理解剖學也與疾病有關，在當時是門較新的科學[12]。

病理解剖學的方法，是基於自然物體之間的比較，也就是去比對病理解剖案例與健康的身體。因此，標準顏色就不可或缺了，畢竟在視覺上，器官的形態、質感和氣味(甚至味道)都很重要，且可以被觀察與記錄。因此，顏色的變化也不應被另眼看待——雖然顏色未必具有代表性，必須考慮與身體整體外觀的關聯性。

在1800年左右，當時的醫學正在遠離古代的四種體液理論，朝向相對新穎、基於人體解剖的病理學方向前進，但對於分辨正常／異常，健康／患病的能力尚未發展健全；可供檢驗的大體相對少，個人和家族病史也少有紀錄。

可用於比對正常器官的狀態並未建立標準；健康器官的生長變化、年齡的增長、生活環境及條件影響而發生的變化，以及死後的退化過程，都沒有明確的界定[13]。因此，色彩在十九世紀前半期還無法在醫學理論上發揮作用。除此之外，如何在紙本上用色彩精確表現被解剖的冷藏大體，簡直難上加難。

即使《維爾納色彩命名法》對於顏色的對照很有用，且當時肯定需求，但它在病理解剖學領域未獲得普遍共鳴(一點也不意外)。醫生們之所以提及它，是因爲當時的自然科學家跨足研究醫學或哲學，且缺乏具體的植物學和動物學專業訓練。

蘇格蘭醫生約翰·理察森(John Richardson, 1777–1865)就是這樣的例子。理察森是一名參與多次遠征的海軍外科醫生(包括與約翰·富蘭克林到北冰洋)，雖然不在醫學上使用《維爾納色彩命名法》，卻用於描述礦物、植物和動物(參見第130頁)。

《維爾納色彩命名法》在醫學上的具體用途

醫學上第一次明確應用《維爾納色彩命名法》的人，是蘇格蘭解剖學家約翰·戈登(John Gordon, 1786–1818)。戈登年僅三十二歲便去世了，卻曾擔任皇家醫學會會長，並以當時歐洲大爲流行的顱相學評論而聞名。

大約在1800年，法蘭茲·約瑟夫·高爾(Franz Joseph Gall, 1758–1828)，與約翰·斯普茲海姆(Johann Spurzheim, 1776–1832)基於高爾的觀察和實驗，合作發展出一套理論；一個

一本通用？維爾納色票作爲色彩的基本標準，以及在醫學上的用途

9. 見卡利切克2014。

10. 《人體結構解剖圖集》，威瑪(1794–1803)。

11. 塞姆1814，第23頁，茱莉亞·西蒙尼指出塞姆的目標受衆與愛丁堡的維爾納自然史學會組成會員產生了連結：「這個決定當然是爲了吸引更多受衆，可能也經由維爾納學會裡來自不同領域諸多專家的鼓勵。該學會的成員包括著名的地質學家、物理學家、工程師、植物學家、動物學家、探險家、外科醫生、解剖學家和藝術家」。西蒙尼尼2018。

12. 對於解剖病理學，特別是從體液裡混轉化至來自實際人體的解剖學知識，喬瓦尼·巴蒂斯塔·莫加尼(Giovanni Battista Morgagni)的作品被認爲是基礎：《從解剖看疾病病灶及成因》(1767)。

13. 特別參見卡利切克2014。

i.

ii.

iii.

iv.

i. 侯貝・貝納，《人體骨骼，正面》，蝕刻版畫，1779。
ii. 侯貝・貝納，《人體骨骼，背面》，蝕刻版畫，1779。
iii. 肌肉 3，布魯塞爾的安德烈亞斯・維薩里烏斯，《人體結構》，1543。
iv. 肌肉 4，布魯塞爾的安德烈亞斯・維薩里烏斯，《人體結構》，1543。

230

一
本
通
用
？
維
爾
納
色
票
作
為
色
彩
的
基
本
標
準
，
以
及
在
醫
學
上
的
用
途

i.

ii.

iii.

iv.

i. W. J.湯姆森以水彩繪製的解剖學家約翰・戈登肖像。

ii. 大腦不同部位，詹姆斯・霍普，《病理解剖原則及圖畫》，1834。

iii. 尿檢查法輪盤（Uroscopy wheel），約翰尼斯・德・基山（ Johannes de Ketham），《醫學集彙》，1491。

iv. 尿液沉澱色表，威廉・普勞特，《探究尿砂、結石和其他疾病的性質及治療方法》，1821。

人的心理能力和性格可以透過大腦在頭骨表面造成的痕跡而推斷出來。戈登則對此大爲反對，他以自己對神經解剖學的認識，反駁高爾與海姆的說法，並提到了塞姆：

灰色物質——灰色，或灰色的（cineritive），通常用於描述這種物質，是在計算之後刻意用來對沒見過該物質的人傳達不準確概念的詞彙。其實棕色才是它的主色調；通常是特定的棕色系，也就是維爾納在他的命名法中所稱的木棕色[14]。

有了具體的塞姆色樣作爲參考，讀者便對大腦中的這種棕色物質有了更準確的印象，原來它不是名稱所暗示的灰色。由於戈登在愛丁堡學習醫學，他的書同樣由出版塞姆著作的威廉·布雷伍德出版，因此他會熟悉《維爾納色彩命名法》也不足爲奇。

塞姆著作被用於醫學的另一個證據是泌尿生殖病理學領域的威廉·普勞特（William Prout, 1785–1850）。普勞特也在愛丁堡學習醫學，於1819年使用顏色描述泌尿系統結石的特定顏色。

他運用色彩的方式，明顯不同於中世紀末尿檢查法的色彩對照（見第227頁）；普勞特是根據成分進行化學分析，輔以顏色作爲參考。普勞特在描述結石的顏色和成分時就是根據《維爾納色彩命名法》，區分外部（蠟黃色）和內部（木棕色）顏色[15]。

1821年，普勞特不再直接提及塞姆，並開發了自己的色票，以對照尿液沉澱物。也許是因爲他意識到《維爾納色彩命名法》建立得不夠好，或不夠熟悉他專精的醫學領域，使得他自己的讀者無法直接參考。

此外，普勞特將他的色票設定爲單張頁面呈現九個色調，更易於使用。不同於《維爾納色彩命名法》，由於包含的對照色彩更廣，觀看時需要來回翻閱不同頁面，使用上不太方便。即使如此，普勞特在開發自己的色票時，未提及塞姆的名字或向他請教，也是一件奇怪的事。

醫學用途的第三個例子是愛丁堡出生的眼鏡商詹姆斯·韓特（James Hunter），他在1841年發表了一篇顏色轉換圖表，用於虹膜炎的診斷。圖表從自然的虹膜顏色開始，列出各種因爲疾病引起的色調變化，同時提供其他疾病的線索，比如梅毒。韓特關於《維爾納色彩命名法》的評論很有趣：

在設計圖表時，我比較了發炎的虹膜顏色與維爾納的標準色票，並採用了他的命名法。然而在準備這個圖表時，我就已經有意改變部分的維爾納色票了；因爲，若沒有插圖，許多維爾納的色彩其實很不容易識別；比如「開心果綠、黃雀綠、青花菜棕」；其他的例如「蘋果綠」其實類似樹皮，而非果實；「胭脂蟲紅」是紅棕色，而不是動脈紅或紅蚜蟲紅等，看起來不但不快樂，而且很容易誤導。對於虹膜炎的診斷或治療，正確觀察炎症產生的變化，能帶來相當大的實際效用[16]。

韓特在這裡強調了兩個妨礙色彩對照系統的難處，第一個：色相的名稱，色彩來自應該與它符合的自然界物體（草綠色、銅紅色、鉛灰色等）。

如果沒有辦法看見色票，接收顏色訊息的人，就只能先認識自然物體的顏色才能正確傳達。第二個難處則與醫學有關，也就是準確的色彩判斷與正確的治療手法有密切關係。韓特認爲，只對顏色有大致的印象是不夠的，人觀察和經驗仍然不可或缺。

14. 戈登1817年，第28–29頁。
15. 普勞特1819年。
16. 韓特1841年。

一本通用？維爾納色票作爲色彩的基本標準，以及在醫學上的用途

《維爾納色彩命名法》在色彩對照系統的歷史地位

在十九世紀上半，醫學界公開表示，標準化的色彩對照是迫切需要的。當時許多醫生都對於缺乏判別因疾病產生的顏色變化標準而感到遺憾。紐倫堡皮膚科醫生海因利希・艾克洪（Heinrich Eichhorn）在1827年寫道：

對於確定皮膚疾病來說，色彩對照表的價值不可估量，類似於自然史上某些分支研究的發現，比如植物學。自不待言，若希望這些色票發揮正確功用，就需要投入相當的心血準確建構。

眾所周知的是，每種疹病在皮膚上的顏色都是獨一無二的；以猩紅熱爲例，相同的皮疹病會有不同顏色，並且伴隨不同特徵：昏厥、傷寒等；正是這些變化最適合使用色彩表格來對照；如果可以達到，那麼這個方式就能獲得最完美的成果。

新手醫生能很快注意到顏色的差異，因爲這些眾所周知的色彩變化迅速跳進他的眼簾裡；即使他已經十分熟悉皮膚疾病外在差異的常見特徵，色彩對照表仍然可以發揮最大的作用[17]。

爲各種科學領域設計的通用色彩標準，可能不會準確符合每種科學的具體需求，但是如上面的例子所示，《維爾納色彩命名法》確實應用於十九世紀上半葉的醫學領域。塞姆的書在科學界和醫學界廣泛流傳，也是不爭的事實。

與塞姆有關的維爾納自然史學會等科學組織的特殊角色，是該書成功被眾人接納的原因之一，同時還憑藉著愛丁堡在1800年間於醫學領域佔有的卓越地位，以及出版商威廉・布雷伍德的行銷手法，藉著將書捐贈給圖書館促進了此書的流傳。愛丁堡醫學協會的圖書館目錄上顯示，布雷伍德捐贈了一本1814年的印製版本[18]。

從技術上來說，當時存在著某些通用色彩標準在創作及廣泛使用時的限制。唯有到了十九世紀下半葉，隨著合成染料和色彩的發展，以及印刷方法的進步，才得以確保同樣色票的流通性。1837年葛福洛・英格曼（Godefroy Engelmann，1788–1839）的工業彩色印刷（彩色平版印刷）是與平板印刷機（1871）搭配的必要進展[19]。

隨著有機的煤焦油顏料的發現，新的低廉墨水系列變得易於負擔[20]。結果，不僅色票書籍可以經濟地大量印刷，新印刷品的標準化化學墨水也意味著色票完全吻合，並且可以無限複製。色彩對照系統變得更容易受到大眾認可，更廣泛流通，進一步應用於國際和跨學科領域。

這時，色票的表述形式也發生了變化，出現了量化數字對照的呈現方式，如1865年人類學作者保羅・布洛卡（Paul Broca, 1824–1880）描述皮膚和眼睛顏色的圖表[21]；或是直接的顏色名稱，如1877年奧圖・拉德（Otto Radde，1835–1908）提出的色度表（Gardner Color Scale）[22]。

就性質和規模而言，派屈克・塞姆的《維爾納色彩命名法》完美地符合那個時代自然科學界的需要，以及技術和生產的可能性。欠缺現代彩色墨水和工業印刷的輔助，使得它的成功更形顯著，並確保了它在科學色彩標準史上的地位。

17. 艾克洪1827年。
18. 見：愛丁堡醫學協會，1823年，愛丁堡醫學協會圖書館目錄，分爲兩部分……〔附錄，1823–1826和1823–1827〕：愛丁堡醫學協會。海和加爾（Hay & Gall），第213頁。
19. 對於1800年前彩色印刷的簡短歷史，參見格林姆、克萊─提比和史汀曼（Grimm、Kleine-Tebbe and Stijnman）2011。
20. 恩格爾2009。
21. 布洛卡1865，有關描述人體所使用的一般標準顏色，參見卡爾利切克和史瓦茲《膚色與髮色，從微量到明顯的人體顏色判別法則》，卡爾利切克和史瓦茲2016，第13–62頁。
22. 拉德1877年。

虹膜的自然顏色， 或發炎的其中一部分。	發炎第一階段， 淋巴液滲出之前。	過渡階段——血絲分布增加， 並開始滲出淋巴液。	第三階段，淋巴滲出： 或後遺症。
藍色	風鈴草紫，偏帝王紫或 梅紫	黑色，角閃石黑或 綠黑	暗綠，樹汁綠或 草綠
藍灰，帶黃色紋路	玄武岩黑，或灰黑	蘋果樹皮綠	黃綠
玄武岩黑	棕黑	栗黑	榛棕，木棕， 淺橄欖色或蠟黃， 根據原本的顏色深度而定。
橄欖棕	紅黑色	淡栗棕或榛棕	
榛棕	棕紅或瓦紅	木棕，或非常淡的榛棕	黃褐橙或琥珀黃
香欖黃， 或多多少少的黃色調	深橙	淺橙	淡黃
透明和幾乎無色	動脈血紅	紅橙	很淡，或櫻草黃
i.			

i. 詹姆斯‧韓特（James Hunter）的《常見虹膜顏色變化表》，1841年，
附插圖。韓特的表格描述不同炎症階段的可能虹膜顏色。此處的眼睛醫學插圖與韓特的描述相配。

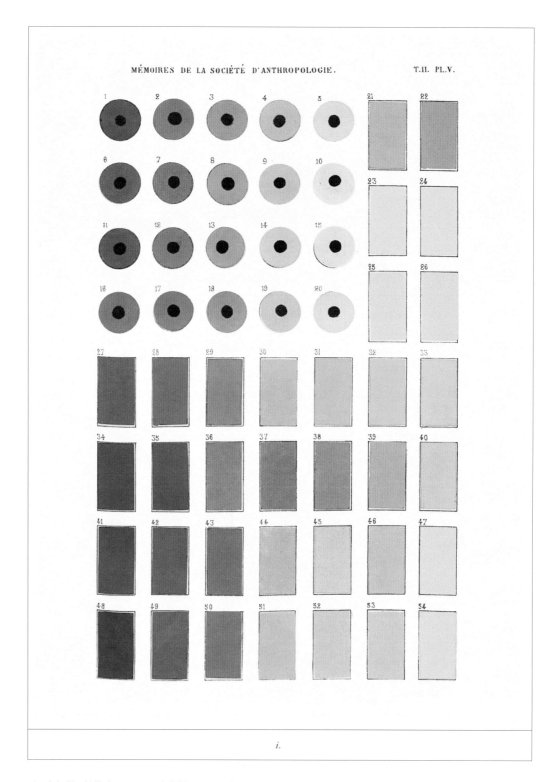

i.

i. 詹姆斯・韓特（James Hunter）的《常見虹膜顏色變化表》，1841年，附插圖。
 韓特的表格描述不同炎症階段的可能虹膜顏色。此處的眼睛醫學插圖與韓特的描述相配。

一本通用？維爾納色票作為色彩的基本標準，以及在醫學上的用途

V.

紅色與棕色

Reds and Browns.

RED.

Nº	Names.	Colours.	ANIMAL.	VEGETABLE.	MINERAL.
82	Tile Red.		Breast of the Cock Bullfinch.	Shrubby Pimpernel.	Porcelain Jasper.
83	Hyacinth Red.		Red Spots of the Lygæus Apterus Fly.	Red on the golden Rennette Apple.	Hyacinth.
84	Scarlet Red.		Scarlet Ibis or Curlew, Mark on Head of Red Grouse.	Large red Oriental Poppy, Red Parts of red and black Indian Peas.	Light red Cinnaber.
85	Vermillion Red.		Red Coral.	Love Apple.	Cinnaber.
86	Aurora Red.		Vent coverts of Pied Wood-Pecker.	Red on the Naked Apple.	Red Orpiment.
87	Arterial Blood Red.		Head of the Cock Gold-finch.	Corn Poppy, Cherry.	
88	Flesh Red.		Human Skin.	Larkspur.	Heavy Spar. Limestone.
89	Rose Red.			Common Garden Rose.	Figure Stone.
90	Peach Blossom Red.			Peach Blossom.	Red Cobalt Ore.

棕/Browns.

BROWNS.

No.	Names.	Colours.	ANIMAL.	VEGETABLE.	MINERAL.
100	Deep Orange-coloured Brown.		Head of Pochard. Wing coverts of Sheldrake.	Female Spike of Catstail Reed.	
101	Deep Reddish Brown.		Breast of Pochard, and Neck of Teal Drake.	Dead Leaves of green Panic Grass.	Brown Blende.
102	Umber Brown.		Moor Buzzard.	Disk of Rubeckia.	
103	Chesnut Brown.		Neck and Breast of Red Grouse.	Chesnuts.	Egyptian Jasper.
104	Yellowish Brown.		Light Brown Spots on Guinea-Pig. Breast of Hoopoe.		Iron Flint, and common Jasper.
105	Wood Brown.		Common Weasel. Light parts of Feathers on the Back of the Snipe.	Hazel Nuts.	Mountain Wood.
106	Liver Brown.		Middle Parts of Feathers of Hen Pheasant, and Wing coverts of Grosbeak.		Semi Opal.
107	Hair Brown.		Head of Pintail Duck		Wood Tin.
108	Broccoli Brown.		Head of Black-headed Gull.		Zircon.
109	Clove Brown.		Head and Neck of Male Kestril.	Stems of Black Currant Bush.	Axinite, Rock Cristal.
110	Blackish Brown.		Stormy Petrel. Wing Coverts of black Cock. Forehead of Foumart.		Mineral Pitch.

R E D .

Nº.	Names.	Colours.	ANIMAL.	VEGETABLE.	MINERAL.
91	Carmine Red.			Raspberry, Cocks Comb, Carnation Pink.	Oriental Ruby.
92	Lake Red.			Red Tulip, Rose Officinalis.	Spinel.
93	Crimson Red.				Precious Garnet.
94	Purplish Red.		Outside of Quills of Terico.	Dark Crimson Official Garden Rose.	Precious Garnet.
95	Cochineal Red.			Under Disk of decayed Leaves of None-so-pretty.	Dark Cinnaber
96	Veinous Blood Red.		Veinous Blood.	Musk Flower, or dark Purple Scabious.	Pyrope.
97	Brownish Purple Red.			Flower of deadly Nightshade.	Red Antimony Ore.
98	Chocolate Red.		Breast of Bird of Paradise.	Brown Disk of common Marigold.	
99	Brownish Red.		Mark on Throat of Red-throated Diver.		Iron Flint.

No.	名稱	顏色	動物		
82	瓦紅		公歐亞鶯的胸羽		
83	風信子紅		椿象的紅點		
84	猩紅		朱鷺或鷉； 紅松雞頭上的斑點		
85	朱砂紅		紅珊瑚		
86	極光紅		大斑啄木鳥的 肛門覆羽		
87	動脈血紅		公金翅雀的頭		
88	肉紅		人類皮膚		
89	玫瑰紅				
90	桃花紅				

V

紅色與棕色

塞姆的1821年版中第一
張紅色圖表包括四個維爾
納的原始紅色(編號84、
86、88和90)，兩個來自
皮卡德系統的紅色(編號
83和89)，一個來自詹姆
森系統(編號82)和兩個他
自己1814年版的紅色(編
號85和87)。

紅 / R e d s (i).

植物		礦物	
琉璃繁縷屬		瓷碧玉	
「蕾內特」品種蘋果紅色的部分		紅鋯石	
紅色大花罌粟，紅色和黑色豇豆的紅色部分		淡紅色辰砂	
番茄		辰砂	
蘋果表皮的紅色部分		紅雌黃	
虞美人，櫻桃			
飛燕草		重晶石，石灰岩	
玫瑰		壽山石	
桃花		紅鈷礦	

82. 瓦紅

(i).　　雄性「歐亞鸚」的胸羽〔學名*Pyrrhula pyrrhula*〕
(ii).　　琉璃繁縷〔學名*Anagallis*〕
(iii).　　瓷碧玉〔二氧化矽〕

瓦紅是風信子紅混合許多灰白色，以及一小部分猩紅。〔W〕

V
紅色與棕色

動物

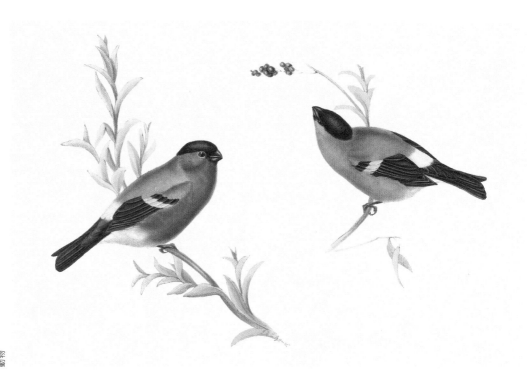

植物

礦物

動物：
約翰‧古爾德，《歐洲鳥類》，卷3，1832–1837。
瓦紅可見於公歐亞鸚的胸羽(左)。

植物：
J.E.史密士，《英國植物學》，1863–1899。
瓦紅可見於琉璃繁縷的花瓣。

礦物：
詹姆斯‧索爾比，《英國礦物學》，卷3，1802–1817。
瓦紅可見於瓷碧玉（所有標本）。

83. 風信子紅

風信子紅，是猩紅混合檸檬黃和極小比例的棕色。

(i).　　　椿象身體的紅點〔學名 *Lygaeus equestris*〕
(ii).　　　「蕾內特」品種(Reinette)蘋果紅色的部分
　　　　　〔學名 *Malus domestica*〕
(iii).　　紅鋯石〔矽酸鹽礦物〕

PLATE 11.

245

V

紅色與棕色

動物

植物

礦物

動物：
愛德華・桑德斯，《不列顛群島半翅目異翅亞目昆蟲》，1892。
風信子紅可見於紅黑色椿象（上右）。

植物：
約翰・萊特，《水果種植指南》，卷1，1891–1894。
風信子紅可見於蘋果表皮。

礦物：
萊哈德・布朗斯，《礦物界》，卷2，1912。
風信子紅可見於紅鋯石（兩個標本，第二排，上右）。

84. 猩紅

(i).　猩紅色朱鷺〔學名 *Eudocimus ruber*〕；鷸〔學名 *Numenius*〕
　　　紅松雞頭上的斑點〔學名 *Lagopus lagopus scotica*〕
(ii).　紅色大花罌粟〔學名 *Papaver orientale*〕
　　　紅色和黑色豇豆〔學名 *Vigna unguiculata*〕
(iii).　淺紅色辰砂〔硫化汞〕

猩紅色是動脈血紅色混合少許藤黃。*

*塞姆應於此項標示〔W〕，因爲猩紅色也有
出現在維爾納的原始顏色列表中。

動物：
約翰・詹姆斯・奧杜
邦，《美國鳥類》，1827–
1838。
猩紅可見於年輕猩紅色
朱鷺的羽毛（右）。

植物：
J.佐恩及D.L.歐斯坎
普，《阿爾瑟尼植物圖
彙》，1796–1800。
猩紅可見於大花罌粟。

礦物：
約翰・戈特洛普・庫爾，
《礦物界大全》，1859。
猩紅色可見於辰砂（上
排中）。

(i).　　　紅珊瑚〔紅珊瑚屬〕
(ii).　　　番茄〔學名 *Solanum lycopersicum*〕
(iii).　　　辰砂〔硫化汞〕

V

紅色與棕色

動物

朱砂紅是猩紅加上少許棕紅。

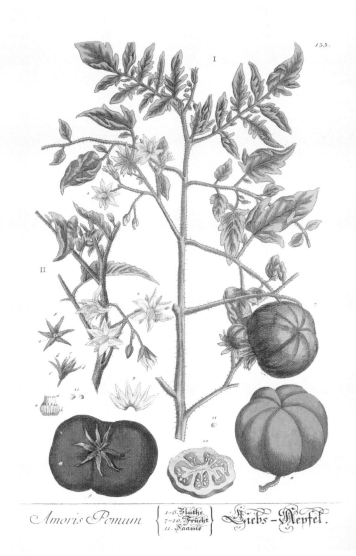

動物：
約格·沃夫岡·諾爾，
《自然珍寶圖鑑》，1766。
朱砂紅可見於珊瑚(中)。

植物：
E.布萊克維爾，《布萊
克維爾植物集》，卷2，
1754。
朱砂紅可見於番茄表皮。

礦物：
雷歐納·史賓賽，《世
界礦物誌》，1916。
朱砂紅可見於辰砂(兩
個標本)。

86. 極光紅

(i).　　大斑啄木鳥的肛門覆羽〔學名 *Dendrocopos major*〕
(ii).　　蘋果表皮的紅色部分
(iii).　　紅雌黃〔硫化礦物〕

極光紅是瓦紅混合少許動脈血紅和極
少量的洋紅 。〔W〕

動物

礦物

動物：
約翰·古爾德，《歐洲
鳥類》，卷3，1832–
1837。
極光紅可見於肛門覆
羽，亦即大斑啄木鳥泄
殖腔周圍的羽毛。

植物：
A.普瓦透，《法國果樹
學》，1846。
極光紅可見於蘋果表皮。

礦物：
萊哈德·布朗斯，《礦物
界》，卷1，1912。
極光紅可見於雌黃（底
排左）。

植物

Pomme de chataignier.

87. 動脈血紅

動脈血紅是紅色系列的代表色。

動物

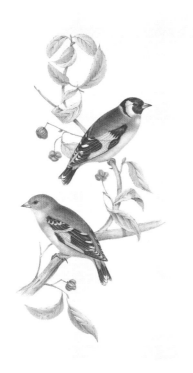

植物

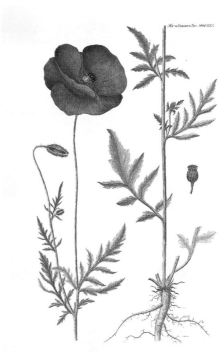

礦物

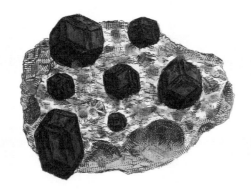

動物:
約翰・古爾德,《歐洲鳥類》,卷3,1832–1837。
動脈血紅可見於公金翅雀的頭(上)。

植物:
G. C. 歐德,《丹麥植物誌》,1761–1861。
動脈血紅可見於普通罌粟的花瓣。

礦物:
詹姆斯・索爾比,《英國礦物學》,卷1,1802–1817。
動脈血紅可見於石榴石;石榴石嵌在花崗岩裡,並且分離。*

88. 肉紅

(i). 人類皮膚〔學名 *Homo sapiens*〕
(ii). 飛燕草〔學名 *Consolida*〕
(iii). 重晶石〔硫酸鋇礦物〕
石灰岩〔碳酸鹽(沉積)岩〕

肉紅是玫瑰紅混合瓦紅和少許白色。
〔W〕

V
紅色與棕色

動物

植物

動物：
克勞德・貝爾納和查爾
斯・韋特，《手術醫學與
外科解剖學的精確圖像
集》，1856。
肉紅可見於人類皮膚。

植物：
約翰・威廉・懷恩曼，
《花卉植物圖典》，1737。
肉紅可見於飛燕草的花
瓣。

礦物：
詹姆斯・索爾比，《英國
礦物學》，卷1，1802–
1817。
肉紅可見於重晶石，嵌
於鐵礦石中。

a. Consolida regia flore pallido.
b. Consolida regia erectior flore rubro.
c. Consolida regia flore roseo pleno, Delphinium.

礦物

89. rose Red.

(i). ———
(ii). 玫瑰〔薔薇屬〕
(iii). 壽山石〔矽酸鹽礦物〕

玫瑰紅是洋紅混合大量雪白和很少量
的胭脂蟲紅。〔W〕

動物

植物

礦物

動物：
拉蒙·德·拉·薩格
拉，《古巴島的地理、
政治、以及自然史》，
1798–1871。
玫瑰紅可見於紅鶴的羽
毛。*

植物：
卡爾·戈特洛普·羅西
格，《玫瑰寫生集》，卷
1，1802–1820。
玫瑰紅可見於玫瑰花瓣。

礦物：
《新拉胡斯圖解百科》，
1897–1904。
玫瑰紅可見於壽山石刻
成的小雕像（第四排，
中左）。

90. 桃花紅

桃花紅是紫膠蟲紅混合大量白色。
〔W〕

(i).　　──────
(ii).　　桃花〔學名*Prunus persica*〕
(iii).　　紅鈷礦〔礦石〕

V
紅色與棕色

PLATE II.

1

2

1. *Parnassius Apollo*　2. *Pieris Crataegi*
Apollo B.　　　　　Black veined White.

L'vans sc.

動物

Pfirsche mit gefüllter Blüthe.

植物

礦物

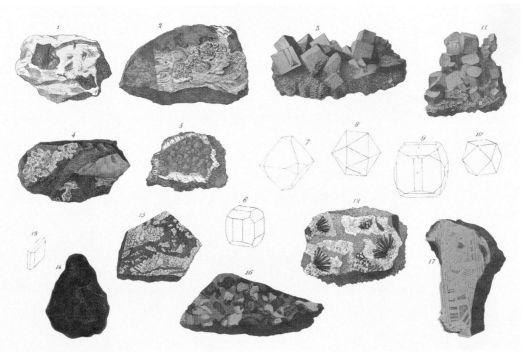

動物：
詹姆斯・鄧肯，《英國
蝴蝶圖鑑》，1840。
桃花紅可見於阿波羅絹
蝶的翅膀（上）。*

植物：
《德國園藝雜誌》，卷6，
1804–1811。
桃花紅可見於桃花的花
瓣。

礦物：
約翰・戈特洛普・庫爾，
《礦物界大全》，1859。
桃花紅可見於鈷礦石（下
排右起第二個）。

No.	名稱	顏色	動物		
91	洋紅				
92	紫膠蟲紅				
93	紅蚧蟲紅				
94	紫紅		蕉鵑羽軸外側		
95	胭脂蟲紅				
96	靜脈血紅		靜脈血液		
97	微棕紫紅				
98	巧克力紅		天堂鳥的胸羽		
99	棕紅		紅喉潛鳥的喉部斑塊		

V
紅色與棕色

塞姆1821年版本的第二張紅色圖表包括四個維爾納的原始紅色(編號91、93、96和99),一個皮卡德系統的紅色(編號95),兩個倫茲系統的紅色(編號94和97),但是塞姆將耧斗菜紅重新命名爲紫紅,並且包括他自己1814年版本的兩個紅色(編號92和98)。

紅 / R e d s (ii).

植物		礦物	
覆盆子；雞冠花； 粉紅色康乃馨		紅寶石	
紅色鬱金香； 法國薔薇		尖晶石	
		貴榴石	
深紅蚧蟲紅 法國薔薇		貴榴石	
枯萎的捕蟲罌麥 葉片背面		深色辰砂	
溝酸漿花； 或深紫色藍盆花		鋁鎂榴石	
顛茄花		紅銻礦	
金盞花的管狀花			
		鐵燧石	

91. 洋紅

洋紅是維爾納的代表色，是紫膠蟲紅混合少量的靜脈血紅。〔W〕

(i). ───────

(ii).　　覆盆子〔學名*Rubus idaeus*〕；雞冠花〔莧科〕；
　　　　粉紅色康乃馨〔學名*Dianthus caryophyllus*〕

(iii).　　紅寶石〔剛玉〕

V
紅色與棕色

動物

植物

Amaranthus paniculatus coccineus latifolius

礦物

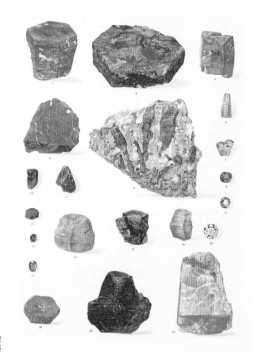

動物：
約翰・古爾德，《新幾
內亞島暨鄰近的巴布
亞群島鳥類》，1875-
1888。
洋紅可見於紅色攝蜜鳥
的羽毛。*

植物：
約翰・威廉・懷恩曼，
《花卉植物圖典》，1737。
洋紅可見於雞冠花的花
瓣。

礦物：
萊哈德・布朗斯，《礦
物界》，卷2，1912。
洋紅可見於紅寶石（中
央左側的五個標本）。

92. 紫膠蟲紅

(i). ─────
(ii). 紅色鬱金香〔鬱金香屬〕；法國薔薇〔學名*Rosa gallica*〕
(iii). 尖晶石〔尖晶石礦〕

紫膠蟲紅是維爾納的紅蚧蟲紅，是靜脈血紅混合柏林藍*。〔W〕

*塞姆在這一條誤用了註解〔W〕，因爲他自己的命名法裡也納入了維爾納的紅蚧蟲紅。

動物

植物

礦物

SPINELL

動物：
理查・布林斯利・辛茲，《硫磺號之旅動物學》，1843年。
紫膠蟲紅可見於長尾嬌鶲的頭部羽毛。*

植物：
約翰・林德利，《愛德華茲植物圖錄》，1829-1847。
紫膠蟲紅可見於鬱金香的花瓣。

礦物：
尖晶石，石版畫，1968。
紫膠蟲紅可見於尖晶石（右）。

紅蚧蟲紅是洋紅混合少許靛藍。〔W〕

(i).　　　————

(ii).　　　————

(iii).　　貴榴石[矽酸鹽礦物]

動物

植物

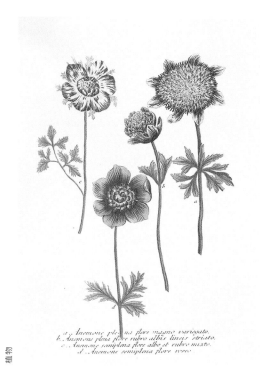

a. Anemone plena flore magno variegato.
b. Anemone plena flore rubro albis lineis striato.
c. Anemone semiplena flore albo et rubro mixto.
d. Anemone semiplena flore roseo.

動物：
喬治·愛德華茲，《自
然史選粹》，1758。
紅蚧蟲紅可見於紅胸草
地鷚的胸部羽毛。*

植物：
約翰·威廉·懷恩曼，
《花卉植物圖典》，1737。
紅蚧蟲紅可見於銀蓮花
的花瓣。*

礦物：
萊哈德·布朗斯，《礦
物界》，卷2，1912。
紅蚧蟲紅可見於石榴石
（兩個標本，第三排左
起第二）。

礦物

94. 紫紅

(i).　　蕉鵑〔學名 *Musophagidae*〕羽軸外側
(ii).　　深紅蚧蟲紅法國薔薇〔學名 *Rosa gallica*〕
(iii).　　貴榴石〔矽酸鹽礦物〕

紫紅是維爾納的褸斗菜紅，是洋紅混合少許柏林藍，和一點靛藍。〔W〕

動物

植物

礦物

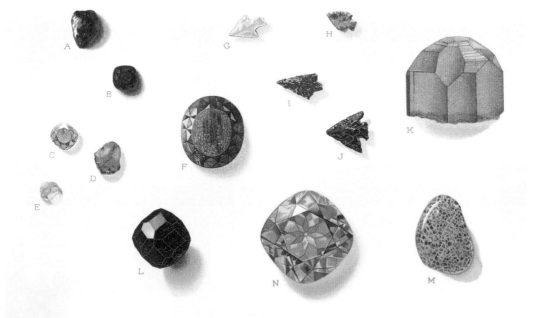

動物：
愛德華‧利爾，《幾內亞蕉鵑》，水彩，約繪於1835。
紫紅可見於蕉鵑的羽毛。

植物：
佛里德里希‧約翰‧貝圖赫，《給兒童的圖畫書》，1802。
紫紅可見於法國薔薇的花瓣。

礦物：
喬治‧弗雷德里克‧昆茨，《北美寶石礦物及貴重寶石》，1890。
紫紅可見於石榴石（兩個標本，上左）。

95. 胭脂蟲紅

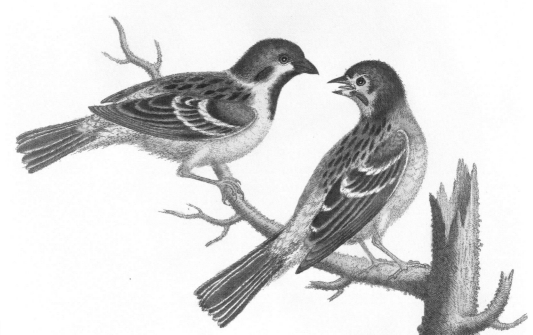

胭脂蟲紅是紫膠蟲紅混合藍灰色。
〔W〕

(i).　——————
(ii).　凋萎的「捕蟲瞿麥」葉片背面〔學名 *Silene armeria*〕
(iii).　深色辰砂〔硫化汞〕

SILENE ARMERIA. *LOBEL'S CATCHFLY.* ☉

GOLD, SILVER, PLATINUM & MERCURY.

262

V
紅色與棕色

動物：
喬治・愛德華茲，《自然史選粹》，1758。
胭脂蟲紅可見於麻雀。*

植物：
威廉・巴克斯特，《英國種子植物學》，1834–1843。
胭脂蟲紅可見於捕蟲瞿麥的葉片。

礦物：
路易・席默南，《地下生活：礦與礦工》，1869。
胭脂蟲紅可見於辰砂（下排）。

96. 動脈血紅

靜脈血紅色是洋紅混合棕黑色。〔W〕*

(i).　　靜脈血液〔學名 *Sanguis*〕
(ii).　　溝酸漿花〔學名 *Mimulus moschatus*〕
　　　　深紫色藍盆花〔學名 *Scabiosa*〕
(iii).　　鋁鎂榴石〔矽酸鹽礦〕

*「靜脈血紅」是塞姆對維爾納「血紅色」的
　重新命名。

動物

植物

礦物

動物：
湯瑪斯・高達爾，《白血
病病例的血》，水彩，約
繪於1822–1861。
靜脈血紅可見於靜脈血
液。

植物：
席登漢・愛德華茲，《新
植物園》，1812。
靜脈血紅可見於藍盆花
的花瓣（左）。

礦物：
約翰・戈特洛普・庫爾，
《礦物界大全》，1859。
靜脈血紅可見於鋁鎂榴
石（第三排，右起第四
個標本）。

97. 微棕紫紅

微棕紫紅是維爾納的櫻桃紅，是紫膠蟲紅混合棕黑和少許灰色。〔W〕

(i).　———
(ii).　顛茄的花朵〔學名 *Atropa belladonna*〕
(iii).　紅銻礦〔礦物〕

264

V

紅色與棕色

動物

Atropa Belladonna

植物

動物：
理查・布林斯利・辛茲，《硫磺號之旅動物學》，1843。
微棕紫紅可見於蝙蝠的翅膀。*

植物：
威廉・伍德維，《醫用植物學》，卷2，1832。
微棕紫紅可見於顛茄的花瓣。

礦物：
菲力普・瑞希黎，《英國礦物標本圖鑑》，1797。
微棕紫紅可見於紅銻礦（上）。

礦物

98. 巧克力紅

巧克力紅是靜脈血紅混合少許棕紅。

(i).　　天堂鳥的胸部〔極樂鳥科〕
(ii).　　金盞花的管狀花〔學名 *Calendula*〕
(iii).　　────

動物

植物

Le grand Oiseau de Paradis, émeraude, mâle N° 1.

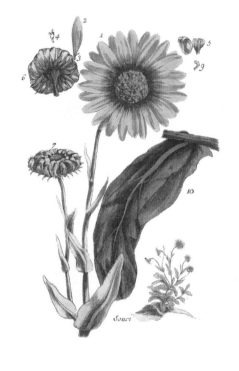

Souci

礦物

動物：
法蘭索瓦・勒懷庸，
《大天堂鳥，翡翠綠色，
雄性》，銅版畫，1801–
1806。
巧克力紅可見於天堂鳥
的胸部羽毛。

植物：
皮耶・布雅德，《巴黎
植物誌》，卷5，1776–
1781。
巧克力紅可見於金盞花
中央的管狀花。

礦物：
詹姆斯・索爾比，《英國
礦物學》，卷1，1802–
1817。
巧克力紅可見於氧化鐵
（左）。*

99. 棕紅

(i).　　紅喉潛鳥〔學名*Gavia stellata*〕
(ii).　　────────
(iii).　　鐵燧石〔石英〕

V
紅色與棕色

動物

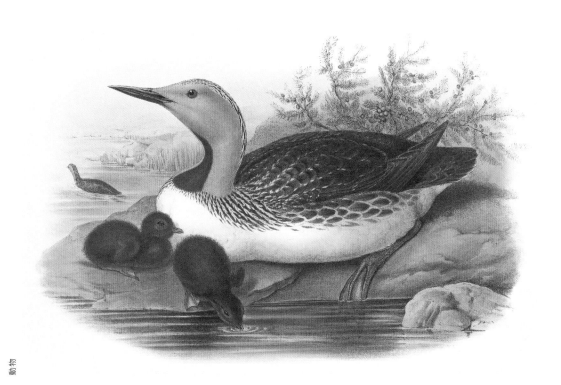

礦物

棕紅是巧克力紅混合紅鋯石紅，以及
少許栗棕。〔W〕

動物：
約翰・古爾德，《大不列
顛鳥類》，卷5，1862–
1873。
棕紅可見於紅喉潛鳥的
喉部羽毛。

植物：
約翰・威廉・懷恩曼，
《花卉植物圖典》，1737。
棕紅可見於香蠟梅的花
瓣。*

礦物：
席登漢・愛德華茲，《新
植物園》，1812。
棕紅可見於鐵礦（底
排，中）。

植物

棕/Browns.

No.	名稱	顏色	動物		
100	深橙棕		紅頭潛鴨的頭部； 花鳧的翅膀覆羽		
101	深紅棕		紅頭潛鴨的胸部； 小水鴨的頸		
102	暗土棕		西方澤鵟		
103	栗棕		紅松雞的頸和胸部		
104	黃棕		豚鼠的淺棕色斑點； 戴勝的胸部		
105	木棕		鼬鼠； 鷸背部羽毛的淺色部分		
106	肝棕		母雉雞的羽毛中部； 雀的翅膀覆羽		
107	毛棕		尖尾鴨的頭部		
108	青花菜棕		紅嘴鷗的頭部		
109	橄欖棕		公紅隼的頭和頸部		
110	黑棕		海燕；黑琴雞覆羽； 歐洲鼬的前額		

塞姆的1821年版本包括四個維爾納的原始棕色(編號104，106，109和110)，兩個倫茲系統的棕色(編號105和107)，兩個詹姆森系統的棕色(編號103和108)和三個他自己的1814年版本(編號100，101和102)。

棕/Browns.

植物		礦物	
香蒲的雌花棒			
大黍枯死的葉片		棕閃鋅礦	
矢車菊的管狀花			
栗子		埃及碧玉	
		鐵燧石和碧玉	
榛果		羽狀石綿	
		半蛋白石	
		纖錫石	
		鋯石	
黑醋栗植株的莖		斧石，水晶	
		地瀝青	

100. 深橙棕

(i). 紅頭潛鴨的頭部〔學名 *Aythya ferina*〕
花鳧的翅膀覆羽〔學名 *Tadorna*〕
(ii). 香蒲的雌花棒〔學名 *Typha*〕
(iii). ─────

深橙棕色是栗棕混合少許紅褐色和少量橙棕。

270

V

紅色與棕色

動物

Anas ferina.

植物

BREDBLADET DUNHAMMER, TYPHA LATIFOLIA.

動物：
喬治・葛雷夫，《英國鳥學》，1821。
深橙棕可見於紅頭潛鴨的頭部羽毛。

植物：
J.W.帕姆斯特拉克，《瑞士植物集》，卷8，1807。
深橙棕可見於香蒲的雌花棒。

礦物：
詹姆斯・索爾比，《英國礦物學》，卷1，1802–1817。
深橙棕可見於赤鐵礦（兩個標本）。

礦物

101. 深紅棕

深紅棕是栗棕混合少許巧克力紅。

(i). 　　紅頭潛鴨的胸部〔學名 *Aythya ferina*〕
　　　　小水鴨的頸〔學名 *Anas crecca*〕
(ii). 　　大黍枯死的葉片〔學名 *Panicum*〕
(iii). 　棕閃鋅礦〔硫化礦物〕

動物

植物

礦物

動物：
卡爾・霍夫曼，《世界之書》，1857。
深紅棕可見於雄性歐亞水鴨的頸部羽毛（下左）。

植物：
亞當・婁尼瑟，《草本全書》，1557。
深紅棕可見於大黍枯死的葉片（左）。

礦物：
弗雷德里克・布魯斯特・盧米斯，《常見岩石及礦物野外指南》，1923。
深紅棕可見於閃鋅礦（底排右）。

102. 暗土棕

暗土棕是栗棕混合少許黑棕。

(i). 西方澤鵟〔學名 *Circus aeruginosus*〕
(ii). 矢車菊的管狀花〔學名 *Rudbeckia*〕
(iii). ———————

RUDBECKIA VELUE

382.

動物：
約翰・古爾德，《大不列
顛鳥類》，卷1，1862–
1873。
暗土棕可見於西方澤鵟。

植物：
J.H.若姆・聖・伊萊爾，
《法國花卉及果實》，
卷4，1828。
暗土棕可見於矢車菊中
央的管狀花。

礦物：
詹姆斯・索爾比，《英國
礦物學》，卷4，1802–
1817。
暗土棕可見於氧化錫（頂
排）。*

植物　　　礦物

103. 栗棕

(i).　　　紅松雞〔學名 *Lagopus lagopus scotica*〕的頸和胸部
(ii).　　　栗子〔栗屬或七葉樹屬〕
(iii).　　　埃及碧玉〔矽石〕

栗棕是維爾納系列的代表棕色,是紅棕混合黃棕。〔W〕

動物

植物

AESCULUS hippocastanum.　　MARRONIER d'Inde.

1

2

3

4

1, Agate.　2, 3, Jasper.　4, Hornstone.

礦物

動物:
愛德華・唐諾文,《英國鳥類自然史》,1794–1819。
栗棕可見於紅松雞的頸和胸部羽毛。

植物:
H.L.苣哈梅・苣・蒙棱,《論樹木及灌木》,卷2,1800–1819。
栗棕可見於馬栗的種子。

礦物:
雷歐納・史賓賽,《世界礦物誌》,1916。
栗棕可見於碧玉(頂排右和底排左)。

黃棕是栗棕混合相當分量的檸檬黃。
〔W〕

(i).　　豚鼠的淺棕色斑點〔學名 *Cavia porcellus*〕
　　　　戴勝的胸部〔學名 *Upupa epops*〕

(ii).　　————

(iii).　　鐵燧石〔石英〕；碧玉〔矽石〕

274

V
紅色與棕色

動物

植物

動物：
約翰·古爾德，《歐洲
鳥類》，卷3，1832–
1837。
黃棕可見於戴勝的胸部
羽毛。

植物：
A·曼茲和C.H.奧斯
坦費德，《北歐植物圖
鑑》，卷2，1917。
黃棕可見於沼生水蔥的
花。

礦物：
約翰·戈特洛普·庫爾，
《礦物界大全》，1859。
黃棕可見於碧玉（中排，
中央）。

礦物

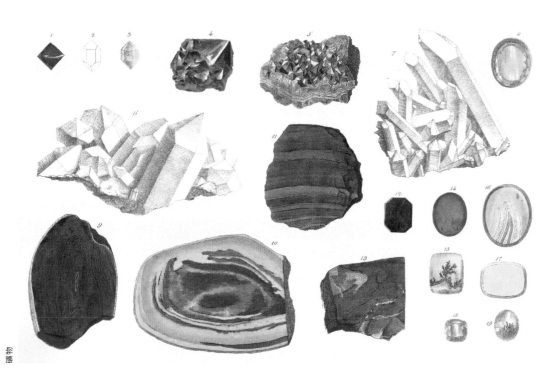

105. 木棕

木棕是黃棕調和灰燼灰。

(i). 鼬鼠〔學名 *Mustela nivalis*〕
鷸背部羽毛的淺色部分〔學名 *Gallinago gallinago*〕
(ii). 榛果〔學名 *Corylus*〕
(iii). 羽狀石綿〔矽酸鹽礦物〕

動物

植物

礦物

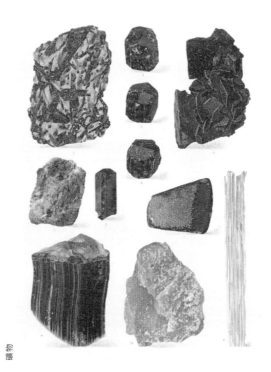

動物：
約翰‧古爾德，《大不列
顛鳥類》，卷4，1862–
1873。
木棕可見於鷸背部的淺
色羽毛。

植物：
A‧曼茲和C.H.奧斯
坦費德，《北歐植物圖
鑑》，卷1，1917。
木棕可見於榛果的殼。

礦物：
萊哈德‧布朗斯，《礦物
界》，卷2，1912。
木棕可見於羽狀石綿（底
排，右）。

106. 肝棕

(i).　母雉雞的羽毛〔學名 *Phasianus colchicus*〕
　　 中部雀的翅膀覆羽〔雀類〕
(ii).　──────
(iii).　半蛋白石〔矽石〕

肝棕是栗棕調和少許黑和橄欖綠。*

*塞姆應該在此條加註〔W〕，因爲肝棕
　有收錄在維爾納的原始色彩清單裡。

V
紅色與棕色

動物

植物

Anacardium Anacardia, Elephantou Laus.

動物：
約翰・古爾德，《大不列
顛鳥類》，卷3，1832–
1837。
肝棕可見於雀的翅膀羽
毛。

植物：
約翰・威廉・懷恩曼，
《花卉植物圖典》，1737。
肝棕可見於腰果的種
莢。*

礦物：
萊哈德・布朗斯，《礦物
界》，卷2，1912。（第
肝棕可見於蛋白石（第
二排，中央）。

礦物

107. 毛棕

(i).　　尖尾鴨的頭部〔學名 *Anas acuta*〕
(ii).　　——————
(iii).　　纖錫石〔氧化錫礦物〕

277

V

紅色與棕色

動物

植物　　　　　　礦物

動物：
約翰·古爾德，《大不列
顛鳥類》，卷5，1862–
1873。
毛棕可見於尖尾鴨的頭
部羽毛。

植物：
約翰·威廉·懷恩曼，
《花卉植物圖典》，1737。
毛棕可見於墨角藻（頂
排，右）。＊

礦物：
菲力普·瑞希黎，《英國
礦物標本圖鑑》，1797。
毛棕可見於纖錫石（所
有標本）。

108. 青花菜棕

(i).　　紅嘴鷗的頭部〔學名 *Chroicocephalus ridibundus*〕
(ii).　　────
(iii).　　鋯石〔矽酸鹽礦物〕

青花菜棕是橄欖棕混合灰燼灰和極少量紅色。〔W〕

V

紅色與棕色

動物

a. Bardana major folio non serrato,
Napoliers groke Kletten.

b. Bdellifera arbor,
de qua Gummi Bdellium.

植物

動物：
查爾斯・都畢尼，《自然史通用字典》，1849。
青花菜棕可見於紅嘴鷗的頭部羽毛。

植物：
約翰・威廉・懷恩曼，《花卉植物圖典》，1737。
青花菜棕可見於沒藥樹的果實。*

礦物：
雷歐納・史賓賽，《世界礦物誌》，1916。
青花菜棕可見於鋯石（中排，右）。鋯石嵌於岩石裡。

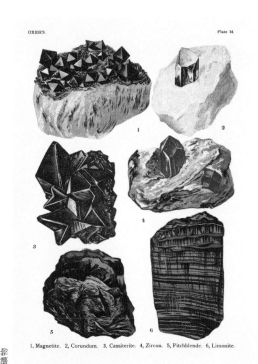

OXIDES.　　　　　　　　Plate 14.

1. Magnetite. 2. Corundum. 3. Cassiterite. 4. Zircon. 5. Pitchblende. 6. Limonite.

礦物

109. 橄欖棕

(i).　公紅隼的頭部和頸部〔學名*Falco tinnunculus*〕
(ii).　黑醋栗植株〔學名*Ribes nigrum*〕的莖
(iii).　斧石〔矽酸鹽礦物〕；水晶〔石英〕

橄欖棕，是灰燼灰混合少許藍、紅和栗棕。〔W〕

Ribes nigrum L.

植物

動物：
約翰·古爾德，《歐洲鳥類》，卷1，1832–1837。
橄欖棕可見於紅隼的頭部和頸部羽毛。

植物：
J.佐恩和D.L.歐斯坎普，《阿爾瑟尼植物圖彙》，1796–1800。
橄欖棕可見於黑醋栗植株的莖。

礦物：
喬治·弗雷德里克·昆茨，《北美寶石礦物及貴重寶石》，1890。
橄欖棕可見於斧石（底排）。

110. 黑棕

(i).　海燕〔學名 *Procellariiformes*〕
　　　黑琴雞的翅膀覆羽〔學名 *Lyrurus tetrix*〕
　　　歐洲鼬〔學名 *Mustela putorius*〕
(ii).　────────
(iii).　地瀝青〔學名 *Petroleum*〕

V

紅色與棕色

動物

礦物

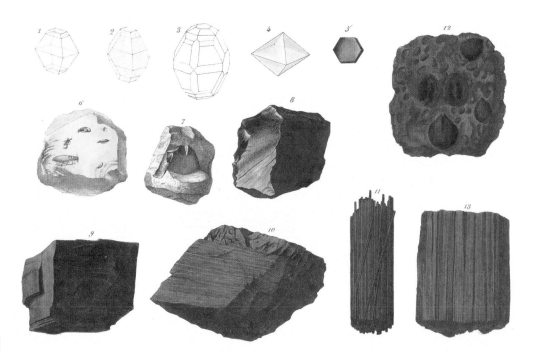

黑棕是由栗棕和黑色混合而成。〔W〕

1

4

6

5 2 3

D.Blair ad nat. del et lith.

M&N Hanhart imp.

RUBUS VILLOSUS, Aiton.

動物：
約翰·古爾德，《大不列
顛鳥類》，卷5，1862–
1873。
黑棕可見於海燕的羽毛。

植物：
羅伯特·班利和亨利·
特里門，《藥用植物》，
1880。
黑棕可見於黑醋栗的表
皮。＊

礦物：
約翰·戈特洛普·庫爾，
《礦物界大全》，1859。
黑棕可見於地瀝青（底
排，中左）。

植物

No.	賽姆的色票	cmyk	pantone	Winsor & Newton	Caran D'Ache	Little Greene	Farrow & Ball
1		4-4-12-0	7527 U	Iridescent White	White	Loft White	Snow White
2		3-4-10-0	N/a	Flake White Hue	White	Flint	Pointing
3		5-4-10-0	Cool Gray 1 U	Titanium White	Buff Titanium	Whitening	James White
4		4-4-13-0	7527 U	Iridescent White	Primerose	Slaked Lime	White Tie
5		3-4-12-0	N/a	Naples Yellow Light	Primerose	Stock	Orange Coloured White
6		5-4-12-0	7527 U	Iridescent White	Naples Ochre	Wood Ash	New White
7		6-5-12-0	7527 U	Zinc White	Primerose	Rolling Fog Pale	Skimmed Milk White
8		8-6-12-0	Cool Gray 1 U	Iridescent White	Raw Umber 10%	French Grey Pale	School House White
9		15-11-16-2	2330 U	Silver	French Grey 10%	Bone China Blue Mid	Ash Grey
10		18-13-17-3	400 U	Pewter	French Grey 30%	Mono	Hardwick White
11		19-13-16-3	Cool Gray 3 U	Davy's Gray	French Grey 10%	French Grey	Mizzle
12		20-15-17-4	420 U	Silver	Silver Grey	Gauze Dark	Purbeck Stone
13		19-16-31-7	4239 U	Davy±'s Gray	Olive Brown 10%	Portland Stone	French Gray
14		27-20-22-9	2331 U	Pewter	French Grey	Mid Lead Colour	Manor House Gray
15		33-24-30-16	415 U	Charcoal Grey	Raw Umber 50%	French Grey Dark	Treron
16		50-41-31-38	2334 U	Payne's Gray	Paynes Grey	Juniper Ash	Plummett
17		45-36-26-49	2336 U	Charcoal Grey	Graphite	Dolphin	Tanner's Brown
18		53-44-25-54	4287 U	Blue Black	Paynes Grey	Lamp Black	Railings
19		51-35-33-54	5463 U	Mars Black	Cassel Earth	Invisible Green	Off-black
20		51-44-29-57	4147 U	Perylene Black	Cassel Earth	Basalt	Paean Black
21		50-46-31-58	BLACK 5 U	Payne's Gray	Burnt Sienna	Chimney Black	Mahogany
22		64-50-29-69	BLACK 6 U	Ivory Black	Black	Basalt	Pitch Black
23		63-49-31-69	532 U	Lamp Black	Black	Chocolate Colour	Off-black
24		81-74-14-66	282 U	Blue Black	N/A	Thai Sapphire	Scotch Blue
25		91-82-9-58	280 U	Prussian Blue	Violet	Ultra Blue	N/A
26		57-42-8-22	4128 U	Indanthrene Blue	Prussian Blue	Mambo	Pitch Blue
27		74-68-9-37	2746 U	Ultramarine	Violet Brown	Purpleheart	N/A
28		52-39-9-20	7683 U	Prussian Blue	Phthalocyanine Blue	Mambo	Pitch Blue
29		50-31-2-5	285 U	Cerulean Blue	Prussian Blue	Sky Blue	Ultramarine Blue
30		43-27-6-7	2128 U	Ultramarine	Genuine Cobalt Blue	Tivoli	Cook's Blue
31		38-23-7-6	535 U	French Ultramarine	Light Cobalt Blue	Blue Verditer	Lulworth Blue
32		35-8-14-5	4170 U	Cobalt Turquoise Light	Light Malachite Green	Turquoise Blue	Arsenic
33		37-16-15-16	5493 U	Cobalt Green	Grey Blue	Celestial Blue	Green Blue
34		31-16-14-12	428 U	Viridian	Steel Grey	Grey Stone	Oval Room Blue
35		12-6-4-0	N/a	Manganese Blue	French Grey 10%	Bone China Blue Pale	Pale Powder
36		38-25-9-5	2115 U	French Ultramarine	Manganese Violet	Gauze Dark	N/A
37		73-67-15-40	7679 U	Mauve Blue Shade	Light Aubergine	Purpleheart	Scotch Blue
38		69-60-19-47	2765 U	Winsor Violet	Violet Brown	Purple Brown	Scotch Blue
39		49-40-9-9	272 U	Winsor Violet	Ultramarine Violet	Hortense	Pitch Blue
40		60-65-11-19	2370 U	Cobalt Violet	Violet	Purpleheart	N/A
41		59-65-17-38	2627 U	Permanent Mauve	Light Aubergine	Córdoba	Brinjal
42		67-64-15-36	2371 U	Winsor Violet	Violet Brown	N/A	Pelt
43		18-13-7-1	664 U	Mauve Blue Shade	Paynes Grey 30%	Gauze Mid	Calluna
44		41-32-20-17	5285 U	Mauve Blue Shade	Violet Grey	Arquerite	Brassica
45		62-51-20-36	2111 U	Winsor Violet	Sepia 50%	Juniper Ash	Imperial Purple
46		17-8-17-1	5595 U	Terre Verte	Light Malachite Green	Pearl Colour Mid	Green Ground
47		20-13-21-2	4288 U	Prussian Green	Olive Yellow	Portland Stone	Cooking Apple Green
48		27-18-25-6	Cool Gray 5 U	Olive Green	Green Ochre	Pearl Colour Dark	Lichen
49		51-30-33-30	4198 U	Chrome Green Deep	Malachite Green	Livid	Studio Green
50		36-7-27-2	558 U	Permanent Green	Beryl Green	Green Verditer	Arsenic
51		23-11-16-2	441 U	Viridian	Steel Grey	Salix	Teresa's Green
52		27-7-34-2	4204 U	Prussian Green	Spring Green	Aquamarine	Breakfast Room Green
53		43-8-53-3	2255 U	Winsor Green	Cobalt Green	Spearmint	Emerald Green
54		36-22-55-19	5835 U	Olive Green	Moss Green	Citrine	Bancha
55		57-36-66-59	350 U	Prussian Green	Dark Sap Green	Olive Colour	Duck Green

當代印刷、美術與家飾的色彩參考對照表

No.	賽姆的色票	cmyk	pantone	Winsor & Newton	Caran D'Ache	Little Greene	Farrow & Ball
56		34-22-71-26	7748 U	Oxide of Chromium	Moss Green	Garden	Sap Green
57		31-19-63-17	5767 U	Sap Green	Olive Yellow	Boxington	Yeabridge Green
58		20-14-35-4	453 U	Olive Green	Raw Umber 10%	Kitchen Green	Green Ground
59		44-30-46-25	7735 U	Chrome Green Deep	Dark Sap Green	N/A	Green Smoke
60		23-26-61-19	5835 U	Olive Green	Green Ochre	Light Bronze Green	N/A
61		18-11-52-2	5865 U	Green Gold	Olive Yellow	Pale Lime	Breakfast Room Green
62		16-12-56-7	616 U	Green Gold	N/A	Oak Apple	N/A
63		8-8-30-1	468 U	Naples Yellow Light	Naples Ochre	Apple	Farrow's Cream
64		20-22-56-17	4505 U	Olive Green	Green Ochre	Light Bronze Green	Calke Green
65		11-14-48-6	4003 U	Cadmium Lemon	Yellow Ochre	Yellow-pink	Churlish Green
66		10-11-53-4	615 U	Winsor Yellow	Bismuth Yellow	Carys	Pale Hound
67		9-10-47-2	460 U	Transparent Yellow	Bismuth Yellow	Lemon Tree	Dayroom Yellow
68		13-25-67-13	4018 U	Green Gold	Raw Sienna	N/A	Sudbury Yellow
69		21-45-72-28	7574 U	Gold Ochre	Brown Ochre	Callaghan	India Yellow
70		22-33-69-24	7558 U	Yellow Ochre Pale	Green Ochre	Bath Stone	N/A
71		9-12-34-1	7500 U	Raw Umber Light	Naples Ochre	Ivory	House White
72		15-15-40-4	4545 U	Yellow Ochre Pale	Olive Brown 10%	Normandy Grey	Ball Green
73		9-13-37-2	7501 U	Raw Sienna	Naples Ochre	White Lead Dark	Dorset Cream
74		10-15-41-2	7402 U	Yellow Ochre	Naples Ochre	Woodbine	Yellow Ground
75		7-9-27-0	7500 U	Naples Yellow Light	Primerose	Custard	Pale Hound
76		14-30-70-3	7555 U	Yellow Ochre Light	Golden Bismuth	Mister David	Dutch Orange
77		13-25-58-0	156 U	Naples Yellow Deep	Yellow Ochre	Mortlake Yellow	Citron
78		16-42-75-5	7571 U	Raw Sienna	Raw Sienna	Yellow-pink	India Yellow
79		24-61-59-33	7587 U	Burnt Sienna	Burnt Sienna 50%	Tuscan Red	Preference Red
80		18-59-86-13	4013 U	Brown Ochre	Orange	Heat	Red Earth
81		17-53-60-20	7592 U	Transparent Maroon	Burnt Ochre	N/A	N/A
82		14-57-63-17	7585 U	Transparent Red Ochre	Burnt Ochre	Tuscan Red	Picture Gallery Red
83		18-62-67-27	7600 U	Indian Red	Perylene Brown	Bronze Red	Eating Room Red
84		14-78-65-25	2350 U	Scarlet Lake	Scarlet	Theatre Red	Incarnadine
85		15-71-62-23	7524 U	Transparent Red Ochre	Russet	N/A	Blazer
86		14-55-54-14	7619 U	Winsor Red	Burnt Ochre 50%	Orange Aurora	Red Earth
87		20-97-50-55	4102 U	Permanent Magenta	Crimson Aubergine	Baked Cherry	Radicchio
88		10-20-32-2	4675 U	Transparent Red Ochre	Brown Ochre 10%	Creamerie	Setting Plaster
89		9-12-19-0	7604 U	Rose Dore	Primerose	Julie's Dream	Tallow
90		9-16-18-0	7611 U	Rose Madder Genuine	Burnt ochre 10%	Pink Slip	Pink Ground
91		15-68-27-15	233 U	Permanent Carmine	Crimson Alizarine	Carmine	Rangwali
92		23-73-17-19	2062 U	Magenta	Purplish Red	Mischief	Lake Red
93		24-48-27-4	4036 U	Purple Lake	Sepia 10%	Dorchester Pink	Crimson Red
94		50-82-25-47	2355 U	Permanent Mauve	Crimson Aubergine	Adventurer	N/A
95		36-62-40-40	696 U	Purple Lake	Sepia 50%	Blush	Brinjal
96		60-61-39-61	2478 U	Purple Madder	Cassel Earth	Purple Brown	Paean Black
97		35-40-33-22	437 U	Permanent Mauve	Sepia 10%	Dolphin	Sulking Room Pink
98		53-61-42-58	2478 U	Raw Umber	Cassel Earth	Toad	Pelt
99		35-65-50-51	4056 U	Brown Madder	Burnt Sienna	Spanish Brown	Mahogany
100		28-62-57-40	499 U	Vandyke Brown	Burnt Ochre	Callaghan	Picture Gallery Red
101		42-64-44-53	4104 U	Mars Violet Deep	Burnt Sienna	Spanish Brown	Deep Reddish Brown
102		47-56-45-55	Black 5 U	Burnt Umber	Brown Ochre	Felt	Tanner's Brown
103		33-57-53-42	7603 U	Brown Madder	Brown Ochre	N/A	N/A
104		27-44-60-29	2317 U	Raw Umber	Green Ochre	Stone-dark-warm	London Stone
105		19-28-47-11	4249 U	Raw Umber Light	Olive Brown 10%	Stock Dark	Dead Salmon
106		49-54-47-56	412 U	Davy's Grey	Raw Umber	Chimney Brick	Salon Drab
107		33-35-49-25	4242 U	Raw Umber (Green)	Raw Umber	Grey Moss	Pigeon
108		30-33-42-18	7529 U	Raw Umber (Green)	Olive Brown 50%	Silt	Broccoli Brown
109		38-44-44-35	411 U	Davy's Grey	Sepia	Felt	Charleston Gray
110		55-52-46-58	412 U	Charcoal Grey	Cassel Earth	Attic II	Off-Black

前言

— Aikin, A., 1815. A Manual of Mineralogy. First American Edition (Philadelphia: Solomon W. Conrad)

— Curry, W. (Jun.), 1834. The Dublin University Magazine: A Literary and Political Journal (Dublin: William Curry, Jun. and Company)

— Darwin, C. R., 1845. Journal of Researches into the Natural History and Geology of the Countries Visited During the Voyage of H.M.S. Beagle Round the World under the Command of Captain Fitz Roy, R.N. 2nd ed. (London: John Murray)

— Darwin, C. R., 1985. The Correspondence of Charles Darwin, Volume 5: 1851–1855. Edited by F. Burkhardt (Cambridge: Cambridge University Press)

— Darwin, C. R., 2016. The Works of Charles Darwin, P. H. Barrett and R. B. Freeman (eds), Vol. 3, Journal of Researches, Part 2 (London: Routledge)

— Emmerling, L. A., 1793–97. Lehrbuch der Mineralogie, 3 vols (Giessen: Georg Friedrich Hayer)

— Estner, F. J. A., 1794. Versuch einer Mineralogie: für Anfänger und Liebhaber: Nach des herrn Bergcommissionsraths Werner's Methode (Vienna: J. Georg Oehler)

— Eyssvogel, F. G., 1756. Neu-Eröffnetes Magazin, Bestehend in einer Versammlung allerhand raren Künsten und besonderen Wissenschafften, Durch welche sich Alle Arten der Künstler sehr grossen Nutzen schaffen können (Bamberg: Martin Göbhardt)

— Hamm, E. P., 2001. 'Unpacking Goethe's collections: the public and the private in natural-historical collecting', The British Journal for the History of Science 34, 275–300.

— Hartley, S. D., 2001. Robert Jameson, Geology and Polite Culture, 1796–1826: Natural Knowledge Enquiry and Civic Sensibility in Late Enlightenment Scotland (PhD: The University of Edinburgh)

— Jameson, L., 1854. 'Biographical memoir of the late Professor Jameson', Edinburgh New Philosophical Journal 57, 1–49

— Jameson, R., 1804. Tabular View of the External Characters of Minerals for the Use of Students of Oryctognosy

— Jameson, R., 1805. A Treatise on the External Characters of Minerals (Edinburgh: Bell & Bradfute)

— Jameson, R., 1811. 'On Colouring Geognostical Maps', Memoirs of the Wernerian Natural History Society. Vol. I. For the years 1808,–9,–10 (Edinburgh: Bell & Bradfute), 149–61

— Jameson, R., 1816. A Treatise on the External, Chemical, and Physical Characters of Minerals, 2nd ed. (Edinburgh: Archibald Constable & Co.)

— Jameson, R., 1821. Manual of Mineralogy: Containing an Account of Simple Minerals and also a Description and Arrangement of Mountain Rocks (Edinburgh: Archibald Constable & Co.)

— Kirwan, R., 1794 [1784]. Elements of Mineralogy, 2nd ed. (London: P. Elmsly)

— Latreille, P. A., 1803–4. Histoire naturelle, générale et particulière des crustacés et des insectes, Vol. 1 (Paris: F. Dufart)

— Lenz, J. G., 1799 [1791]. Mineralogisches Handbuch durch weitere Ausführung des Wernerschen Systems, 3rd ed. (Hildsburghausen: Johann Gottfried Hanisch)

— Lenz, J. G., 1793. Grundriss der Mineralogie, nach dem neuesten Wernerschen System (Hildsburghausen: Johann Gottfried Hanisch)

— Lenz, J. G., 1794. Mustertafeln der bis Jetzt Bekannten Einfachen Mineralien. (Jena: Losten des Verfassers)

— Lenz, J. G., 1798. Mineralogisches Taschenbuch für Anfänger und Liebhaber, Vol. 1 (Erfurt: Henningschen Buchhandlung)

— Lenz, J. G., 1800. System der äusseren Kennzeichen der Mineralien in deutscher, lateinischer, italienischer, französischer, dänischer und ungarischer Sprache, mit erläuternden Anmerkungen (Bamburg and Würzburg: Tobias Göbhard)

— Lenz, J. G., 1806. Tabellen über das gesammte Mineralreich (Jena: Göpferdt)

— Lenz, J. G., 1819. Die Metalle: ein Handbuch für Freunde der Mineralogie. Platin, Gold, Quecksilber, Silber und Kupferordnung, Vol. 1 (Giessen: C. G. Müller)

— Lenz, J. G., 1822. Handbuch der vergleichenden Mineralogie: ein tabellarisches Hülfsbuch zur alsbaldigen Auffindung und Bestimmung der Mineralien. Vol. 1 (Giessen: C. G. Müller)

— Lewis, D., 2012. The Feathery Tribe. Robert Ridgway and the Modern Study of Birds (New Haven: Yale University Press)

— Linnaeus, C., 1735. Systema naturae, sive Regna tria naturae systematice proposita per classes, ordines, genera, & species, 1st ed. (Leiden: Theodorum Haak)

— Ludwig, C. F., 1803–4. Handbuch der Mineralogie nach A. G. Werner, 2 vols (Leipzig: Siegfried Lebrecht Crusius)

— Mawe, J., 1813. A Treatise on Diamonds and Precious Stones (London: Longman, Hurst, Rees, Orme and Brown)

— Morrell, J. B., 1972. 'Science and Scottish University reform: Edinburgh in 1826', The British Journal for the History of Science 6, 39–56

— Picardet [Guyton de Morveau], C., 1790. Traité des caractères extérieurs des fossiles (Dijon: L.-N. Frantin)

— Rees, A., 1819. The Cyclopædia; Or, Universal Dictionary of Arts, Sciences, and Literature, Vol. 38 (London: Longman, Hurst, Rees, Orme and Brown)

— Ridgway, R., 1886. A Nomenclature of Colors for Naturalists, and Compendium of Useful Knowledge for Ornithologists (Boston: Little, Brown, and Company)

— Ridgway, R., 1912. Color Standards and Color Nomenclature (Washington, DC: The author)

— Saccardo, P. A., 1891. Chromotaxia seu Nomenclator colorum polyglottus additis speciminibus coloratis ad usum botanicorum et zoologorum (Padua: Typis seminarii)

— Schäffer, J. C., 1769. Entwurf einer allgemeinen Farbenverein, oder Versuch und Muster einer gemeinnützlichen Bestimmung und Benennung der Farben (Regensburg: Emanuel Adam Weiss)

— Secord, J. A., 1991(a). 'Edinburgh Lamarckians: Robert Jameson and Robert E. Grant', Journal of History of Biology 24, 1–18

— Secord, J. A., 1991(b). 'The discovery of a vocation: Darwin's early geology', The British Journal for the History of Science 24, 133–57

— Simonini, G., 2018. 'Organising colours: Patrick Syme's colour chart and nomenclature for scientific purposes',

XVII–XVIII. Revue de la Société d'études anglo-américaines des XVIIe et XVIIIe siècles, 75, 1–25

— Sowerby, J., 1804–17. British Mineralogy: or, Coloured Figures Intended to Elucidate the Mineralogy of Great Britain, 5 vols (London: R. Taylor and Co.)

— Sowerby, J., 1811. Exotic Mineralogy: or, Coloured Figures of Foreign Minerals, as a Supplement to British Mineralogy (London: Benjamin Meredith)

— Struve, H., 1797. Méthode analytique des fossiles, fondée sur leurs caractères extérieur (Paris: C. Pougens)

— Syme, P., 1814. Werner's Nomenclature of Colours: with additions, arranged so as to render it highly useful to the arts and sciences, particularly zoology, botany, chemistry, mineralogy, and morbid anatomy. Annexed to which are examples selected from well-known objects in the animal, vegetable, and mineral kingdoms (Edinburgh: William Blackwood and T. Cadell); 2nd ed., 1821

— Weaver, T., 1805. A Treatise on the External Characters of Fossils, translated from the German of Abraham Gottlob Werner (Dublin: M. N. Mahon)

— Werner, A. G., 1774. Von den äusserlichen Kennzeichen der Fossilien. (Leipzig: Siegfried Lebrecht Crusius)

— Widenmann, J. F. W., 1794. Handbuch des oryktognostischen Theils der Mineralogie (Leipzig: Siegfried Lebrecht Crusius)

— Wilkinson, J. G., 1858. On Colour and on the Necessity for a General Diffusion of Taste Among All Classes (London: John Murray)

— Zappe, J. M. R., 1804. Mineralogisches Handlexicon (Vienna: Anton Doll)

維爾納的礦物學系統

— Agricola, G., 1556 (1950). De re Metallica (translated from the first Latin Edition of 1556 by H. C. Hoover in 1950) (New York: Dover Publications)

— Allan, R., 1834. A Manual of Mineralogy Comprehending the More Recent Discoveries in the Mineral Kingdom (Edinburgh: Adam and Charles Black)

— Bomare, J.- C. V. de, 1762. Minéralogie, ou nouvelle exposition du règne mineral (Paris: Vincent)

— Cronstedt, A. F., 1770. An Essay Towards a System of Mineralogy (translated by Gustav von Engestrom, revised by Emanuel Mendes da Costa) (London: Edward and Charles Dilly)

— Dana, J. D., 1837. A System of Mineralogy: Including an Extended Treatise on Crystallography (New Haven: Durrie & Peck and Herrick & Noyes)

— Dixon, L., 2014. 'Syme, Patrick (1774–1845), flower painter', Oxford Dictionary of National Biography (online edition)

— Eddy, M. D., 2002. 'Scottish chemistry, classification and the early mineralogical career of the "ingenious" Rev. Dr John Walker (1746 to 1779)', British Journal for the History of Science 35, 411–38

— Gehler, J. K., 1757. De characteribus fossilium externis (Leipzig: Officina Langenhemiana)

— Hübner, J., 1736. Curieues und Reales Natur- Kunst- Berg-Gewerck- und Handlungs-Lexicon, 7th ed. (Leipzig: Gleditsch)

— Jameson, R., 1804. System of Mineralogy, Vol. 1 (Edinburgh: Archibald Constable and Co.)

— Jameson, R., 1805. System of Mineralogy, Vol. 2 (Edinburgh: Bell & Bradfute)

— Jameson, R., 1805. See Introduction

— Jameson, R., 1808. System of Mineralogy, Vol. 3 (Edinburgh: William Blackwood)

— Jameson, R., 1820. A System of Mineralogy, in which Minerals are Arranged According to the Natural History Method, Vol. 1 (Edinburgh: Archibald Constable & Co.)

— Kazmer, M., 2002. 'Werner's first translator: Ferenc Benkő, Hungarian priest, mineralogist, professor', in Albrecht, H. and Ladwig, R. (eds), Abraham Gottlob Werner and the Foundation of the Geological Sciences (Freiburger Forschungshefte D 207, Verlag der Technischen Universität Bergakademie Freiberg), 161–71

— Laudan, R., 1987. From Mineralogy to Geology: The Foundations of a Science 1650–1830 (Chicago: University of Chicago Press)

— Linnaeus, C., 1735. See Introduction

— Memoirs of the Wernerian Natural History Society, Vol. I, for the years 1808,–9,–10, 1811 (Edinburgh: Bell & Bradfute)

— Mohs, F., 1825. Treatise on Mineralogy, or the Natural History of the Mineral Kingdom, Vol. 1 (translated by Wilhelm Haidinger) (Edinburgh: Archibald Constable)

— Nicol, J., 1849. Manual of Mineralogy, or the Natural History of the Mineral Kingdom (Edinburgh: Adam and Charles Black)

— Simonini, G., 2018. See Introduction

— Sweet, J. M., 1976. The Wernerian Theory of the Neptunian Origin of Rocks (New York: Hafner Press)

— Syme, P., 1814. See Introduction

— Weaver, T., 1805. See Introduction

— Werner, A. G., 1774. See Introduction

— Werner, A. G., 1791. Ausführliches und sistematisches Verzeichnis des Mineralien-kabinets des weiland kurfürstlich, sächsischen Berghauptmans Hernn Karl Eugen Pabst von Ohain (Leipzig and Annaberg: Grazischen Buchhandlung)

— Zeisig, J. C. (Minerophilus or Minerophilo Freibergensi), 1730. Neues und wohleingerichtetes Mineral- und Bergwercks-Lexikon (New Mining Lexicon) (Chemnitz: Johann Christoph and Johann David Stösseln)

動物學裡的色彩

— Baird, S. F., Brewer, T. M. and Ridgway, R., 1905. A History of North American Birds (Boston: Little, Brown, and Company)

— Barlow, N. (ed.), 1967. Darwin and Henslow. The Growth of an Idea (London: Bentham-Moxon Trust, John Murray)

— Buffon, Comte de, 1770. Histoire naturelle des oiseaux. Tome 1 (Paris: L'Imprimerie Royale)

— Darwin C. R., 'Books to be read' and 'Books Read' notebook. (1838–51) CUL-DAR119. Transcribed by Kees Rookmaaker. Darwin Online, http://darwin-online.org.uk/

— Darwin Correspondence Project, 'Letter no. 178', Darwin, C., to J. S. Henslow [23 July –] 15 August [1832], https://www.darwinproject.ac.uk/letter/DCP-LETT-178.xml

— Darwin Correspondence Project,

'Letter no. 192', Darwin, C., to J. S. Henslow [c. 26 October–] 24 November [1832], https://www.darwinproject.ac.uk/letter/DCP-LETT-192.xml
— Darwin Correspondence Project, 'Letter no. 2743', Darwin, C. to Asa Gray, 3 April [1860], https://www.darwinproject.ac.uk/letter/DCP-LETT-2743.xml
— Harris, M., 1775. The English Lepidoptera, or the Aurelian's Pocket Companion⋯ (London: Printed for J. Robson)
— Harris, M., 1776. An Exposition of English Insects (London: Printed for the author by Messrs. Robson and Dilly)
— Jones, W. J., 2013. German Colour Terms: A Study in Their Evolution from Earliest Times to the Present (Amsterdam/Philadelphia: John Benjamins)
— Keynes, R. (ed.), 2000. Charles Darwin's Zoology Notes & Specimen Lists from H.M.S. Beagle (Cambridge: Cambridge University Press)
— Linnaeus, C., 1758. Systema naturae⋯, 10th ed. (Stockholm: Laurentii Salvii)
— Lyon, J., 1976. 'The "Initial Discourse" to Buffon's Histoire naturelle: the first complete English translation', Journal of the History of Biology 9, 133–81
— Parry, W. E. (ed.), 1825. Appendix to Captain Parry's Journal of a Second Voyage for the Discovery of a North-west Passage⋯ (London: John Murray)
— Richardson, J., 1829–37. Fauna Boreali-Americana; or the Zoology of the Northern Parts of British America (London: John Murray)
— Ridgway, R., 1886. See Introduction
— Ridgway, R., 1890. 'Scientific results of explorations by the U.S. Fish Commission Steamer Albatross. No. I. Birds collected on the Galapagos Islands in 1888', in Proceedings of the United States National Museum, Vol. XII, 101–28 (Washington, DC: Government Printing Office)
— Ridgway, R., 1912. Color Standards and Color Nomenclature (Washington, DC: The author)
— Rutherford, H. W., 1908. Catalogue of the library of Charles Darwin now in the Botany School, Cambridge ⋯ with an Introduction by Francis Darwin (Cambridge: Cambridge University Press)
— Shaw, G., 1794. Zoology of New Holland (London: John Sowerby; printed by J. Davis)
— Sowerby, J., 1809. A New Elucidation of Colours, Original Prismatic, and Material (London: Richard Taylor)
— van Wyhe, J. (ed.), 2002–. The Complete Work of Charles Darwin Online (http://darwin-online.org.uk)

塞姆色彩於植物學的應用

— Barton, W. P. C., 1823. A Flora of North America Illustrated by Coloured Figures Drawn from Nature, Vol. III (Philadelphia: H. C. Carey and I. Lea)
— Bénezit, E.-C., 2011. 'Patrick Syme', in Benezit Dictionary of Artists, online ed.
— Blunt, W. and Stearn, W. T., 1995. The Art of Botanical Illustration, new ed. (Woodbridge: Antique Collector's Club)
— Brown, G. [Brookshaw, G.], 1797. A New Treatise on Flower Painting: Containing the Most Familiar and Easy Instructions; with Directions How to Mix the Various Tints, and Obtain a Complete Knowledge by Practice Alone (London: Printed for the author)
— Dauthenay, H. and Oberthür, R., 1905. Répertoire de couleurs pour aider à la détermination des couleurs des fleurs, des feuillages et des fruits. Publié par la Société française des chrysanthémistes⋯ (Paris: La Société française des chrysanthémistes)

— Dixon, L., 2014. See Werner's Mineralogical System
— Edwards, S. T. and Lindley, J., 1819. The Botanical Register: Consisting of Coloured Figures of Exotic Plants Cultivated in British Gardens with Their History and Mode of Treatment, Vol. V (London: Printed for James Ridgway)
— Estner, F. J. A., 1794. See Introduction
— Forbes, J. D., 1849. 'Hints towards a classification of colours', Philosophical Magazine, Third Series, 34, 161–78
— Forster, T., 1813. 'On a systematic arrangement of colours', The Philosophical Magazine 42, 119–21
— Galton, F., 1887. 'Notes on permanent colour types in mosaic', Journal of the Anthropological Institute 16, 145–47
— Gerhard, W., 1834. Zur Geschichte, Cultur und Classification der Georginen oder Dahlie (Leipzig: Baumgärtner)
— Halsby, J. and Harris, P., 2001. The Dictionary of Scottish Painters: 1600 to the Present, 3rd ed. (Edinburgh: Canongate)
— Hooker, W. J., 1834. Supplement to the English Botany of the Late Sir J. E. Smith and Mr. Sowerby: The Descriptions, Synonyms, and Places of Growth, Vol. II (London: C. E. Sowerby)
— Jameson, R., 1804. See Werner's Mineralogical System
— Jameson, R., 1805. See Introduction
— Lack, H.-W., 2015. The Bauers: Joseph, Franz & Ferdinand. Masters of Botanical Illustration. An Illustrated Biography (Munich: Prestel)
— Lack, H.-W. and Ibáñez, M. V., 1997. 'Recording colour in late eighteenth century botanical drawings: Sydney Parkinson, Ferdinand Bauer and Thaddäus Haenke', Curtis's Botanical Magazine 14, 87–100
— Linnaeus, C., 1751. Philosophia Botanica in qua explicantur fundamenta botanica cum definitionibus partium, exemplis terminorum, observationibus rariorum, adjectis figuris aeneis (Stockholm: Gottfried Kiesewetter)
— Linnaeus, C. and Freer, S., 2005. Linnaeus' Philosophia Botanica. 2nd ed. (Oxford: Oxford University Press)
— Mabberley, D. J., 2017. Painting by Numbers: The Life and Art of Ferdinand Bauer (Sydney: New South Publishing)
— McEwan, P. J. M., 1994. Dictionary of Scottish Art & Architecture (Woodbridge: Antique Collectors' Club)
— Mathews, F. S., 1895. 'A chart of correct colors of flowers Arranged by F. Schuyler Mathews for the use of Florists', American Florist 11, 34
— Mérimée, J.-F. L., 1815. 'Mémoire sur les lois générales de la coloration appliquées à la formation d'une échelle chromatique, à l'usage des naturalistes', in C. F. Brisseau de Mirbel, Élémens de Physiologie végétale et de Botanique, Vol. 2 (Paris: Magimel), 909–24
— Parry, W. E. (ed.), 1825. See Colours in Zoology
— Pretty, E., 1810. A Practical Essay on Flower Painting in Water Colours (London: S. and J. Fuller)
— Ragonot–Godefroy [P. B.?], 1842. Traité sur la culture des œillets; suivie d'une nouvelle classification pouvant aussi s'appliquer aux genres rosier, dahlia, chrysanthème, et a tous ceux qui sont nombreux en variétés (Paris: Audot)
— Ridgway, R., 1886. See Introduction
— Saccardo, P. A., 1891. See Introduction
— Simonini, G., 2018. See Introduction
— Sinclair, G., 1825. Hortus

ericæus woburnensis: Or, A Catalogue of Heaths in the Collection of the Duke of Bedford, at Woburn Abbey. Alphabetically and Systematically Arranged. (London: J. Moyes)
— Sowerby, J., 1788. An Easy Introduction to Drawing Flowers According to Nature (London: The Author)
— Sowerby, J., 1809. See Colours in Zoology
— Syme, P., 1810. Practical Directions for Learning Flower-Drawing. Illustrated by Coloured Drawings (Edinburgh: Printed for the Author by George Ramsay & Company)
— Syme, P., 1814. See Introduction
— Tkach, N., Heuchert, B., Krüger, C., Heklau, H., Marx, D., Braun, U., and Röser, M., 2016. 'Type material in the herbarium of the Martin Luther University Halle-Wittenberg of species based on collections from Alexander von Humboldt's American expedition between 1799 and 1804 in its historical context', Schlechtendalia 29, 1–107
— Wachsmuth, B., 2014. 'Farbentafeln für Gärtner und Pflanzenfreunde', Zandera 29, 70–89
— Wagenbreth, O., 1967. 'Werner-Schüler als Geologen und Bergleute und ihre Bedeutung für die Geologie und den Bergbau des 19. Jahrhunderts' in Rösler, H. J. (ed.), Über die Entwicklung der Mineralsystematik in der ersten Hälfte des 19. Jahrhunderts durch die Schüller A. G. Werners, Freiberger Forschungshefte, C 223: Mineralogie–Lagerstättenlehre (Leipzig: VEB Deutscher Verlag für Grundstoffindustrie), 163–78
— Wagenitz, G. and Lack, H.-W., 2012. 'Carl Ludwig Willdenow (1765–1812), ein Botanikerleben in Briefen', Annals of the History and Philosophy of Biology (formerly Jahrbuch für Geschichte und Theorie der Biologie) 17, 1–289
— Werner, A. G., 1774. See Introduction
— Willdenow, C. L., 1792. Grundriss der Kräuterkunde zu Vorlesungen entworfen (Berlin: Haude und Spener)
— Willdenow, C. L., 1805. The Principles of Botany, and of Vegetable Physiology (Edinburgh: William Blackwood)
— Wood, L., 1991. 'George Brookshaw: the case of the vanishing cabinet-maker I', Apollo 133, 301–6

一本通用？

Anonymous, 1794. Wiener Farbenkabinet; oder vollständiges Musterbuch aller Natur-, Grund- und Zusammensetzungsfarben mit 5000 nach der Natur gemalten Abbildungen und der Bestimmung des Namens einer jeden Farbe, dann einer ausführlichen Beschreibung aller Farbengeheimnisse (Vienna and Prague: Schönfeld)
— Breidbach, O. and Karliczek, A., 2011. 'Himmelblau – das Cyanometer des Horace-Bénédict de Saussure (1740–1799)', Sudhoffs Archiv. Zeitschrift für Wissenschaftsgeschichte 95, 3–29
— Broca, P., 1865. Instructions générales pour les recherches et observations anthropologiques (anatomie et physiologie) (Paris: Victor Masson et Fils)
— Eichhorn, H., 1827. 'Allgemeine Bemerkungen über die Terminologie der Hautkrankheiten', Archiv für medizinische Erfahrungen im Gebiete des praktischen Medizin, Chirurgie, Geburtshülfe und Staatsarzneikunde 50, 432–77
— Engel, A., 2009. Farben der Globalisierung. Die Entstehung moderner Märkte für Farbstoffe 1500–1900 (Frankfurt am Main: Campus-Verlag)
— Gerabek, W. E., Haage, B. D., Keil, G. and Wegner, W. (eds), 2007. Enzyklopädie Medizingeschichte (Berlin: Walter De Gruyter)

— Gordon, J., 1817. Observations on the Structure of the Brain, Comprising an Estimate of the Claims of Drs. Gall and Spurzheim to Discovery in the Anatomy of that Organ (Edinburgh: William Blackwood)
— Grimm, M., Kleine-Tebbe, C. and Stijnman, A., 2011. Lichtspiel und Farbenpracht: Entwicklung des Farbdrucks 1500–1800; aus den Beständen der Herzog-August-Bibliothek; [Ausstellung der Herzog-August-Bibiothek Wolfenbüttel ... vom 11. März bis 28. August 2011] (Wiesbaden: Harrassowitz)
— Hunter, J. 1841. 'On the changes in the colour of the iris produced by inflammation', Edinburgh Monthly Journal of Medical Science, February, 79–84
— Karliczek, A., 2013a. 'Die Bemessung des Himmels: Das Cyanometer des Horace-Bénédicte de Saussure', in Breidbach, O. (ed.), Über die Natur des Lichts (Wiederstedt: Novalis Museum), 49–60
— Karliczek, A., 2013b. 'Vom Phänomen zum Merkmal: Farben in der Naturgeschichte um 1800', in Vogt, M. and Karliczek, A. (eds), Erkenntniswert Farbe (Jena: Ernst-Haeckel-Haus), 83–111
— Karliczek, A., 2014. Modelle des Lebendigen: Interaktionen von Physiologie, Biologie und Pathologie von Boerhaave bis Meckel (Jena: SALANA)
— Karliczek, A., 2016. 'Natur der Farben – Farben der Natur: Die Eigenschaft Farbe zwischen natürlicher Ordnung, Naturbeschreibung und Naturerkenntnis um 1800', in Dönike, M., Müller-Tamm, J. and Steinle, F. (eds), Die Farben der Klassik (Göttingen: Wallstein Verlag), 173–204
— Karliczek, A., 2018. 'Zur Herausbildung von Farbstandards in den frühen Wissenschaften des 18. Jahrhunderts', Ferrum. Nachrichten aus der Eisenbibliothek 90, 36–49
— Karliczek, A. and Schwarz, A., (eds), 2016. Farre. Farbstandards in den frühen Wissenschaften (Jena: SALANA)
— Kuehni, R. G. and Schwarz, A., 2008. Color Ordered. A Survey of Color Order Systems from Antiquity to the Present (Oxford and New York: Oxford University Press)
— Kusukawa, S., 2015. 'Richard Waller's Table of Colours (1686)', in Bushart, M. and Steinle, F. (eds), Colour Histories: Science, Art, and Technology in the 17th and 18th Centuries (Berlin and Boston: De Gruyter), 3–21
— Linnaeus, C., 1735. See Introduction
— Prange, C. F., 1782. Farbenlexicon: Worinn die möglichsten Farben der Natur nicht nur nach ihren Eigenschaften, Benennungen, Verhältnissen und Zusammensetzungen sondern auch durch die wirkliche Ausmahlung enthalten sind; Zum Gebrauch für Naturforscher, Mahler, Fabrikanten, Künstler und übrigen Handwerker, welche mit Farben umgehen (Halle: Hendel)
— Prout, W., 1819. 'Description of a urinary calculus, composed of the lithate or urate of Ammonia', Medico-chirurgical Transactions 10, 389–95
— Radde, O., 1877. Radde's Internationale Farbenskala: 42 Gammen mit circa 900 Tönen (Hamburg: Verlag der Stenochromatischen)
— Schäffer, J. C., 1769. See Introduction
— Simonini, G., 2018. See Introduction
— Spillmann, W. (ed.), 2009. Farb-Systeme 1611–2007. Farb-Dokumente in der Sammlung Werner Spillmann (Basel: Schwabe)
— Waller, R., 1686. 'A Catalogue of Simple and Mixt Colours, with a Specimen of each Colour prefixt to its proper Name', Philosophical Transactions of the Royal Society 16, 24–32

圖片出處

2 © The Trustees of The Natural History Museum, London; 6–7 Werner's Nomenclature of Colours, Patrick Syme, 1821; 8–9 Geoscientific collections, TU Berg-akademie Freiberg; 10–11 MS Typ 55.9 (43). Houghton Library, Harvard University; 12–13 Tennants Auctioneers, North Yorkshire; 14–15 © The Trustees of the Natural History Museum, London 17 Wellcome Library, London; 18al, 18ar © The Trustees of the Natural History Museum, London; 18bl, 18br Entwurf einer allgemeinen Farbenverein, Jacob Christian Schäffer, 1769; 21al By permission of the Royal Irish Academy © RIA; 21ar Geoscientific collections, TU Bergakademie Freiberg; 21b The Picture Art Collection/Alamy Stock Photo; 22al Handbuch des oryktognostischen Theils der Mineralogie, Johann Friedrich Wilhelm Widenmann, 1794; 22ar Versuch einer Mineralogie, Franz Joseph Anton Estner, 1794; 22b Méthode analytique des fossiles, fondée sur leurs caractères extérieurs, Henri Struve, 1797; 25al, 25ar Versuch eines Farbensystems, Ignaz Schiffermüller, 1772; 25bl, 25br A Treatise on Diamonds, John Mawe, 1823; 26al A Treatise on the External Characters of Minerals, Robert Jameson, 1805; 26ar © National Gallery of Scotland; 26b David Rumsey Map Collection, David Rumsey Map Center, Stanford Libraries; 29al VTR/Alamy Stock Photo; 29ar agefotostock/Alamy Stock Photo; 29bl, 29br Werner's Nomenclature of Colours, Patrick Syme, 1821; 30al On Colour, and on the Necessity for a General Diffusion of Taste Among all Classes, John Gardner Wilkinson, 1858; 30ar Chromotaxia seu nomenclator colorum polyglottus additis speciminibus coloratis ad usum botanicorum et zoologorum, Pier Andrea Saccardo, 1891; 30bl, 30br A Nomenclature of Colors for Naturalists, Robert Ridgway, 1886; 36 Birds of America, Vols. I–IV, John James Audubon, 1827–1838; 38–40 Werner's Nomenclature of Colours, Patrick Syme, 1821; 41 Private Collection; 44a Birds of Europe, Vol. 5, John Gould, 1832–37; 44bl Neerland's Plantentuin, Cornelis Antoon Jan Abraham Oudemans, 1865; 44br The Mineral Kingdom, Vol. 2, Reinhard Brauns, 1912; 45a British Oology, William Chapman Hewitson, 1833; 45bl © The Trustees of the British Museum; 45br British Mineralogy, James Sowerby, 1802–17; 46a Birds of Europe, Vol. 5, John Gould, 1832–37; 46bl Billeder af Nordens Flora, A. Mentz, C.H. Ostenfeld, 1917; 46br Naturgeschichte des Tier- Pflanzen- und Mineralreichs, Gotthilf Heinrich von Schubert, 1886; 47a Birds of Europe, Vol. 4, John Gould, 1832–37; 47bl Leemage/Universal Images Group via Getty Images; 47br The Mineral Kingdom, Johann Gottlob Kurr, 1859; 48a Birds of America, Vols. I–IV, John James Audubon, 1827–38; 48bl Billeder af Nordens Flora, A. Mentz, C. H. Ostenfeld, 1917; 48br Premier mémoire sur les kaolins ou argiles à porcelaine, Alexandre Brongniart, 1839; 49a Birds of Great Britain, Vol. 2, John Gould, 1862–73; 49bl Art Collection/Alamy Stock Photo; 49br The World's Minerals, Leonard Spencer, 1916; 50a Wellcome Library, London; 50bl Billeder af Nordens Flora, A. Mentz, C. H. Ostenfeld, 1917; 50br The Mineral Kingdom, Vol. 2, Reinhard Brauns, 1912; 51a Birds of Great Britain, Vol. 5, John Gould, 1862–73; 51bl 'Grapes – White Hamburg', George Brookshaw, 1812; 51br The Mineral Kingdom,

Vol. 2, Reinhard Brauns, 1912; 54al Birds of Europe, Vol. 3, John Gould, 1832–37; 54ar Dorling Kindersley/UIG/Bridgeman Images; 54b Specimens of British Minerals, Philip Rashleigh, 1797; 55al Birds of Great Britain, Vol. 2, John Gould, 1862–73; 55ar British Phaenogamous Botany, William Baxter, 1832–43; 55b The Mineral Kingdom, Johann Gottlob Kurr, 1859; 56a Birds of Europe, Vol. 2, John Gould, 1832–37; 56bl Deutschlands Flora in Abbildungen nach der Natur mit Beschreibungen, Jacob Sturm, 1798; 56br A Treatise on Diamonds, John Mawe, 1823; 57a Birds of Europe, Vol. 5, John Gould, 1832–37; 57bl Florilegius/Alamy Stock Photo; 57br British Mineralogy, James Sowerby, 1802–17; 58a Birds of Great Britain, Vol. 1, John Gould, 1862–73; 58bl DEA/G. Cigolini/De Agostini via Getty Images; 58br Specimens of British Minerals, Philip Rashleigh, 1797; 59al Birds of Europe, Vol. 4, John Gould, 1832–37; 59ar Deutschlands Flora in Abbildungen nach der Natur, Jacob Sturm, 1798; 59b The Mineral Kingdom, Vol. 2, Reinhard Brauns, 1912; 60al A Treatise on British Song-birds, Patrick Syme, 1823; 60ar Florilegius/Alamy Stock Photo; 60b The Mineral Kingdom, Vol. 1, Reinhard Brauns, 1912; 61al Birds of Europe, Vol. 3, John Gould, 1832–37; 61ar British Mineralogy, James Sowerby, 1802–17; 61b Illustrationes florae Hispaniae insularumque Balearium, Vol. 1 t.47, Heinrich Moritz Willkomm, 1886–92; 64a Birds of Great Britain, John Gould, 1862–73; 64b The Mineral Kingdom, Vol. 1, Reinhard Brauns, 1912; 65 Neerland's Plantentuin, Cornelis Antoon Jan Abraham Oudemans, 1865; 66a The Naturalist's Miscellany, George Shaw, Frederick P. Nodder, 1789–1813; 66bl Florilegius/Alamy Stock Photo; 66br The Mineral Kingdom, Vol. 1, Reinhard Brauns, 1912; 67a Birds of Europe, Vol. 4, John Gould, 1832–37; 67bl Phytanthoza iconographia, Johann Wilhelm Weinmann, 1737; 67br The World's Minerals, Leonard Spencer, 1816; 68 Birds of Europe, Vol. 5, John Gould, 1832–37; 69a Neerland's Plantentuin, Cornelis Antoon Jan Abraham Oudemans, 1865; 69b The Mineral Kingdom, Vol. 2, Reinhard Brauns, 1912; 70al The Book of Butterflies, Sphinxes and Moths, Thomas Brown, 1832; 70ar Choix des plus belles fleurs, Pierre-Joseph Redouté, 1833; 70b Specimens of British Minerals, Philip Rashleigh, 1797; 71al British Butterflies, James Duncan, 1840; 71ar Florilegius/Alamy Stock Photo; 71b The Mineral Kingdom, Johann Gottlob Kurr, 1859; 72a British Quadrupeds, William MacGillivray, 1849; 72b Wellcome Library, London; 73 Florilegius/Alamy Stock Photo; 75 Encyclopédie, ou dictionnaire raisonné des sciences, des arts et des métiers, Denis Diderot, Jean le Rond d'Alembert, 1751–1777; 77al, 77ar De re metallica Libri XII, Georgius Agricola, 1621; 77bl Physica subterranea profundam subterraneorum genesin, Johann Joachim Becher, 1669; 77br Systema naturae, Vol. 3, Carl Linneaus, 1735; 78–79 Reproduced by kind permission of the President and Fellows of Queens' College, Cambridge; 81a Versuch einer Geschichte von Flötz-Gebürgen, Johann Gottlob Lehmann, 1756; 81bl, 81br Von den äusserlichen Kennzeichen der Fossilien, Abraham Gottlob Werner, Leipzig, 1774; 82 Klassik Stiftung Weimar, HAAB, Ruppert 4789; 85al, 85ar Deliciae naturae selectae, Georg Wolfgang Knorr, 1766; 85bl Familiar Lessons on Mineralogy and

Geology, John Mawe, 1826; 85br A Treatise on Diamonds, John Mawe, 1823; 86al David M Beach; 86ar Memoirs of the Wernerian Natural History Society, Vol. 4, Wernerian Natural History Society, 1822; 86bl Collector's cabinet drawer (Anonymous Dutch) © Centraal Museum, Utrecht; 86br Private Collection; 88 Birds of America, Vols. I–IV, John James Audubon, 1827–1838; 90–91 Werner's Nomenclature of Colours, Patrick Syme, Edinburgh, 1821; 94a Florilegius/Alamy Stock Photo; 94b Underground Life, Louis Simonin, 1869; 95 Florilegius/Alamy Stock Photo; 96a Birds of Europe, Vol. 5, John Gould, 1832–37; 96b Florilegius/Alamy Stock Photo; 97 Exotic Mineralogy, James Sowerby, 1811; 98al Birds of New Guinea and the Adjacent Papuan Islands, Vol. 2, John Gould, 1875–88; 98ar Deutschlands Flora in Abbildungen nach der Natur, Jacob Sturm, 1798; 98b Exotic Mineralogy, James Sowerby, 1811; 99al The Coleoptera of the British Islands, Vol. 5, W.W. Fowler, 1891; 99ar Choix des plus belles fleurs, Pierre-Joseph Redouté, 1833; 99b Specimens of British Minerals, Philip Rashleigh, 1797; 100a A Selection of the Birds of Brazil and Mexico, William Swainson, 1841; 100ar The natural history of Carolina, Florida, and the Bahama Islands, Mark Catesby, 1754; 100b British Mineralogy, James Sowerby, 1802–17; 101al British Butterflies, James Duncan, 1840; 101ar The Natural History Museum/Alamy Stock Photo; 101b The World's Minerals, Leonard Spencer, 1916; 102al 510 Collection/Alamy Stock Photo; 102ar bauhaus1000; 102b Naturgeschichte des Tier- Pflanzen- und Mineralreichs, Gotthilf Heinrich von Schubert, 1886; 103al Birds of Great Britain, Vol. 3, John Gould, 1862–73; 103ar Favourite Flowers of Garden and Greenhouse, Edward Step, 1896; 103b Gems and Precious Stones of North America, George Frederick Kunz, 1890; 104al Gleanings of Natural History, George Edwards, 1758; 104ar Phytanthoza iconographia, Vol. 2, Johann Wilhelm Weinmann, 1737; 104b Specimens of British Minerals, Philip Rashleigh, 1797; 105al British Butterflies, James Duncan, 1840; 105ar The Botanical Magazine, Vols. 1–2, 1787–89; 105b Gems and Precious Stones of North America, George Frederick Kunz, 1890; 106 Birds of Europe, Vol. 3, John Gould, 1832–37; 107a Flora graeca, Vol. 6, John Sibthorp, James Smith, 1828; 107b The Mineral Kingdom, Johann Gottlob Kurr, 1859; 110al Album/Alamy Stock Photo; 110ar Flora parisiensis, Pierre Bulliard, 1776–1783; 110b The Mineral Kingdom, Vol. 2, Reinhard Brauns, 1912; 111a De Uitlandsche Kapellen: Voorkomende in de Drie Waereld-deelen Asia, Africa en America, Vol. 3, Pieter Cramer, Caspar Stoll, 1782; 111bl Edwards's Botanical Register, Vol. 23, John Lindley, 1829–47; 111br The Mineral Kingdom, Vol. 2, Reinhard Brauns, 1912; 112al Birds of New Guinea and the Adjacent Papuan Islands, Vol. 2, John Gould, 1875–88; 112ar Choix des plus belles fleurs, Pierre-Joseph Redouté, 1833; 112b Gems and precious stones of North America, George Frederick Kunz, 1890; 113a The Coleoptera of the British Islands, W. W. Fowler, Vol. 4, 1891; 113bl Medical Botany, Vol. 2, William Woodville, 1832; 113br The Mineral Kingdom, Johann Gottlob Kurr, 1859; 114al British Butterflies, James Duncan, 1840; 114ar The Ladies' Flower-Garden of Ornamental Perennials, Vol. 2,

Jane Loudon, 1849; 114b The Mineral Kingdom, Johann Gottlob Kurr, 1859; 115al Birds of New Guinea and the Adjacent Papuan Islands, Vol. 2, John Gould, 1875–88; 115ar © Florilegius/Mary Evans; 115b British Mineralogy, Vol. 1, James Sowerby, 1802–17; 116al ilbusca; 116ar Choix des plus belles fleurs, Pierre-Joseph Redouté, 1833; 116b The Mineral Kingdom, Vol. 1, Reinhard Brauns, 1912; 117al The Zoology of the Voyage of HMS Sulphur, Richard Brinsley Hinds, Vol. 1, 1843; 117ar Belgique horticole, Vol. 6, Charles Morren, 1856; 117b Specimens of British Minerals, Philip Rashleigh, 1797; 118al Florilegius/Alamy Stock Photo; 118ar Choix des plus belles fleurs, Pierre-Joseph Redouté, 1833; 118b The World's Minerals, Leonard Spencer, 1916; 119al Florilegius/Alamy Stock Photo; 119ar Icones plantarum medicinalium, Vol. 5, J. Zorn, 1779; 119b Familiar Lessons on Mineralogy and Geology, John Mawe, 1826; 120 British Butterflies, James Duncan, 1840; 121a Neerland's Plantentuin, Cornelis Antoon Jan Abraham Oudemans, 1865; 121b A Popular Treatise on Gems, Lewis Feuchtwanger, 1859; 123al The Natural History of British Birds, Vol. 1, Edward Donovan, 1794; 123ar The Natural History of British Birds, Vol. 4, Edward Donovan, 1794; 123bl, 123br Florilegius/Alamy Stock Photo; 124–125 Tennants Auctioneers; 126 CUL DAR 44: 13, Reproduced by kind permission of the Syndics of Cambridge University Library; 128–129 © The Trustees of The Natural History Museum, London; 131a © The Trustees of The Natural History Museum, London; 131bl, 131br Historic England Archive; 132–133 © The Trustees of The Natural History Museum, London; 134a Album/Alamy Stock Photo; 134bl, 134br Journal of a Second Voyage for the Discovery of a North-west Passage from the Atlantic to the Pacific, William Edward Parry, 1825; 136–137 British Oology, William Chapman Hewitson, 1833; 139al Zoology of New Holland, Vol. 1, George Shaw, 1794; 139ar A new elucidation of colours, original prismatic, and material, James Sowerby, 1809; 139bl, 139br An Exposition of English Insects, Moses Harris, 1776; 140–141 © The Trustees of The Natural History Museum, London; 142al, 142ar A History of North American Birds, Vol. 2, Spencer Fullerton Baird, Robert Ridgway, Thomas Mayo Brewer, 1905; 142bl, 142br Color Standards and Color Nomenclature, Robert Ridgway, 1912; 144 Birds of America, Vols. I–IV, John James Audubon, 1827–38; 146–147 Werner's Nomenclature of Colours, Patrick Syme, 1821; 150al Florilegius/Alamy Stock Photo; 150ar Flora Batava, Vol. 1, J. Kops, 1800; 150b Historical Images Archive/Alamy Stock Photo; 151a De Uitlandsche Kapellen: Voorkomende in de Drie Waereld-deelen Asia, Africa en America, Vol. 4, Pieter Cramer, Caspar Stoll, 1782; 151b Illustrations of the Flowering Plants and Ferns of the Falkland Islands, E. M. Cotton, E. F. Vallentin-Bertrand, 1921; 151br British Mineralogy, Vol. 3, James Sowerby, 1802–17; 152al British Butterflies, James Duncan, 1840; 152ar Les Liliacées, Vol. 7, Pierre-Joseph Redouté, 1805; 152b Nastasic; 153al The Reading Room/Alamy Stock Photo; 153ar The Flora Homoeopathica, Edward Hamilton, 1852; 153b The World's Minerals, Leonard Spencer, 1916; 154 Birds of Asia, Vol. 6, John Gould, 1850; 155a Florilegius/Alamy Stock Photo; 155b Underground Life, Louis Simonin, 1869; 156al Birds of America, Vols. I–IV, John James

Audubon, 1827–38;
156ar Medical Botany, Vol. 3, William
Woodville, 1832; 156b The Mineral Kingdom,
Johann Gottlob Kurr, 1859; 157al The Moths
of the British Isles, Richard South, 1920;
157ar PhotoStock-Israel/Alamy Stock
Photo; 157b The Palmer; 158a Birds
of Europe, Vol. 5, John Gould, 1832–37;
158b Gems and Precious Stones of North
America, George Frederick Kunz, 1890;
159 Neerland's Plantentuin, Cornelis
Antoon Jan Abraham Oudemans, 1865;
162al Beetles in Russia and Western Europe,
Georgiy Jacobson, 1905;
162ar Billeder af Nordens Flora, A. Mentz,
C. H. Ostenfeld, 1917; 162b Private Collection;
163a Birds of Europe, Vol. 5, John Gould,
1832–37; 163bl © Florilegius/Mary Evans;
163br The Mineral Kingdom,
Vol. 2, Reinhard Brauns, 1912; 164al British
Butterflies, James Duncan, 1840;
164ar American Medical Botany, Jacob
Bigelow, 1817; 164b Exotic Mineralogy, James
Sowerby, 1811; 165a Birds of Great Britain,
Vol. 5, John Gould, 1862–73;
165bl Florilegius/Alamy Stock Photo; 165br
The Mineral Kingdom, Johann Gottlob Kurr,
1859; 166a De Uitlandsche Kapellen:
Voorkomende in de Drie Waereld-deelen Asia,
Africa en America, Pieter Cramer, Caspar Stoll,
1782;
166bl © Florilegius/Mary Evans;
166br The World's Minerals, Leonard Spencer,
1916; 167a The Zoology of the Voyage of
HMS Sulphur, Vol. 2, Richard Brinsley Hinds,
1843; 167bl Edwards's Botanical Register, Vol.
25, John Lindley, 1829–47; 167br The World's
Minerals, Leonard Spencer, 1916; 168 The
Picture Art Collection/Alamy Stock Photo;
169a Pictures Now/Alamy Stock Photo; 169b
Bilwissedition Ltd. & Co. KG/Alamy Stock
Photo; 170 Birds of Great
Britain, Vol. 3, John Gould, 1862–73;
171a © Florilegius/Mary Evans; 171b The
Mineral Kingdom, Vol. 1, Reinhard Brauns,
1912; 173al, 173ar © National Gallery of
Scotland; 173bl, 173br A Botanical
Drawing-book, James Sowerby, 1788; 174al A
New Treatise
on Flower Painting, George Brookshaw, 1818;
174ar A Series of Progressive Lessons Intended
to Elucidate the Art of Flower Painting in
Water Colours, 1824;
174bl Lessons in Flower Painting, James
Andrews, 1836; 174br A New Elucidation of
Colours, Original Prismatic, and Material,
James Sowerby, 1809;
176–177 MS Am 1118.11. Houghton Library,
Harvard University; 179al The Natural History
Museum/Alamy Stock Photo; 179ar Systema
naturae, Vol. 10, Carl Linnaeus, 1758; 179bl
Grundriss der Kräuterkunde zu Vorlesungen
entworfen, Carl Ludwig Willdenow, 1792;
179br The Principles of Botany, and of
Vegetable Physiology, Carl Ludwig Willdenow,
1805; 180–181 The Botanical Register,
Vol. 5, James Ridgway, Sydenham Edwards,
1819; 182a Ronald M. Bodoh;
182b © National Gallery of Scotland; 184–185
© The Trustees of The Natural History
Museum, London; 187a © bpk/Staatsbibliothek
zu Berlin; 187bl Termini botanici iconibus
illustrati, Friedrich Gottlob Hayne, 1807; 187br
© bpk/Staatsbibliothek zu Berlin; 188al Zur
Geschichte, Cultur and Classification der
Georginen oder Dahlien, Wilhelm Gerhard,
Leipzig, 1836; 188ar Traité sur la culture des
oeillets, Ragonot-Godefroy, 1842; 188bl
Chromotaxia, Pier Andrea Saccardo, 1894;
188br Répertoire de couleurs pour aider à la
détermination des couleurs des fleurs, des
feuillages
et des fruits, René Oberthür, Henri Dauthenay,
1905; 190 Birds of America, Vols. I–IV, John
James Audubon, 1827–38; 192–194 Werner's
Nomenclature of Colours, Patrick Syme, 1821;
195 Private Collection; 198al Florilegius/
Alamy Stock Photo; 198ar © Florilegius/Mary
Evans; 198b The World's Minerals, Leonard
Spencer, 1916; 199al A Treatise on
British Song-birds, Patrick Syme, 1823;
199ar Billeder af Nordens Flora, Vol. 1, A.

Mentz, C.H. Ostenfeld, 1917; 199b Specimens
of British Minerals, Philip Rashleigh,
1797; 200a Album/Alamy Stock Photo
200bl U.S. Department of Agriculture
Pomological Watercolor Collection.
Rare and Special; Collections, National
Agricultural Library, Beltsville, MD 20705;
200br The World's Minerals, Leonard Spencer,
1916; 201a Florilegius/Alamy Stock Photo;
201bl © The Robin Symington Collection/
Mary Evans Picture Library; 201br
Underground Life, Louis Simonin, 1869; 202al
Birds
of Great Britain, Vol. 3, John Gould, 1862–73;
202ar © Florilegius/Mary Evans; 202b The
Mineral Kingdom, Vol. 1, Reinhard Brauns,
1912; 203a Birds
of Australia, Vol. 7, John Gould,
1840–48; 203bl Edwards's Botanical Register,
Vol. 23, John Lindley, 1829–47;
203br British Mineralogy, Vol. 2, James
Sowerby, 1802–17; 204 Florilegius/Alamy
Stock Photo; 205a Choix des plus belles fleurs,
Pierre-Joseph Redouté, 1833;
205b Exotic Mineralogy, Vol. 2, James
Sowerby, 1811; 208al Dittrick Medical History
Center, Case Western Reserve University;
208ar Album/Alamy Stock Photo; 208b British
Mineralogy, Vol. 1, James Sowerby, 1802–17;
209al Birds of New Guinea and the Adjacent
Papuan Islands, Vol. 1, John Gould, 1875–88;
209ar Historic Images/Alamy Stock Photo;
209b The Mineral Kingdom,
Vol. 2, Reinhard Brauns, 1912;
210a The Quadrupeds of North America, Vol.
3, John James Audubon, 1849;
210bl Herbarium Blackwellianum,
Vol. 2, E. Blackwell, 1754; 210br Specimens of
British Minerals, Philip Rashleigh, 1797; 211al
The Book of Butterflies, Sphinxes and Moths,
Vol. 2, Thomas Brown, 1832; 211ar Billeder af
Nordens Flora, Vol. 2, A. Mentz, C.H.
Ostenfeld, 1917; 211b British Mineralogy, Vol.
4, James Sowerby, 1802–17; 212al Birds of
New Guinea and the Adjacent Papuan Islands,
Vol. 1, John Gould, 1875–88;
212ar Flore Médicale, Vol. 2, François-Pierre
Chaumeton, 1833; 212b The Mineral Kingdom,
Vol. 2, Reinhard Brauns, 1912; 213a Birds of
Great
Britain, Vol. 2, John Gould, 1862–73;
213bl Phytanthoza iconographia, Vol. 1, Johann
Wilhelm Weinmann, 1737;
213br Die Mineralien: in 64 Colorirten
Abbildungen nach der Natur, Johann Carl
Weber, 1871; 214a Birds of Europe, Vol. 5,
John Gould, 1837; 214b ZU_09;
215 Florilegius/Alamy Stock Photo;
218al Birds of Europe, Vol. 2, John Gould,
1832–37; 218ar Billeder af Nordens Flora, Vol.
2, A. Mentz, C. H. Ostenfeld, 1917;
218b The World's Minerals, Leonard Spencer,
1916; 219al Birds of Great Britain, Vol. 2, John
Gould, 1862–73;
219ar Cistineae: The Natural Order of Cistus;
Or Rock-rose, Robert Sweet, 1830; 219b The
World's Minerals, Leonard Spencer, 1916; 220a
The Natural
History Museum/Alamy Stock Photo;
220bl Etudes de fleurs et de fruits: peints
d'après nature, Henriette Antoinette Vincent,
1820; 220br British Mineralogy, Vol. 1, James
Sowerby, 1802–17;
221al Album/Alamy Stock Photo;
221ar Edwards's Botanical Register,
Vol. 27, John Lindley, 1829–47;
221b Underground Life, Louis Simonin,
1869; 222a Bilderbuch für Kinder,
Vol. 4, Freidrich Johann Bertuch,
1802; 222bl Familiar Indian Flowers,
Lena Lowis, 1878; 222br Exotic Mineralogy,
Vol. 2, James Sowerby, 1811;
223a, 223bl Florilegius/Alamy Stock Photo;
223br Exotic Mineralogy, Vol. 2, James
Sowerby, 1811; 225, Traité complet de
l'anatomie de l'homme, Marc Jean Bourgery,
1831–54; 226 Geoscientific collections, TU
Bergakademie Freiberg; 229, 230al, 230ar
Wellcome Library, London; 230bl Fasciculus
Medicinae, Johannes de Ketham, 1493; 230br
Inquiry into the Nature and Treatment of Gravel,
Calculus, and Other Diseases Connected with a

Deranged Operations of the Urinary Organs,
William Prout, 1821, State Library of Victoria;
233 Wellcome Library, London; 234
Instructions générales pour les recherches et
observations anthropologiques, Paul Broca,
1865; 236 Birds of America, Vols. I–IV, John
James Audubon, 1827–38;
238–240 Werner's Nomenclature of Colours,
Patrick Syme, 1821; 241 Private Collection;
244a Birds of America, Vol. 3, John Gould,
1832–37; 244bl English Botany, or Coloured
Figures of
British Plants, Vol. 7, J.E. Smith, 1863–99;
244br British Mineralogy, Vol. 3, James
Sowerby, 1802–17; 245a The Hemiptera
Heteroptera of the British Islands, Edward
Saunders, 1892; 245bl Mary Evans Picture
Library; 245br The Mineral Kingdom, Vol. 2,
Reinhard Brauns, 1912; 246 Birds of America,
Vols. I–IV, John James Audubon, 1827–38;
247a The Mineral Kingdom, Johann Gottlob
Kurr, 1859; 247b Afbeeldingen
der artseny-gewassen, Vol. 2, J. Zorn,
P.L. Oskamp, 1796; 248 Deliciae naturae
selectae, Vol. 1, Georg Wolfgang Knorr, 1766;
249a Herbarium Blackwellianum, Vol. 2, E.
Blackwell, 1754; 249b The World's Minerals,
Leonard Spencer,
1916; 250al Birds of Europe, Vol. 3,
John Gould, 1832–37; 250ar The Mineral
Kingdom, Vol. 1, Reinhard Brauns, 1912;
250b Pomologie française, A. Poiteau, 1846;
251al Birds of Europe, Vol. 3, John Gould,
1832–37; 251ar Flora Danica, G. C. Oeder,
1761; 251b British Mineralogy, Vol. 1, James
Sowerby, 1802–17; 252a Wellcome Library,
London; 252bl Phytanthoza iconographia, Vol.
2, Johann
Wilhelm Weinmann, 1737; 252br British
Mineralogy, Vol. 1, James Sowerby, 1802–17;
253a PhotoStock-Israel/Alamy Stock Photo;
253bl Die Rosen nach der Natur gezeichnet
und coloriert mit kurzen botanischen
Bestimmungen begleitet, Carl Gottlob Rössig,
1802–20;
253br Private Collection; 254a British
Butterflies, James Duncan, 1840;
255a Allgemeines teutsches Garten-Magazin,
Vol. 6, 1804–11; 255b The Mineral Kingdom,
Johann Gottlob Kurr, 1859; 258a Birds of New
Guinea and the Adjacent Papuan Islands, Vol.
3, John Gould, 1875–88; 258bl Historic
Images/Alamy Stock Photo; 258br The Mineral
Kingdom, Vol. 2, Reinhard Brauns, 1912; 259a
The Zoology of the Voyage of HMS Sulphur,
Vol. 1, Richard Brinsley Hinds, 1843; 259bl
Edwards's Botanical Register,
Vol. 15, John Lindley, 1829–47; 259br Private
Collection; 260al Gleanings of Natural History,
Vol. 2, George Edwards, 1758; 260ar LLP
collection/Alamy Stock Photo; 260b The
Mineral Kingdom,
Vol. 2, Reinhard Brauns, 1912; 261al The
Natural History Museum/Alamy Stock Photo;
261ar Bilderbuch für Kinder, Freidrich Johann
Bertuch, 1802;
261b Gems and Precious Stones of North
America, George Frederick Kunz, 1890; 262a
Gleanings of Natural History, Vol. 2, George
Edwards, 1758; 262bl British Phaenogamous
Botany, William Baxter, 1832–43; 262br
Underground Life, Louis Simonin, 1869; 263al
Wellcome Library, London; 263ar The New
Botanic Garden, Sydenham Edwards, 1812;
263b The Mineral Kingdom, Johann Gottlob
Kurr, 1859; 264al The Zoology of the Voyage
of HMS Sulphur, Vol. 1, Richard Brinsley
Hinds, 1843; 264ar Medical Botany, Vol. 2,
William Woodville, 1832; 264b Specimens of
British Minerals, Philip Rashleigh, 1797; 265al
Histoire naturelle des oiseaux de paradis et des
rolliers, François Le Vaillant, 1806; 265ar Flora
Parisiensis, Vol. 1, Pierre Bulliard, 1776; 265b
British Mineralogy, Vol. 1, James Sowerby,
1802–17; 266a Birds of Great Britain, Vol. 5,
John Gould, 1862–73; 266b The Mineral
Kingdom, Vol. 1, Reinhard Brauns, 1912; 267
The New Botanic Garden, Sydenham Edwards,
1812; 270al Album/Alamy Stock Photo; 270ar
Svensk Botanik, Vol. 8,
J. W. Palmstruch, 1807; 270b British
Mineralogy, Vol. 1, James Sowerby, 1802–17;

271al Florilegius/Alamy Stock Photo; 271ar ©
Florilegius/Mary Evans; 271b SSPL/Getty
Images; 272a Birds of America, Vol. 1,
John Gould, 1862–73; 272bl The History
Collection/Alamy Stock Photo; 272br British
Mineralogy, Vol. 4, James Sowerby, 1802–17;
273al Florilegius/Alamy Stock Photo; 273ar
Traité des arbres et arbustes,
Vol. 2, H. L. Duhamel du Monceau, 1804;
273b The World's Minerals, Leonard Spencer,
1916; 274al Birds of Europe,
Vol. 3, John Gould, 1832–37; 274ar Billeder af
Nordens Flora, A. Mentz, C.H. Ostenfeld,
1917; 274b The Mineral Kingdom, Johann
Gottlob Kurr, 1859; 275a Birds of Great
Britain, Vol. 4, John Gould, 1862–73; 275bl
Billeder af Nordens Flora, A. Mentz, C.H.
Ostenfeld, 1917; 275br The Mineral Kingdom,
Vol. 2, Reinhard Brauns, 1912; 276a Birds
of Europe, Vol. 3, John Gould, 1832–37;
276bl Historic Images/Alamy Stock Photo;
276br The Mineral Kingdom,
Vol. 2, Reinhard Brauns, 1912; 277a Birds of
Great Britain, Vol. 5, John Gould, 1862–73;
277bl Phytanthoza iconographia,
Vol. 2, Johann Wilhelm Weinmann, 1737;
277br Specimens of British Minerals, Philip
Rashleigh, 1797; 278a Florilegius/Alamy Stock
Photo; 278bl LLP collection/Alamy Stock
Photo; 278br The World's Minerals, Leonard
Spencer, 1916;
279al Birds of Europe, Vol. 1, John Gould,
1832–37; 279ar Florilegius/Alamy Stock
Photo; 279b Gems and Precious Stones
of North America, George Frederick Kunz,
1890; 280a Birds of Great Britain, Vol. 5, John
Gould, 1862–73; 280b The Mineral Kingdom,
Johann Gottlob Kurr, 1859; 281 Album/Alamy
Stock Photo

Front cover, left to right, Birds of Europe, John
Gould, Vol. 5, 1832–37; Exotic Mineralogy,
James Sowerby, 1811; English Botany, J. T.
B. Syme and James Sowerby, Vol. 2, 1864;
The Botanical Magazine, Vol. 1, 1788; The
Mineral Kingdom, Johann Gottlob Kurr,
1859; Birds of Australia, John Gould, Vol. 5,
1840–48; Neerland's Plantentuin, Cornelis
Antoon Jan Abraham Oudemans, 1865;
Birds of Great Britain, John Gould, Vol. 5,
1862–73; Birds of Great Britain, John Gould,
Vol. 3, 1862–73; Choix des plus belles fleurs,
Pierre-Joseph Redouté, 1833; Deliciae naturae
selectae, Georg Wolfgang Knorr, Vol. 1, 1766;
Edwards's Botanical Register, Vol. 15, John
Lindley, 1829–47.

Back cover Birds of America, John James
Audubon, 1827–38.

圖片出處

288
索引

自然色彩圖鑑：
源於自然的經典色彩系統
NATURE'S PALETTE. A colour reference system from the natural world.

作者	派屈克・巴蒂(Patrick Baty)｜彼得・戴維森(Peter Davidson)｜
	伊蓮・查瓦特(Elaine Charwat)｜朱麗爾・西蒙尼尼(Giulia Simonini)｜
	安德烈・卡爾利切克(André Karliczek)
翻譯	王翎、張雅億、杜蘊慧
美術設計	Zoey Yang
行銷企劃	謝宜瑾
編輯	葉承享
發行人	何飛鵬
事業群總經理	李淑霞
副社長	林佳育

出版	城邦文化事業股份有限公司 麥浩斯出版
E-mail	cs@myhomelife.com.tw
地址	104台北市中山區民生東路二段141號6樓
電話	02-2500-7578
發行	英屬蓋曼群島商家庭傳媒股份有限公司城邦分公司
地址	104台北市中山區民生東路二段141號6樓
讀者服務專線	0800-020-299（09:30～12:00；13:30～17:00）
讀者服務傳真	02-2517-0999
讀者服務信箱	Email: csc@cite.com.tw
劃撥帳號	1983-3516
劃撥戶名	英屬蓋曼群島商家庭傳媒股份有限公司城邦分公司

香港發行	城邦(香港)出版集團有限公司
地址	香港灣仔駱克道193號東超商業中心1樓
電話	852-2508-6231
傳真	852-2578-9337
馬新發行	城邦(馬新)出版集團Cite(M)Sdn. Bhd.
地址	41, Jalan Radin Anum, Bandar Baru Sri Petaling,
	57000 Kuala Lumpur, Malaysia.
電話	603-90578822
傳真	603-90576622

出版品預行編目(CIP)資料

自然色彩圖鑑：源於自然的經典色彩系統 / 派屈克・巴蒂(Patrick Baty), 伊蓮・查瓦特(Elaine Charwat), 彼得・戴維森(Peter David-son), 安德烈・卡爾利切克(André Karliczek), 朱麗爾・西蒙尼尼(Giulia Simonini)作；王翎, 張雅億, 杜蘊慧翻譯. -- 初版. -- 臺北市 : 城邦文化事業股份有限公司麥浩斯出版 : 英屬蓋曼群島商家庭傳媒股份有限公司城邦分公司發行, 2022.07
　　面；　公分
譯自：Natures' palette : a colour reference system from the natural world.
ISBN 978-986-408-782-2(精裝)

1.CST: 色彩學

963　　　　　　　　　　　111000378

總經銷	聯合發行股份有限公司
電　話	02-29178022
傳　真	02-29156275
定　價	新台幣1500元 ／ 港幣500元

2022年7月初版 . Printed In China
ISBN 978-986-408-782-2
版權所有 . 翻印必究(缺頁或破損請寄回更換)